DESIGN PLUS

設計普拉斯

全華圖書股份有限公司

序 文
FOREWORD

五十年設計耆老如是說

記憶裡的臺灣視覺設計

1960，嚴格說，臺灣視覺設計歷史到現在當然不只五十年。從日治時代到光復初期，紀錄裡設計人幾乎都是美術家，比如海報、傳單、包裝等，多半是由畫家繪製的。

1960-70（近半世紀前端），臺灣美術設計相關科系已有好幾所，藝專、師大、文化、銘傳及復興美工等等，培養出來不少優秀設計人才。當時設計稿件是以手繪圖稿，及美日雜誌圖片剪貼為多（缺乏著作權觀念與法規），完稿標題與文案也常有手寫者，照相打字未完全普及。這時期的設計製作費，幾乎都由賺取佣金的廣告商自行「吸收」。

1970-80 年這段期間，不論是技巧或創意都進入了相對較成熟期，同時開始有了廣告獎、設計獎之類競賽的設立，讓設計人員個個磨拳擦掌，急欲大顯身手。照相打字、暗房設備、繪圖技巧與工具（比如麥克筆）都有了很大的進化。這段期間，業界及委託者逐漸對「設計費」的支付有了起碼的概念，雖然收費標準尚有極大的落差與爭議。

1980-90 年代，取代人類手跟腦的機器 - 電腦開始「入侵」設計界，表面上方便了設計作業的進行，實際上卻形成「設計好簡單」的印象，這反造成設計人的困惑與迷思。我個人始終把電腦當作純粹的創意工具，跟紙筆顏料圓規三角板沒兩樣，相信大部份設計人是抱持這樣態度的。但這個觀念必須讓委託者理解，否則他們會說：隨便用電腦弄一弄明天提幾個 concept，或說：這麼簡單設計費還這麼貴啊 ？討價還價是家常。1990-2000，時代進入千禧年的倒數計時，全世界都以「新世紀」為號召或做為訴求，臺灣自然也不例外。從產官學媒到設計界以及民間，所有的思維幾乎也都圍繞在「進入 21 世紀」的概念上，這種氛圍影響了整體社會走向與風潮。這段時期，電腦儼然成為各行業的工具主流，設計界人手一臺，避免自己被這波新工業革命的洪流給吞沒了。

2000-2010，終於跨入了千禧年，全球政治、經濟、文化等各個面向都有顯著的因應。人們都覺得世界改變了，改變的更可能是求新求變的心態，這對人類的進化毋寧是一種正面的力量。媒體、廣告、設計、時尚的趨勢都朝向全球化發展，外商進駐或合作愈趨頻繁。國外設計系所取經回來的設計人，投入設計就業市場的也越來越多，國際化已不再只是口號而已。

2010- 以降，各行各業全球化互動，正如火如荼的展開。2011 年在臺北舉辦了世界設計大會跟臺北世界設計大展。這個活動除了大規模的國際交流，也讓全世界看見了臺灣。個人忝為資深設計人一員，很榮幸接受大會委辦，為設計大展規劃活動識別系統，有機會讓它的能見度延展到世界。這段時期設計界舉辦了多項活動，包括 2018 年 6、7 月間在臺中開辦的「臺灣產業設計 50 年」展覽座談。回顧與前瞻，這些活動展現了設計界的視野與活力。

產官學媒眾之間的「愛恨情仇」

　　看似活絡蓬勃的設計界，卻蘊藏著一股隱憂。我們試著分別以產、官、學、媒體與大眾等不同角度來探討。產業界我們以設計委託者與設計提供者簡單區分。前者各行各業都有，無論大中小企業及不同業別，或多或少都需要依賴設計。而他們對品質的要求也各有不同，當然可能編列的預算就會形成懸殊的差異。市場與服務是相對應的關係，這造就了設計提供者的市場區隔。表面上看似平衡的狀態，其中隱含著諸多的委屈與無奈，殺價、低價造成不敷成本，不良的競爭更導致劣幣驅逐良幣的惡果。

　　近幾十年來設計院校如雨後春筍般林立，晚近卻因為少子化的緣故，造成部分院校科系招生不足，甚至得出動教師協助招生的窘境。從設計科系踏入社會的學子們，幾年後能堅持在設計崗位上奮鬥的卻只佔少數，形成嚴重的教育失衡與資源浪費問題。雖然與產業有關的政府或機構，常舉辦各類設計相關活動與競賽，這或許增加了設計人的揮灑空間與能見度，但對提高設計人的社會地位及收入，其實是有限的。看看許多公家機構自家的設計物水平，以及所提供的微薄報酬，我們只能搖搖頭無言以對！

　　臺灣的媒體生態和走向，與社會大眾的關注議題息息相關。長期以來媒體給我們的印象，就是傾向暴力、災難與色腥，有關設計或美學方面的報導極少，這顯示了大眾喜好的口味。媒體應該以其影響力，帶領大眾提升眼界與視野，傳輸正面能量才是正道。產、官、學、媒、眾之間，應該是彼此影響互為所用的關係。社會大眾基本上是被動的接受者，我認為產業界、官方政策、教育界、媒體業，都絕對有義務相互溝通合作，並在各自的管轄領域裡發揮功能，化解沉痾已深的諸多設計相關問題。

老設計家的小期許

　　我們不能抹煞經濟、文化等部會司所，以及臺創中心、生產力中心等指導機構，在設計業成長過程中扮演的領頭羊角色。如果設計活動能擴大為全民運動，並經常舉辦博覽會規模的國際性設計活動，筆者認為這更能廣泛引起社會大眾的注目和參與。

　　目前設計院校的師資聘任，相較以往要周延許多，各校延聘實務與高學歷兼具的教師不少。設計學子在學期間，除了接受學院的理論教育，更應該及早接觸社會及實務，如此可減少就業的探索期，並能避免浪費教育資源，畢業即可投入作業鏈貢獻所學。50 年來臺灣視覺設計相關協會的設立繁盛，團結就是力量，這無疑是很具鼓舞的好現象。筆者離開設計第一線數年，謹以此文，把近年觀察所得獻給關心設計前景的朋友。

　　　　　　　　　　　　　　　　　　　　　　　　　　　　　　　廖哲夫

　　　　　　　　　　　　　　　　　　　　　　　　　　　　　藝術家 / 資深設計家
　　　　　　　　　　　　　　　　　　　　　　　　　　　　2018.08.02 伯爵山莊

序 文
FOREWORD

圖像破譯

　　人之所以異於其他物種，在於純生物的獸性之外，還多了一項絕無僅有的"詩性"的成分存在。這個詩性除表現於文字、語言外，更驚人的能力是被開發於「圖像」的創作，其具有每位創作者獨到的悟覺，作品觸動人心而令人心生感動。

　　在這圖像使用者普及的社會，我們製造圖像、利用圖像、觀看圖像，以自我認知的"自以為是"的方式，感受它所提供的虛幻世界。這個世界進化到人與人不必真實接觸，不必遠離我們的個人城堡，這是 3C 電子傳輸媒材，提供的即時方便性與被操縱威脅的矛盾悖逆。

　　圖像與語言表述之間，並不存在絕對的對等意義，圖像的被破譯，大多隨閱眾個人的喜好，與知識基礎為基準，自然而無限的擴張解讀，因此而充分滿足虛幻的情感。這部份的表現，隨俗文化氛圍的差異，我們可以輕易的分辨，歐陸與亞洲以日本為主的差別。

　　圖像的表現手段如同詩的文字創作手法一致，不外「直白」與「隱喻」罷了。我們高等教育的視覺領域，針對圖像的訓練並不規範，從理論到實作都普遍不嚴謹且膚淺，甚至長期以來並無建立話語權的企圖，這中間也許缺少羅蘭巴特（Roland Barthes）這等級的論述能力是主要的原因。友朋中對於羅蘭巴特《圖像修辭學》（Rhetoric of the Image）有深度體驗與研究的不多，上個世紀 80 年代中期，全臺僅一位法國高等社科學院，電影符號學大師 Christian Metz 的入室弟子學成歸國。在一次街角偶遇，聊到臺灣對於視覺圖像，普遍存在著層面低俗的現象而焦慮。

　　對於站在講臺上的師者，退下道袍，手執導筒而卓然有成，這是我們高等教育中視覺領域的達人。為師者上臺揮筆、下臺舞劍，人人當如斯，則高教司又何苦對設計教學煩心呢？

　　人之所以異於禽獸，舉世皆然，吃、喝、拉、撒之外僅此"詩性"爾。然詩性的存在，並非眾人均等，還得加以後天「悟性」的訓練是否到位。而造成領悟能力的高下，與學識的位階高低無關，也就是圖像的創作是唯一不被知識權利所掌控的一股力量。它可以促銷商品、可以發言嗆聲、更可以推助改朝換代於無形中，端看圖像創作者的妙思（muse）如何被有效地破譯。

Viva Graphic!!

國立臺灣師範大學教授

序 文
FOREWORD

設計不死，不死設計

　　回想多年前與龜倉雄策、福田繁雄、青葉益輝……日本平面設計前輩的忘年之交，有幸近身接觸觀察其言行舉止，深深折服於他們投注畢生心力直至人生最後的一哩路，還是持續堅持坐在設計桌面完成自我設計生命歷程的昇華；即使日本設計中心的靈魂人物永井一正、電腦繪圖的先趨者勝井三雄、亞洲書籍設計的領航者杉浦康平、引領日本中部設計發展的岡本滋夫、推動日本 CI 旗手的中西元男、亞洲文字設計魔術師的淺葉克己……引領日本平面設計不同領域發展的設計名家，雖然個個都已經是耄耋高齡，至今仍然能夠以平面設計師的角色，活躍於當代設計而完全不遜色於年輕世代。

　　設計人或許有其生命長短的侷限性，但是就其有限人生所創作的經典作品，都將成為後代傳頌的典範；這正是描述「設計不死」的最佳寫照，也是本人站在設計教育、設計實務、設計推廣等不同面向的本位立場，期盼所有的設計人，都能以此激勵自己不斷地持續奮進。

　　與此相反的是「不死設計」的議題，由於近年來陸續受邀進行文建會《臺灣大百科 / 設計篇》、文化總會《臺灣藝術經典大系 / 視覺傳達藝術：視覺設計卷》、聯經出版社的「中華民國百年設計發展」、文化部文資局「臺灣產業設計 50 年」……相關調查研究與撰寫論文，先後有「圖案」、「意匠」、「美工」、「美術設計」、「商業美術」、「平面設計」、「視覺傳達設計」……諸多不同專業名詞，儘管名稱不一而且各有指涉，但是究其本質「設計：設想＋計劃」的意涵始終是萬變不離其宗。

　　《荀子‧儒效》：「千舉萬變，其道一也。」《莊子‧天下》：「不離其宗，謂之天人。」從中細嚼慢嚥終能體悟出「設計」的本質與真諦，而不會被時代的浪潮所淹沒，更不會畏懼於數位時代工具或AI 人工智慧的挑戰，因為設計核心所追求的創意與美感，絕對不會被數理演算的科技所替代呀！

　　「設計不死」與「不死設計」是為設計人值得深思與引以為傲的情懷，願與中華平面設計協會及臺灣的設計界先進分享！

臺灣設計聯盟理事長
亞洲大學視覺傳達設計系講座教授

序 文
FOREWORD

文創要創價，政策要裝「支架」

你是否從事文創設計相關產業？

你是否在歷經多少障礙排除，終於可以商化量產的新作品興奮難眠？

你是否在新作品發表會上嘉賓如潮、佳評不斷，那一刻感到前途一片看好？

你是否在風光熱鬧上市後，一片寂靜，偶而有了捧場的少量小訂單已經感恩落淚？

到底這落淚，是淚還是「累」？是感謝、感激還是感觸、感慨？？

　　綜觀臺灣在多年前開始推動文創法、文創產業，就以與設計相關的產業來看，每每當新聞媒體又爆出某知名文創精品、某臺灣之光文創品牌即將縮編、撤門市裁員、甚至結束營業。緊接著就是勞資糾紛、勞工抗議、協力廠商哭訴無門……心中總是糾結萬分不捨、千分無奈、百分百不願意見到，最後是十分茫然，一直不解。怎麼會是這樣，品牌那麼有名，經營者、設計師如此亮眼、活耀，產品的質量水平更是有目共睹，或是得了多項設計大獎，市場一片看好然後不知是哪裡出了錯、哪裡堵塞不通、哪裡卡住。追究原因，如果把問題都歸罪於政府設計沒有政策、文創缺乏國際化能量，那也未免太不客觀。可是這個現象的確越來越明顯。簡單一問，有多少文創設計產業真的賺錢且持續增值，想必答案是蠻悲觀的。

全臺有那麼多文創設計相關系所院校，每年產出那麼多儲備人才……

全臺有那麼多國際、國內文創設計競賽、獎勵、展覽、論壇……同步切磋、全年無休

全臺有那麼多公部門、公共政策，從中央到地方政府需要文創人才的協助支持

　　按理說前景應是一片樂觀，雖說國際大環境與臺灣整體人口市場的胃容量規模偏小，也不該是業者出走到對岸或結束挑戰的「文創悲歌」。

　　其實再問所有業者，問題出在哪裡？那些打通任督二脈的環節卡住或阻塞不通，其答案想必你知、我知，但政策決策者不知或知而不決……

業者會說：「你說臺灣文創不夠跳，告訴你，我們都快跳腳，再下去就要跳樓了！」

看來，我們的文創面對市場的業者生存的警訊，再不裝支架，那就得準備担架了！

文創業加油！設計師加油！當然最重要的政府文創決策單位要全面加油！

BBDO 黃禾廣告營運董事

序 文
FOREWORD

跨域設計 創新未來

　　上個世紀最火紅的設計師之一 Philippe Starck，總是設計出獨特乃至引領風潮的吸睛作品，儘管價格不斐且有些「中看不中用」，消費者仍趨之若鶩，甚至不乏美術館競相收藏。大師終究還是在媒體上似「懺悔」般地表示，他的設計已逐漸轉型為符合生態環保的務實風格，回歸簡約與功能面，落實設計師對社會與環境應盡的一份責任。

　　過去，在傳統設計產業的觀念中，不同專業的設計師只需在各自的專業領域內做好自己的設計，滿足企業或市場的需求即可；然而在時代快速變遷及科技不斷創新的鞭策下，僅以單向或傳統設計的思維與服務，已無法因應市場及消費者的期待。時下一個品牌或商品為了爭取市場的銷售，往往必須超越購買者的預期，才能引起購買行動，因此整合不同領域的專業合作實屬必要。不同的專長、相異的觀點激盪之下，能激發更多創新的解決方案與多元服務，甚至可以提供消費者前所未有的全新體驗。簡言之，全服務設計導向將提供人們經由內心感動、創新體驗、及滿心期待的消費過程，進一步建立商用之間的認同與默契。

　　設計終將回歸本質，在各種設計領域皆然，發揮以「人」為本的精神，以使用者的需求為依歸，從而明確提出創新的理念方向，進而提供真正能改善生活的設計，才是王道。設計不宜僅著重美感的追求而已，應從同理心的角度出發，透過多元的方式瞭解使用者，並貼近其需求以進一步開創設計的功能與實效，整合科技與服務以增強其附加價值，並取得市場的成功，這正是身為設計界一分子的我們所一致追求的目標。

　　如今，我們生活周遭不斷出現一些極具時代意義的關鍵詞，諸如「設計導入」、「跨界共創」、「循環經濟」、「智慧設計」、「虛實整合」、「自造時代」、「人工智慧」、「大數據」等。這些詞彙所代表的意義及內涵，在可見的未來勢必發揮重塑人類生活的影響力；而正因為如此，無論平面設計、工業設計、建築室內設計、互動科技、程式、數位、媒材設計等各種層面的跨界共創，不同專長能力的協同合作，在未來應該、也必將更加緊密，並獲致相輔相成的絕佳效益。

　　這樣的跨界設計，更能激發出既創新又實用，並在市場上取得成果，進而創造出更具社會價值、又確實符合人們需求的解決方案，藉由各個領域的設計師從宏觀設計思維出發，再整合各種專業的、具備天時地利人和的有力條件，激發未來無盡的可能性，共同執行完善的設計任務，相信最終必可取得實質的成效，為人們帶來更美好的生活。

中華平面設計協會理事長
十分視覺整合設計創意指導

序 文
FOREWORD

致 未來的設計師

用力吸收、不停思考、一直前行，成就自己的設計之路！

近幾年「設計」似乎突然變成熱門的顯學，許多大專院校設計相關科系如雨後春筍般大量出現，造成現在臺灣設計相關科系一年有一萬多位畢業生。可是，為數眾多的畢業生卻沒有這麼多對應的設計職缺，成了失業率最高的科系，學生們該如何面對且何去何從呢？筆者想以自己多年來從事專業設計工作並同時在學校兼任教學回饋的經驗，對所有即將畢業的準設計師們，提出一些中肯且值得參考的建言。

每年設計科系畢業學生如此多，但為何每家設計公司都抱怨找不到人才？

學設計表面上看起來好像很好玩，但真正設計類科系學生應該很清楚－學設計其實很辛苦。很多入學後的孩子發現學習辛苦又不一定能勝任，變成設計教育很大的問題；再加上少子化問題的衝擊，某些校系對於學習品質把關不嚴，素質良莠不齊的情況非常嚴重。因此造成每年這麼多設計科系畢業的學生，卻每家設計公司都抱怨找不到人才的奇怪現象。由此可知，答案顯而易見，解救之道就在己身！如果你能認真學習，加強自己的專業能力，甚至能拿幾個重要獎項來增進自我價值，也就是說「應考的人雖多，錄取的永遠是給已準備好的人！」

設計工作有可能成為終身的職志嗎？碰到創意的瓶頸時怎麼辦？

設計工作能否維持長久的重點是在於你能不能堅持！從事設計工作真的很辛苦，但是當你有著很大的熱情而不輕言放棄，這樣的力量就會支持著你繼續往下走。挫折當然難免會有，只要你能想辦法一一克服，你會發現辛苦完成的每一件設計工作，都會帶給你極大的成就感與樂趣。做設計一定會碰到瓶頸，甚至你會發現每格一段時間就會出現一個新的瓶頸，不管怎麼做似乎都無法避免。解決之道就是不斷地嘗試各種方式，繼續做繼續想，你就會豁然開朗。只有不斷地做，你才會發現思路越來越順，越來越懂怎麼操作設計與創意。

對在學設計科系學生與即將畢業的準設計師們的幾句建言。

只要非常認真的去面對、去對待你的每一件作品，作品就會相對回饋給你！你可能會發覺大一一起進到學校唸書的同學們，四年後要畢業時程度卻落差很大。這個情況在畢業後會更迅速拉大，因為程度好的人就是能夠進環境較好的公司；相反的，不是進入較差的公司，就是被淘汰轉行。在好的設計公司磨練個半年，差異馬上就拉開了。這是大部分學生現階段看不見的，很少人有遠見能看出未來會面對的問題，就是從現在不斷累積而來的。

筆者一直認為設計這個工作在某個層面而言就像是醫生一樣，你應該把自己視為一個解決問題的角色，怎麼量身訂做的幫助客戶把品牌、產品、包裝、行銷等每一個環節都做好，創造客戶、消費者、設計師三贏的利益，這才是身為一個設計工作者最重要的價值。

楊佳璋

樺致形象設計有限公司創意總監

目 錄
CONTENTS

002 序文
INTRODUCTION ●

廖哲夫　五十年設計耆老如是説
王行恭　圖像破譯
林磐聳　設計不死，不死設計
何清輝　文創要創價，政策要裝「支架」
章琦玫　跨域設計 創新未來
楊佳璋　致 未來的設計師

012 設計師專訪
DESIGNER INTERVIEW ●

王德明　新竹動物園
　　　　品牌識別設計案
胡發祥　讓ㄅㄆㄇㄈ站上國際舞臺
　　　　注音符號廣告海報
馬　賽　冰島冒險計劃
　　　　XC TRAVELER 極光之旅
章琦玫　臺北米棒、每日醬生活
　　　　品牌識別包裝設計
張俊傑　愛・不盲
　　　　手工皂品牌識別設計
楊佳璋　翻轉設計 地方創生
　　　　金門風・金屬文創商品設計
陳進東　古邁茶園
　　　　來自梨山黑森林的品牌改造計畫

042 品牌與包裝

BRANDING
DESIGN

PACKAGING
DESIGN

118 海報與廣告

POSTER
DESIGN

ADVERTISING
DESIGN

168 標誌設計

CORPORATE
IDENTITY
DESIGN

180 綜合視覺

OTHER

設計師專訪

DESIGNER
INTERVIEW

設計師
專訪

王
德
明

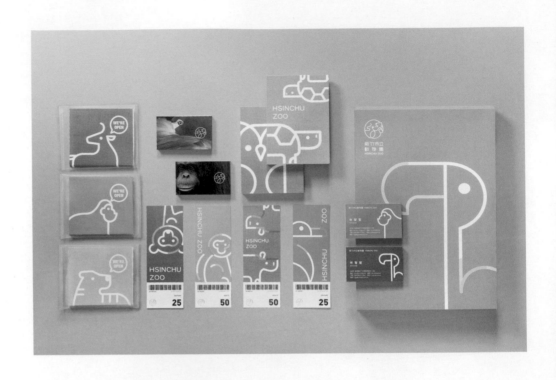

新竹動物園
品牌識別設計案

客　　戶｜新竹動物園
獲獎紀錄｜
‧2018 金點設計獎標章
‧2018 德國紅點設計獎

　　王德明，優視覺溝通（U Visual）設計總監，頂著招牌丸子頭，有著凡事用心、用力投入的個性，侃侃而談他在業界走跳近二十年的經歷，笑稱自己一路走來其實就是一直在找生存的方式。王德明説：「我喔……不完全算是本科系的，高中畢業後直接入伍，退伍後就讀商專的夜間部，白天則在出版社工作。」

　　進出版社工作前有一段不錯的職場經驗，當時應徵了百貨業的工讀生，因緣際會下進入了設計團隊，王德明説起這場機緣時，很是滿足的表示：「剛好人資詢問誰懂設計？我就膽怯的舉手啦！哈哈哈哈哈哈……在短短七到八個月時間裡，跟著優秀團隊邊做邊學習。當時設計師曾叮囑我，要重視 Sense 的培養，這對我日後工作影響滿大的。」

　　離開百貨業之後，曾面臨要去出版社還是印刷廠工作的抉擇，王德明回憶起：「我人生最大的兩次轉振點，其中一項就是這個吧，使我的思維有很大轉變！」

　　畢業後便投入廣告公司，那時候廣告業很蓬勃，工作的企圖心如同跟著時代腳步一起往上爬。王德明説：「那時還年輕嘛，不知道什麼叫累，大概只知道自己身體很好，常常凌晨三～四點下班，隔天早上八～九點照樣上班也樂此不疲。每天遇到的都是大型客戶，對未來充滿憧憬與想像，所以那時候覺得工作是一件非常有趣的事情。」

　　離開廣告公司後，才真正進入設計產業，也確定了未來的方向，王德明説：「也許是個性使

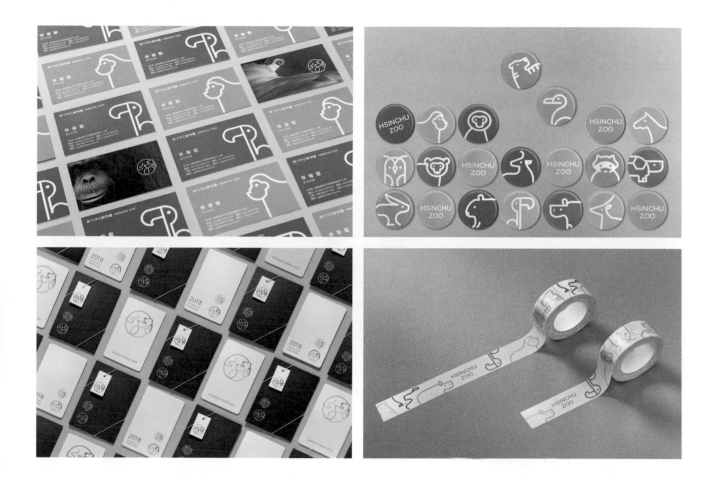

然，我滿喜歡做品牌設計，尤其對業別品牌特別感興趣。這就好像在蒐集公仔一樣，有一種樂趣和成就感。」

在設計產業深耕一段時間後，王德明便開始經營優視覺溝通（U Visual）。由設計師的身分轉為主導者，王德明將自己過去的人生經驗也傳遞給工作夥伴。他笑著說：「我也常和同事說，一定要重視設計 Sense 跟設計邏輯的培養，唯有能判定出設計的品質及正確的節奏，才能做出好的設計。」王德明認為，在設計產業工作的人，要能夠廣納知識，不要挑食。在執行設計上，也要多方嘗試。回憶起與新竹動物園的合作，他說：「其實這次合作新竹動物園是很獨特的機會，從溝通到設計的過程都十分有趣！」

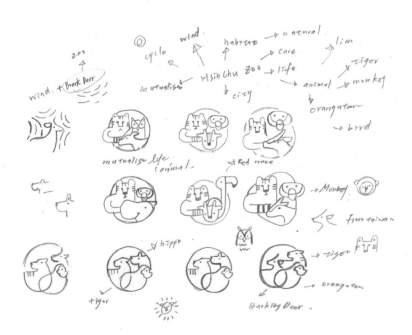

設計師
專訪

王
德
明

打造友善動物、包容生命的自然場域

　　新竹市立動物園為全臺灣現存最古老的動物園，園區創立於民國 25 年，為新竹市紀載了許多重要的歷史痕跡，一同走過五十及六十年代動物園的風光歲月。臺灣大部分的動物園都在市郊外，唯有新竹動物園設立在市中心，所以有著「城市綠肺」的稱號。王德明表示：「他們整個動物園區，以圓形的概念去規劃動線，呼應新竹竹塹城，所以在溝通標誌設計時，就朝圓形的概念去延伸啦。因為是動物園嘛……所以我們第一個想法就是畫動物在標誌上，但是在選擇動物上反而遇到比較多問題。」

　　現在的動物園已經邁入所謂的 4.0，大都朝向創造「類棲地」的概念去規劃園區，已漸漸脫離眷養動物的作法，打破以往「單一物種棲息」的模式。王德明提到：「當時我們採用三個動物來設計標誌，以年輕化的線條和造型，串連園區具代表性動物，並加以延伸。希望呼應環境共生；動物與動物共生；動物又與人與城市共生的想法。其實在跟業主溝通的時候，我覺得中間接洽的人佔了很重要的角色，像我們這次遇到的 PM 觀念非常好，第一他有美學設計背景，再來他本身也非常關注動物園這件事，合作起來就會非常順暢，整個案子的執行時間大約就半年吧，跟市長報告兩次差不多就結案了。」

王德明有話要說

　　設計師要知道什麼叫溝通，可能我早年是想做業務吧，所以我對溝通滿重視的，鼓勵年輕設計師要溝通，也要能夠設身處地的為對方思考才能合作出好的案子。

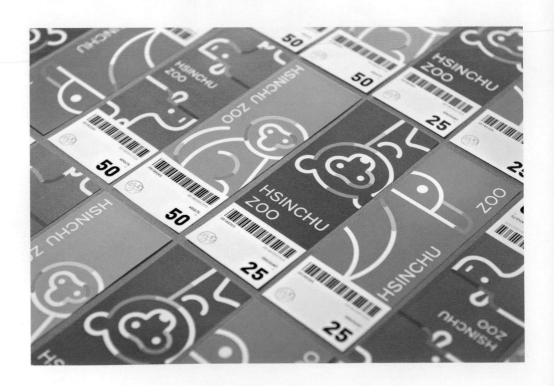

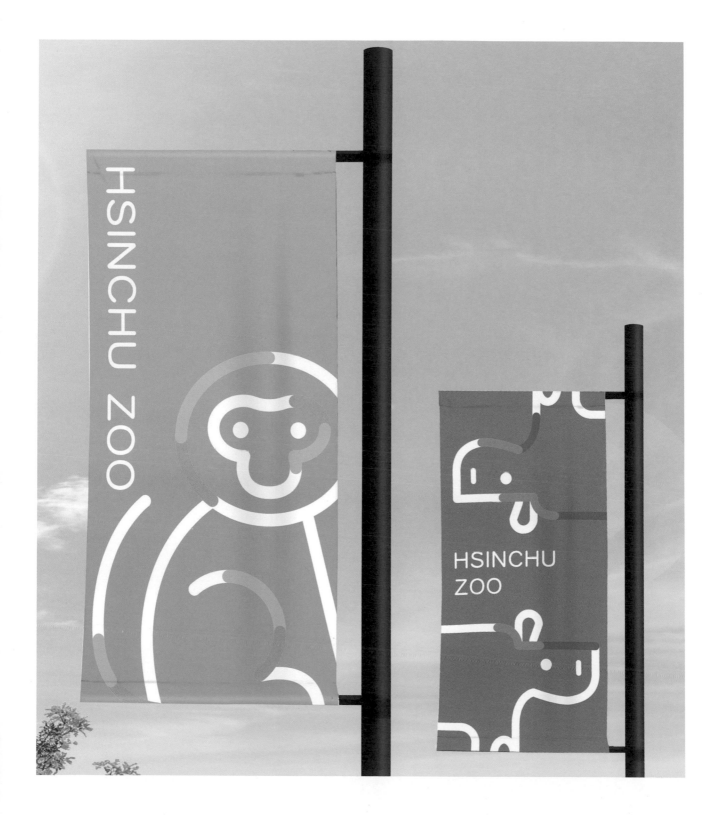

設計師
專訪

胡
發
祥

讓ㄅㄆㄇㄈ站上國際舞臺

注音符號廣告海報創作

　　胡發祥，擁有多重身分，既是設計師又是廣告人，也是位大學教授，每幾年的國際設計大獎入圍名單，一定少不了他的名子。談話中總是帶著靦腆的笑容和幽默風趣的言語。胡發祥說：「我從小跟隨家人在東南亞四處做生意，所以每到一個新環境，就必須想辦法融入其中，剛開始還挺排斥的……但後來卻慢慢養成這種習慣，也許就是這種不安定的生活，造就豐富的成長背景，現在回憶起來，這些都是累積我生活經驗的養分。」

　　小學時期對畫畫起了興趣，同齡都還拿著蠟筆、色鉛筆塗鴉時，胡發祥已直接跳級拿毛筆畫國畫了。他憶起：「當時著迷港漫，像香港漫畫老夫子，都是用傳統國畫的筆法創作，總覺得能畫出神仙、福祿壽真的很炫，家裡不反對畫畫，認為有一技在身也挺不錯的，就自然而然奠定了繪畫的基礎。」

　　高中隨著家人定居臺灣，誤打誤撞進入復興美工就讀，才開啟了正規的藝術之路，同學們各個實力超強，臥虎藏龍之多，三年的復興生活非常扎實。胡發祥說：「那時對電影產生興趣，心中有個當導演的夢想，結果高中畢業就收到兵單入伍令，反而在軍中發揮了美工專長，算是人生一段戲劇化的轉折過程。」

　　大學畢業後順勢投入廣告業，一待就是二十年，也輾轉了六到七間廣告公司，參予許多國際型的的廣告品牌案，印象最為深刻的是麥當勞，預算最多，品項也最多，例如電視廣告、報紙廣告、雜誌廣告等，幾乎佔了公司一半的業績。胡發祥說到：「年輕時待在廣告公司很快樂，但久了～熟悉了，其實大多換湯不換藥，所以會想嘗試一些不同屬性的事情來做。我現在除了在學校教書，還是會持續跟業界接觸交換新資訊，我覺得設計這個職業不能一成不變。」

客　　戶 ｜ 綠色心意（Green at heart, HK）
獲獎紀錄 ｜
· 2011 德國紅點設計獎 最佳中的最佳獎

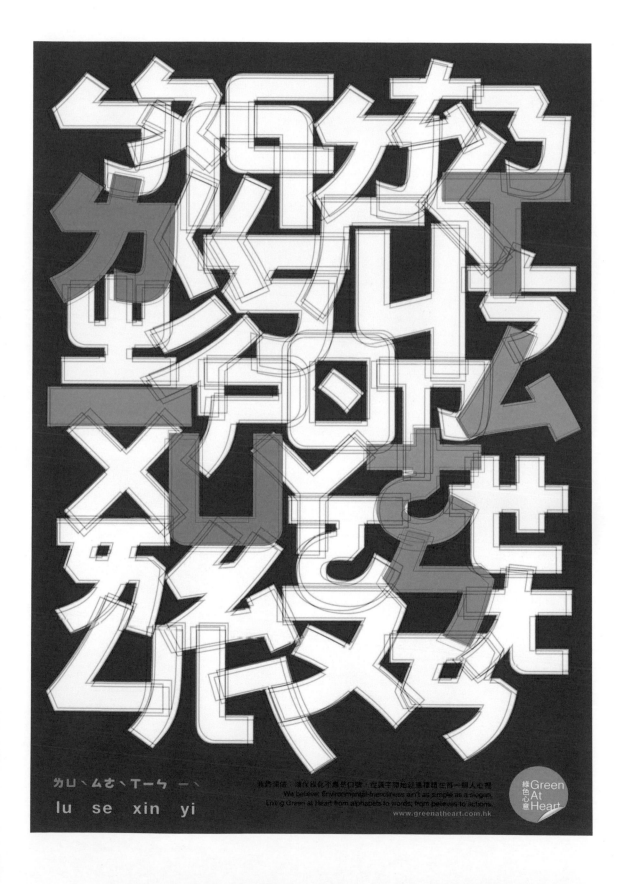

設計師
專訪

胡
發
祥

賦予注音符號新生命
讓國際看見臺灣的「ㄅㄆㄇㄈ……」

　　胡發祥擅長文字設計的創作，以德國紅點設計獎的「注音符號」系列廣告海報來說，其機緣是與一家專門推廣「綠色環保有機」的店家合作，胡發祥解釋：「我想從『教育』這方向去發想，就直接聯想到小學生上小一時學的ㄅㄆㄇㄈ……所以將廣告海報上的品牌名『綠色心意』，用注音符號拼出並打散排列，營造視覺效果，也順勢的融入了教育學習的目的。」

　　胡發祥強調，其實一直都有設計師將注音符號當作創作元素，但他所想表達的創作，並非只是呈現美感視覺，更重要的保有意涵在設計裡面。也因 2011 年透過參賽得獎，不僅讓國際看到臺灣特有的「注音符號」，更讓他有一種使命上身的榮耀感！他說：「注音符號就像躲在漢字背後的小角色，它們的存在很特別，不是主角也不是配角，有如亞洲人內斂的個性，剛好我給了它們一個獨特的樣貌，站上國際舞臺閃閃發光。」

胡發祥悄悄話
書籍裝幀設計圓了導演夢

　　近幾年，胡發祥除了持續做廣告、做設計之外，也參與幾本書籍的裝幀設計，最難忘的一本是《行書》，這本書甚至帶給他夢寐以求的獎項：倫敦國際獎（London International awards）以及英國設計與藝術指導 （D&AD Awards）。

　　《行書》作者的寫作靈感來自於旅行，從文字到封面設計，以及書名的發想，胡發祥都有一同參與並給予建議。他說：「每做一本書就感覺就像拍一場電影，自己既像美術設計又像編導，從書籍封面到內容的每個細節，就如同導演在安排畫面、安排順序一樣，或許年輕時沒達成當導演的夢想，但現在我把每一本書都當作紙上電影去創作。」

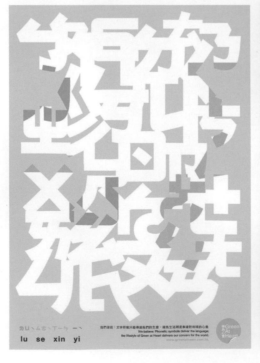

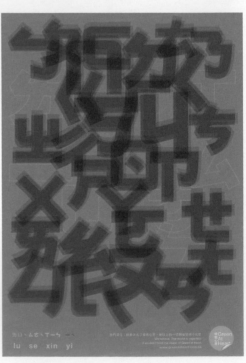

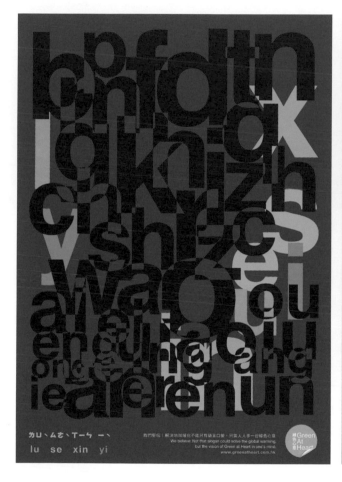

設計師
專訪

馬賽

冰島冒險計劃
XC TRAVELER 極光之旅

馬賽 Kyo，本名陳重宏，知名插畫廣告創意人，2010 年因邂逅一場阿拉斯加極光，從此開啟了追光人生。馬賽目前以個人獨立設計師為主，擅長攝影與插畫廣告，在此之前也曾在廣告公司有著八年的時光，馬賽有感而發的說：「我不屬於 Team work 屬性，能力與屬性是兩回事，有時候一個人做事卻能發揮到最好，但把我放在 Team work 裡做事會很痛苦，當我從 AD 做到 ACD，再到 CD 時就要開始帶人，但我不知道如何要求他們再做好一點，所以那又是另一種能力了。」

暫時離開廣告圈之後，馬賽曾幻想出國留學讀服裝設計，於是先飛去西班牙報考語言學校，卻不小心進入了升學班，一個禮拜後快速辦理退學，便在西班牙邊拍照邊遊玩一圈，從此對攝影這塊產生興趣，對未來的方向也有了基本輪廓。馬賽說：「臺灣的學校教育裡，基本上不會與學生討論到每個人的屬性，即便你是讀廣告還是設計，每個人都有擅長的點，越早了解自己屬性愈重要。我大約在 2008 年開始完全獨立作業，最初以插畫廣告為主，後來才慢慢的把攝影也納入廣告視覺裡。」

當一個全方位的獨立設計師不是那麼夢幻的事情，還是得靠策略來提高自己的價值，同時增加客戶的信任，馬賽便開始將作品參加各種國際型比賽，他打趣的說：「臺灣有個很有趣的現象，國外拿回來的獎項似乎比國內還能被肯定。

客　　戶 ｜ VOLVO 靈智廣告
獲獎紀錄 ｜
· 2015 莫斯科 MIFA 國際攝影獎
　 職業組廣告類 金獎
· 2015 4A 創意獎
　 最佳數位創意獎項目 佳作
· 2015 4A 創意獎
　 最佳社群溝通創意獎項目 佳作

另外，我參賽的觀念是『志在得獎，不應該只是參加！』，既然都要繳費了就必須卯足全力投入，這也花費了我人生的經歷與時間，如果輕輕鬆鬆度過實在對不起自己呀……。」

國際型的數位攝影比賽主要有四大國，分別為法國巴黎 PX3、俄羅斯莫斯科 MIFA、美國 IPA、日本東京 TIFA，這四個比賽單位不會要求參賽者先洗出作品參賽，初選時以電子檔為主就可以了。馬賽說：「我滿認同這種比賽機制，國外的攝影比賽項目很多，會兼顧到各種攝影師的屬性，有分人像、風景、藝術創作、新聞報導類等，例如風景類又會細分天空、夕陽、季節……後來發現我很喜歡拍荒郊野外，所以前後去了古巴的第三世界以及約旦的沙漠，2010 年還跑去阿拉斯加看極地，卻意外邂逅極光，似乎是一股力量引領我走到這，從此與極光劃下不解之緣。」

第一次與客戶合作極光攝影的產品是「Volvo car」廣告，將兩台車運到冰島上拍攝奔馳的畫面，這是一場與大自然合作的概念，因為極光爆發的時間點很難掌握，馬賽說：「很幸運的那 16 天拍攝還滿成功，與 Volvo 合作算是一個開端，因為我懂廣告，所以與客戶合作時，我知道如何保留品牌精神，這些都是八年廣告公司所累積的養分與經歷，也許當時工作不知道意義在哪？其實不代表未來，以後才會知道。」

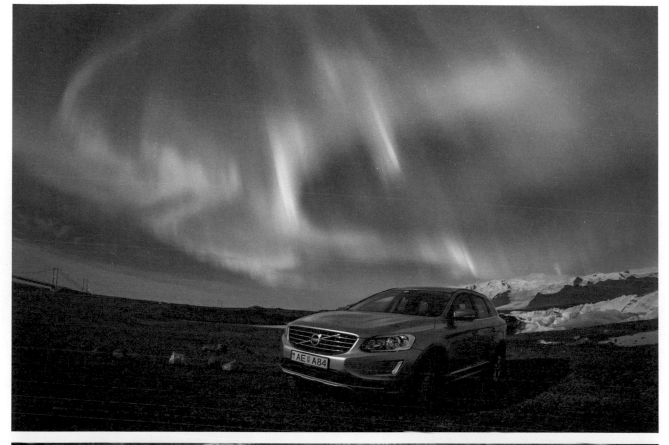

設計師
專訪

馬賽

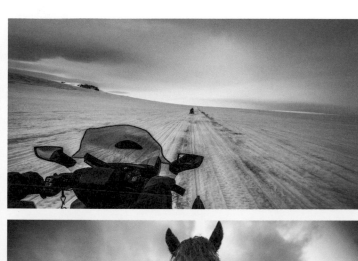

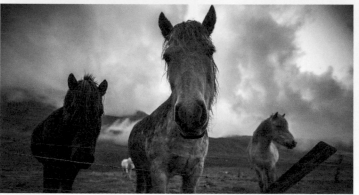

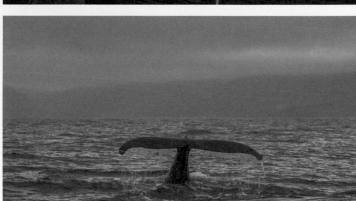

極地拍攝知識 聽馬賽 Kyo 說

　　在北歐的極地攝影，第一考量因素不是「冷」而是「風」，所以攝影腳架一定要掛沙袋；然而在阿拉斯加、俄羅斯或加拿大地區，「低溫」是嚴重問題，一般手機暴露在 -20 度時很快就會沒電，單眼相機則在 -30 到 -40 度時還可以再撐三到四個小時，但超過 -50 度時連高階的單眼相機都打開不了。進到室內前一定要先蓋鏡頭，若貿然帶進溫度較高的屋內或車子，鏡頭裡馬上起霧，水氣至少要兩個小時才會漸漸消散。

　　極光依活躍度可分 1～10 度，1～3 度的狀態下幾乎看不到極光，但活躍度到 5 以上就很明顯有光亮了，若運氣好碰到 8～10 度，那爆發的線條會很鮮明，這種狀態下，一般智慧型手機 ISO 值調 800、快門調高也能拍出極美的照片。馬賽說：「建議設計人一定要體驗一次極光的震撼美，對於視覺創作者來講，這些獨特的景觀能刺激你的視野，我來來回回去了 18 次極地，其中 16 次都在阿拉斯加，九月是不錯的選擇，只是天候最不穩定；而三月是穩定而極光出現機率最大的月份。我喜歡極光的原因很簡單，我很享受大自然裡那種『隨機、公平、真實』的呈現。」

章
琦
玟

臺北米棒 品牌包裝設計

與眾不同的創意伴手禮 是旅行中最美好的陪伴
從時代變化中 找尋歷史味蕾

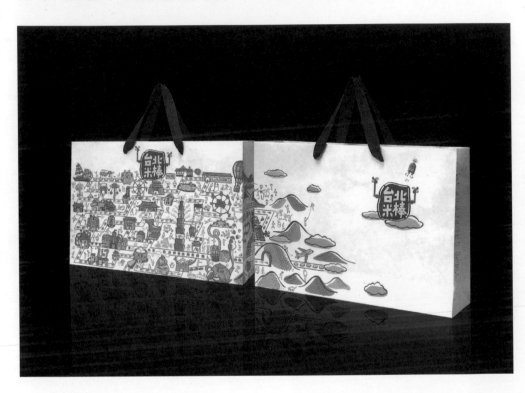

融合臺北生活記憶 米香說出城市故事

客　　戶｜維格餅家股份有限公司
獲獎紀錄｜
· 2015 中華平面設計協會
　TOP STAR 獎
· 2016 第三屆包裝達人設計競賽
　第一名
· 2017 晉江市人民政府 全球食品
　包裝設計「金食獎」金獎

2015 那年，臺北市市長曾經提出：「為什麼伴手禮都只送鳳梨酥？臺北市應該要有自己專屬的特色產品。」，也因這樣的一席話，中華平面設計協會便與維格餅家有了合作的機緣，章琦玟說：「協會每年年底會舉辦一次年度大展，所以與維格餅家合作的新產品，即成為那年的大展活動，讓協會裡的會員們進行設計 PK 大賽，我的作品入選為『最佳創意獎』，最後正式上市。」

比賽前期的產品設定，協會與維格餅家不僅進行了一番摸索，同時還到生產工廠與師傅討論製作的可能性。從市場調查、分析、企劃產品內容、製作流程、口味、包裝等，最後確定了以傳統的「爆米香」為載體，章琦玟說：「米香在大家的記憶裡，是一種懷舊、手工零食的產品，為

了讓新產品提高趣味性，增強消費者的記憶度，我們將米香插了一根棍子，視覺上像支冰棒，品嘗時也有了全新的體驗，最後由維格孫董重新命名為『臺北米棒』。」

臺北米棒的包裝視覺設計，動員了協會會員的設計總監們進行設計競賽，專業評審作業，並經維格餅家的贊助，順利執行了整個企畫。章琦玟說：「我的設計概念是以一張涵蓋全臺北市十二行政區域的插圖，描繪出臺北的各種人文、食物、活動特色、人物細節以及各區地標、建築等，以超現實、創意、幽默的手法，轉換成為整個臺北市就是我的『臺北米棒』夢工廠，充分展現品牌的文化及創意氛圍。回憶古早味卻又掺入創新構想，藉此傳遞臺北城的文化融合香味。」

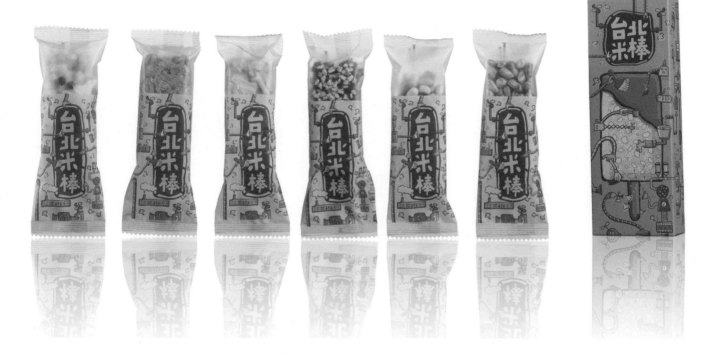

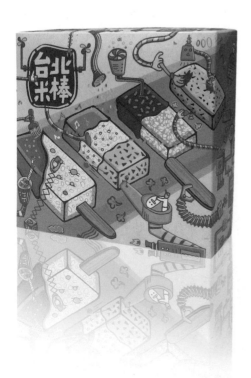

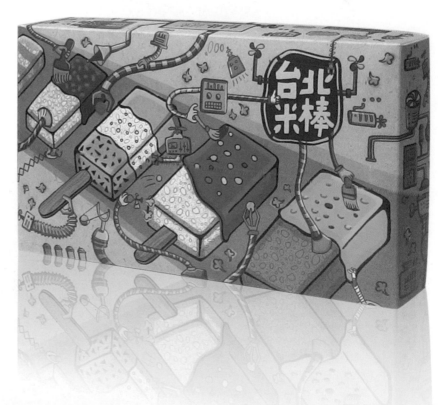

設計師
專訪

章
琦
玫

基隆輔導案 每日「醬」生活

　　章琦玫近年參予許多政府與地方的輔導案，輔導的案子有客家桐花季、北投藍染、林三益彩妝刷等。輔導案的用處即是挖掘在地商家，振興產業，協助資金短缺商家做有效的改造計畫，協助內容包含包裝視覺設計、數位行銷、通路計畫、商家店面策略等。章琦玫說：「最近輔導一款果醬產品，商品原名稱是《Dainties 丹媞絲手功果醬》，我們幫店家發想了近百個新品名，後來選出《每日醬生活》為產品名，並設計一款文字商標。」

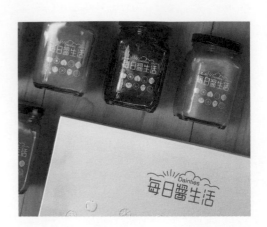

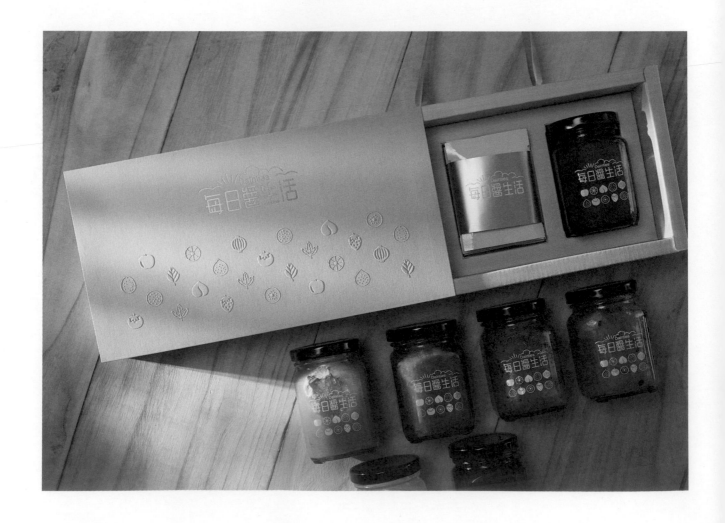

一款專為歐式下午茶量身訂作的果醬

　　每日醬生活的果醬最大特色是以獨家研製特選新鮮「大果粒」製成，主打歐式下午茶方式在茶中加入果醬，提升茶飲風味；其次由於品質佳可入菜，如調製沙拉，質量高的果醬新鮮果粒看得見更增美味，塗抹麵包食用的一般吃法口感自是極佳。章琦玫說：「輔導商家時，需重新檢視、定位品牌策略，創造適當的品牌元素，改善其包裝視覺，務實的控制成本，強化品牌價值感。」

章琦玫送給年輕設計師們四個字：原創 熱忱

　　進到設計界這個圈子，只有不斷學習、不斷體驗、不斷認知，持續保有原創的精神。章琦玫說：「我覺得每個世代都有他們的價值所在，將每一代所承襲的智慧與精華，注入了不同的養分讓自己再去精進，唯一不變的只有『熱忱』，然後也不要太局限自己的設計方式。」

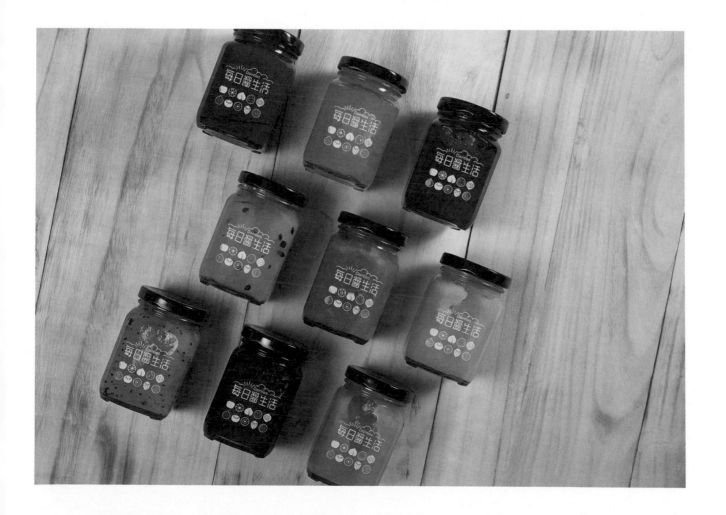

設計師
專訪

張
俊
傑

愛‧不盲 手工皂品牌識別設計

視障並非全盲者，他們可在旁人指導下學習，
重建信心和自主力。

張俊傑，西伯里品牌形象設計總監，從小喜歡繪畫和創作，設計科班出身，畢業前就開始投入設計工作，對品牌識別設計有著執著的熱愛。張總監說：「我們所執行過的品牌識別案辨識度高，這也是 2016 年財團法人愛盲基金會與我們合作的原因，愛盲一直以來都與不同插畫家合作，但品牌調性卻漸漸流失，在眾多公益團體裡不易凸顯。」

視障並非全盲者，視障朋友依然可在旁人指導下學習，重建信心和行動自主力，愛盲手工皂品牌便油然而生。當初為了尋找、挖掘愛盲基金會最初的 DNA，積極與相關同仁及庇護工場的主管討論，凝聚各方的共識，找出愛盲的品牌概念，包含「愛」、「陽光」、「永續」、「在地」等內涵，張俊傑總監娓娓道來：「評估基金會與庇護工廠的體系後，將庇護工場定位為事業部門，第一階段以愛盲手工皂為主，以『愛』的六個點字為設計主軸，結合熟悉的視力表概念，ㄇ字象徵庇護工場，i 字代表庇護工場的視障朋友，以不同的開口暗示著人生多元的方向，希望你我的愛不盲目。」

客　　戶｜財團法人愛盲基金會-
　　　　　愛盲庇護工場

獲獎紀錄｜
‧ 2017 日本優良設計獎
‧ 2018 Topawards Asia
‧ 2018 Pentawards
‧ 2019 德國設計獎

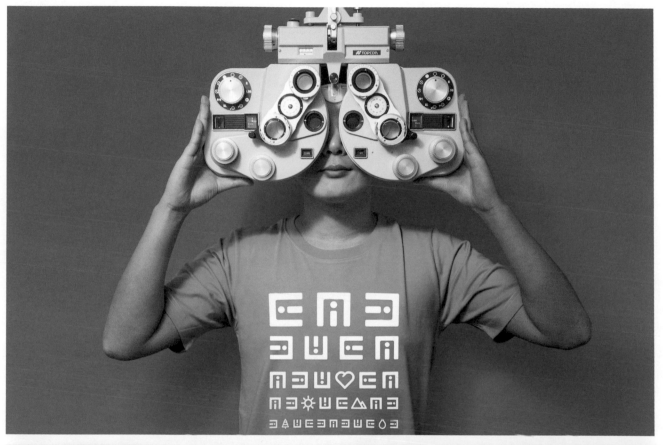

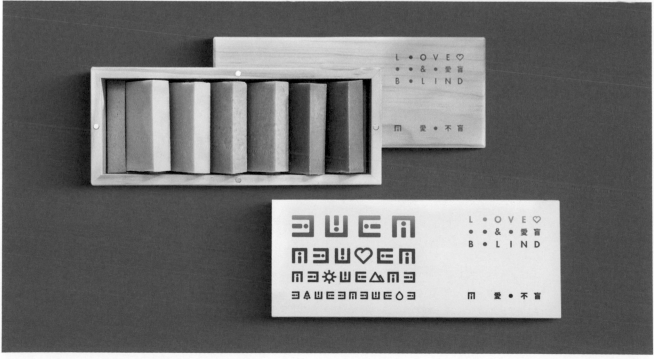

設計師
專訪

張
俊
傑

每塊肥皂背後 都有一段故事

　　除了品牌識別設計，更將品牌理念落實於整體規劃。包裝外盒採用回收紙箱邊壓模落實「永續」，將原本色調不統一的手工皂，經過巧思與用心排列，呈現出美麗的漸層色，整體質感提升，與市面手工皂商品有了明顯區隔。張總監說：「當品牌識別系統發展完善後，發現商品還會有年節需求，所以也依據中秋節和喜慶去延伸視覺，保留象徵陽光、永續的『太陽、山』等元素，替換增添『月亮、兔子、喜鵲、花朵』等圖示，但整體調性與規律感是不變的，品牌未來在規劃商品時就可彈性運用。」

　　張俊傑總監說：「每塊手工皂背後，都有一段視障者的故事，但在愛盲，這故事是彩色的。」

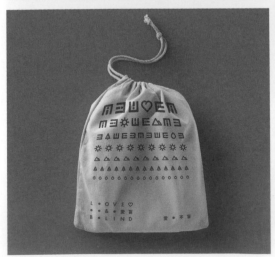

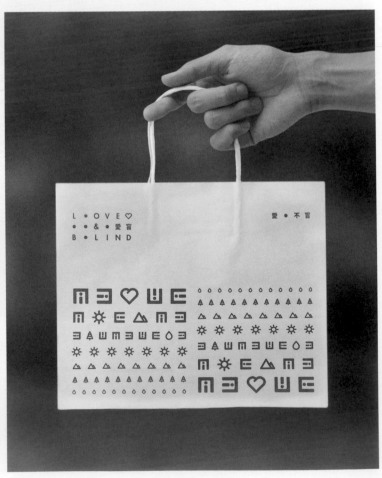

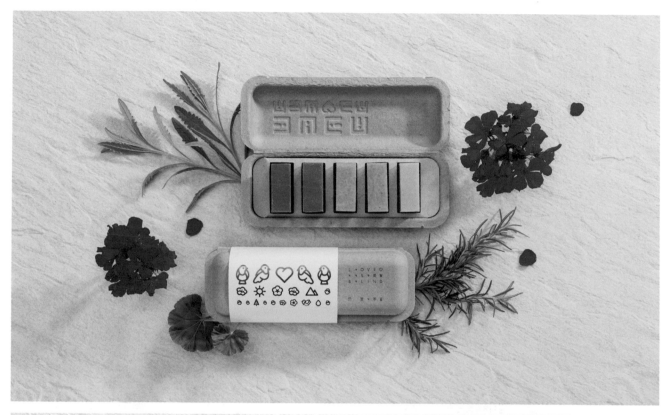

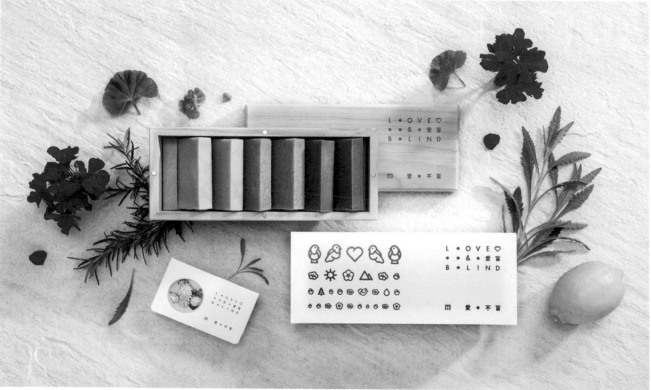

楊
佳
璋

翻轉設計 地方創生

金門風·金屬文創商品設計

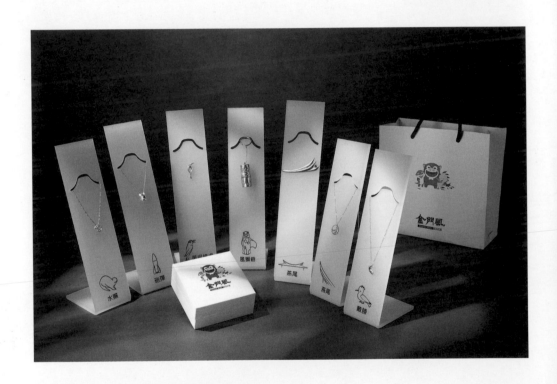

楊佳璋，近年致力投入地方創生的推廣與執行，「地方創生」一詞來自於日本的社區設計概念，其精神與目的即是復甦地方經濟，讓人回到熟悉的家鄉。楊佳璋說：「地方創生的第一步就是先盤點地方的『地、產、人』資源優勢，再進一步擬出一套具體可行的策略。地方創生是個大名詞，其背後的意義主要在解決社會兩大現況，第一是城鄉落差，第二是人口數不斷下降的問題。」

東港 VS 金門 地方創生示範案

第一年的地方創生，選了臺灣兩個點當作示範案，一個是本島的屏東東港，另一個是外島的金門，這兩個地方都因城鄉發展的差距而造成很大的變化。執行團隊依照東港在地文化意象做了一套「DNA 圖騰」，譬如東港的櫻花蝦、油魚子、黑鮪魚或生魚片的元素，將這些圖騰應用在建築、空間、特色民宿、店家、商品、包裝等整體形象上，例如東港東隆宮的文創商品、東港豐漁橋、跨海大橋、東港特色名產等，跨界整合一級、二級、三級產業，透過設計創意來表現東港的人文地理特色，聚焦各產業的緊密度。

金門示範案則以「老街復甦計畫」為主，鎖定四條重要老街做串聯活動，吸引觀光人潮，透過輔助圖像製作的延伸物，將老街的視覺統一，幫助老店做聯合行銷。

宜蘭「廢棄魚塭活化」

第一年成果顯著，第二年就發展到全臺十七個縣市，以宜蘭來說，主打活化廢棄魚塭，串聯九個漁二代的漁夫，成立一個團隊宜蘭斑（石斑），開放一日漁夫體驗、水上划船等活動，也讓觀光客直接在現場採買新鮮魚貨，楊佳璋說：「我滿感動的第一件事是漁二代回家鄉；第二是他們自己找到了生存模式，這是一套很標準的地方創生意涵。」

臺南官田「菱角殼資源活化再利用」

臺南官田與學校合作，將廢棄的菱角殼研發出菱殼碳、菱殼碳墨水，這是研發與地方創生結合的作法，有效的資源活化再利用，進而形成新的產業。楊佳璋說：「透過重新檢視地方的地、產、人，在地與旅外人才、地方特色和地景地貌，以及產業盤點分析，找出地方翻轉能量，進行跨領域的整合設計執行，以達到廣泛運用且有效的地方創生願景。」

設計翻轉金門 點十成金計畫

金門計畫鎖定了「人、地、產」三個概念，楊佳璋找了十個不同專長的設計師，請設計師依自己的專長開發與金門相關的產品，融合象徵金門的吉祥物、歷史文化、地理環境等研發設計出十款文創商品，例如伴手禮品牌設計金門風、金門砲彈水瓶、金門傳統民俗紙藝等。楊佳璋說：「我以金門風獅爺、砲彈、燕尾、水獺、碉堡等當飾品創作發想，以金屬工藝展現當地人文、戰地與自然特色。借閩南文化，取風獅爺與燕尾脊，傳達守護與富貴之意；戰地風光則以砲彈與碉堡，代表金門要塞的意象；自然生態以戴勝、歐亞水獺與栗喉蜂虎為題，展現當地的生物風貌。」

金門風～
金門文創飾品設計理念

金門栗喉蜂虎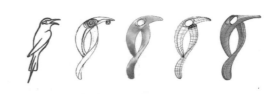

風獅爺

金門歐亞水獺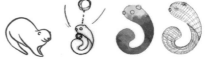

砲彈

金門縣鳥戴勝

燕尾屋簷

明月·燕尾

設計師
專訪

楊佳璋

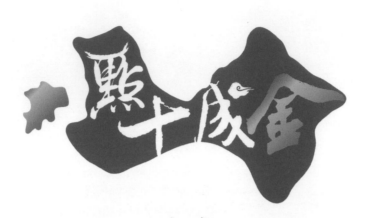

金門文創飾品設計

金門風～

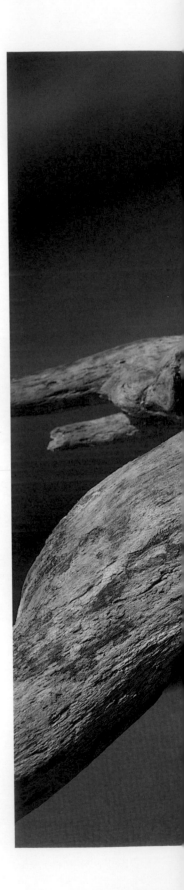

① 栗喉蜂虎胸針
② 風獅爺造型隨身碟
③ 砲彈造型墜鍊
④ 戴勝造型墜鍊
⑤ 燕尾造型墜鍊
⑥ 水獺造型墜鍊
⑦ 燕尾造型領帶夾

設計師
專訪

陳
進
東

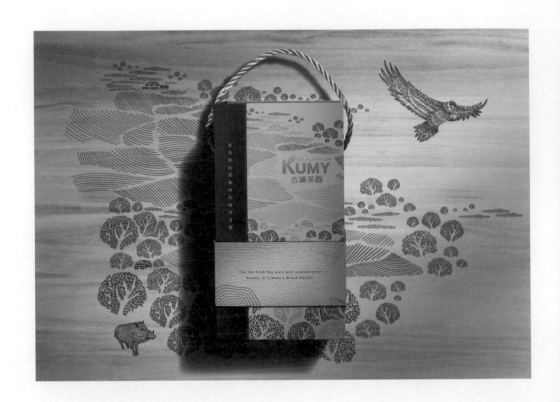

古邁茶園

來自梨山黑森林的品牌改造計畫

客　　戶｜KUMY 古邁茶園
獲獎紀錄｜
· 2015 金點設計獎 包裝類
· 2016 臺灣 OTOP 包裝類設計
　大賞獎

陳進東，來自宜蘭，高中北上就讀復興美工夜間部，白天半工半讀在西門町畫電影看板，每天上工的第一件事情，是幫師傅將八格顏料填滿，當學徒只能畫電影上的 POP 字，晚上下課後還要趕去電影院將看板吊起來。陳進東説：「這是一段當學徒的日子，畫電影看板成為啟蒙，累積了我在繪畫上的基礎，也因如此我特別重視手繪、手稿這部分。」

畢業退伍後，直接投入設計領域相關工作，那時正是廣告業蓬勃的年代，日商、本土、奧美廣告等剛進到臺灣不久，當時還沒有電腦，全都是徒手完成，陳進東笑説：「這時畫看板所累積

的手繪能力就展現了，有時到客戶那邊提案，還要帶麥克筆至現場繪製講解，我認為手稿是設計流程裡非常重要的過程，科技再如何變化，手上功夫才是一輩子可以帶著手的。」

有價值的設計不是速成，必須走過探索的路程，這過程即是透過設計師筆下的原創構思，去繪製、去創造、再去解構，在創作過程中內化，轉換成為自己的能量。陳進東説：「我也時常與團隊訓練設計思考，在每一次做配對與重新解構的過程裡，不斷的檢視與挑戰，如果設計師沒辦法去累積這樣的能量與思維，會發現再多的數字與圖像，都是沒任何意義的。」

來自黑森林的純淨甘露

古邁茶園在海拔 2200 公尺的梨山上，茶園的負責人 Dabas 其父親 KUMY 是梨山第一位種植茶葉的原住民，因他的堅持開始了梨山地區泰雅族人的高山茶葉史。民國 98 年，Dabas 離開國際貿易公司返鄉接手茶園事業，自此與陳進東有了茶園改造計畫的緣分。陳進東說：「我與客戶合作，都不先談設計，而是先了解五年、十年的發展，帶著團隊到現場體會，與茶農一起呼吸，用雙腳去感受，與心去聆聽。以古邁茶園來說，茶是載體，再藉由包裝來傳達原住民文化美學，所以我從泰雅族人切入思考，而不是產品本身，去了解他們的文化、紋面、背景等，再回推到生態、地理環境去創造梨山獨一無二的 DNA。」

梨山黑森林裡以前是泰雅族勇士守獵的場域，茶罐上的動物圖騰設計概念來自於此，黑熊、水鹿代表第一代雙腳、雙手結合實實的踏在土地上辛勤工作；飛鳥代表後輩在父親經營的茶園上，如鷹上騰繼續往上高飛；貓頭鷹則是原住民眼中的「報喜靈鳥」，代表幸福也守護著山林。以「霽青色」做為主色系，象徵雨過天晴的梨山黑森林天空，透過版畫的表現勾勒出茶園景緻。

陳進東說：「設計就是觀察品牌的歷史背景，了解市場狀況，盤點現有資源，找出品牌核心價值，再去做定位，最後才著手設計識別、包裝、行銷，每一個流程都要完整，我要做的不是只有市佔率，還有心占率，這會隨著時間累積，讓品牌資產慢慢的堆疊。」

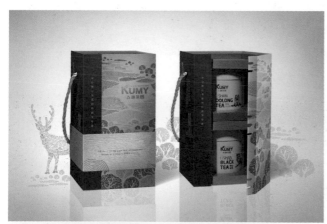

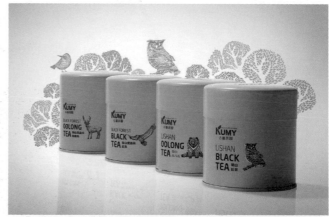

陳
進
東

ENDLESS 無盡跨界美學展

　　2016 年的聖誕節，在文創園區舉辦了美學攝影展，透過特殊的「光筆攝影」技術拍出如詩的影像，陳進東說：「我們撿拾梨山黑森林的落葉，挑選枯萎、腐化的葉子拍攝，讓生命重新綻放，象徵無盡的循環，共拍了四十二組，我用二十六個英文字母與枯葉組合成新的圖像插畫。我相信

我的初衷絕對不是只要創造一個品牌，而是一個永續良善的品牌，有一句話說：『聰明是一種天賦；善良是一種選擇，你會因為天賦而感到驕傲，還是選擇感到驕傲？』，我想應該是選擇感到驕傲，生活就是美學，文化是根、生活是本，我把文化當作一棵樹，根有多深養分就有多深。」

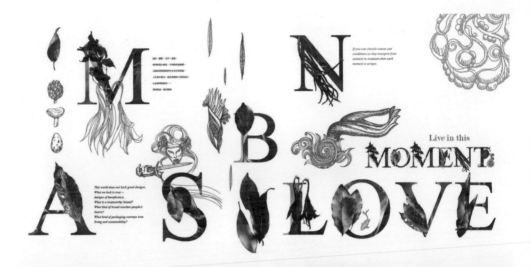

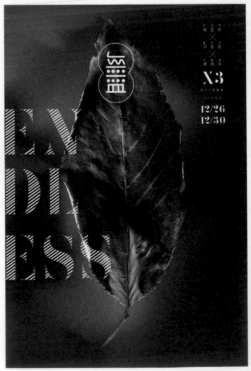

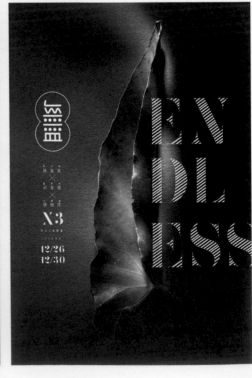

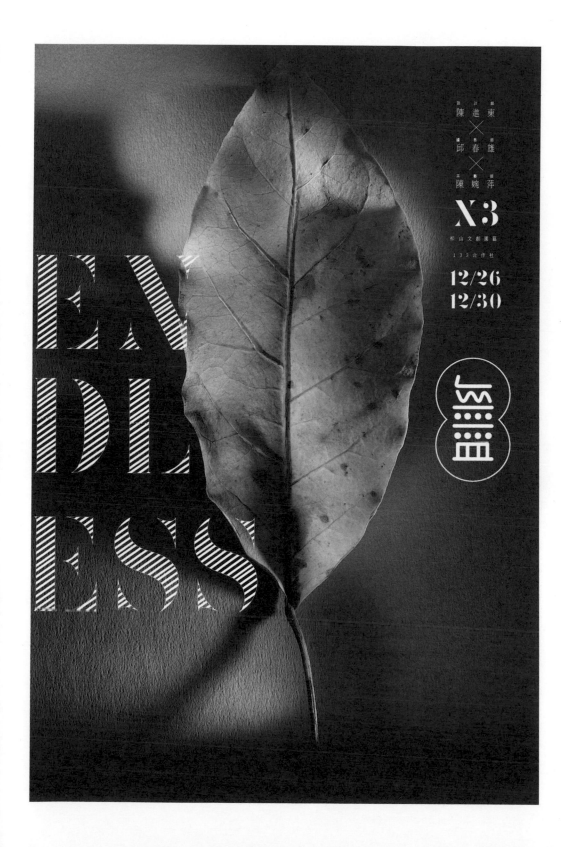

品牌與包裝

BRANDING
DESIGN

PACKAGING
DESIGN

Drizzle Tea

小山霂茗

麥傑廣告創意團隊
陳進東

作　品｜小山霂茗
客　戶｜林家茶園

這一生與茶結成莫逆，
由青春年少時，一石石的與父親歷時三年餘光，
堆砌出適宜茶樹生長的茶園起，
到親自烘焙出的第一泡茶，
許多的人生第一次，由茶開展。

阿里山的陽光總讓茶香遠揚，
阿里山的雲霧長養出茶的喉韻。
而茶人的心，一如往常維持初衷，
爽朗、單純、餘韻猶香。

那一生在茶，一生為茶，一生懸念的點滴，
以茶佐以人生酸甜，回甘總各自深刻。

在一口茶湯中，
可訴說，可靜默，可分享，可悠然。
就像一世的莫逆之交，無論世道興衰，相惜的心，
在一縷茶香中，盡在不言。

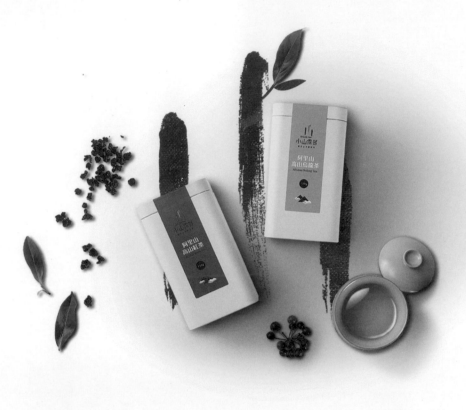

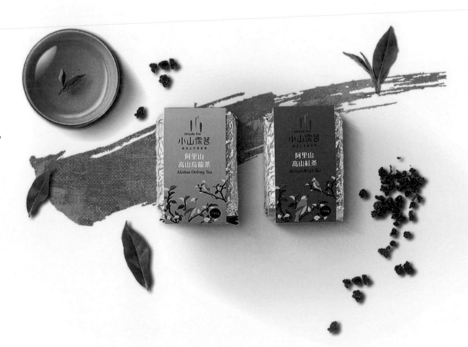

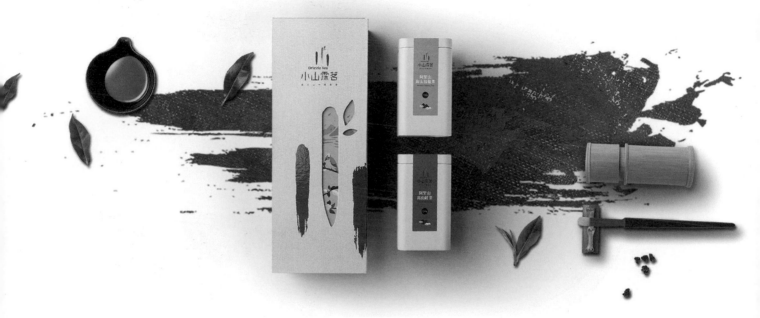

鄒家豪設計工作室
鄒家豪

作　　品 ｜ I LUV FLORA
客　　戶 ｜ 遠東集團全家福股份有限公司
獲獎紀錄 ｜
・中國之星設計藝術大獎角色設計類銀獎
・中國之星設計藝術大獎品牌設計類
・中國品牌設計年鑑
・臺灣國際平面設計獎品牌設計類
・收錄於美國《Damn Good：Top Designers Discuss
　Their All-Time Favorite Projects》一書

鄒家豪設計工作室
鄒家豪

作　品｜仙莊
客　戶｜仙莊國際企業股份有限公司

麥傑廣告創意團隊
陳進東

作　　品｜二一茶栽品牌形象
客　　戶｜文成茶葉
獲獎紀錄｜
· 2011 德國紅點設計獎
· 2012 德國 iF 設計獎
· 2015 金點設計獎（包裝類）
· 2015 臺灣 OTOP 包裝設計類 - 設計大賞獎

一心二葉・湛然開放

　　使用篆體之書法文字將優雅的感覺，
加上鮮綠的一心二葉，好茶風貌完整呈現
在二一茶栽。

　　身處品茗境，專注茶飲事宜渾然忘我
中，僅有心靈覺知與當下專注的茶飲境存
在，兩者似乎相融合一，此時「心茶似乎
相融、心茶似乎不二」的品茗境，就是俗
世的茶襌（茶襌一味）境。

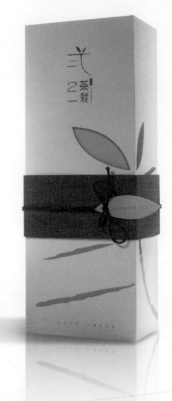

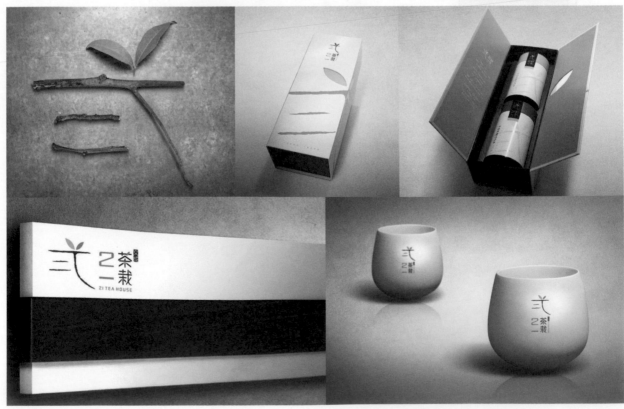

楓格形象設計
廖哲夫

作　品｜夢時代

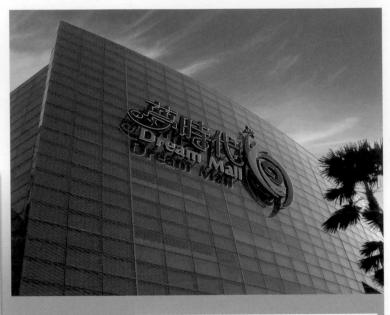

楓格形象設計
廖哲夫

作　品｜大義集團

楓格形象設計
廖哲夫

作　　品 | 臺北市農會

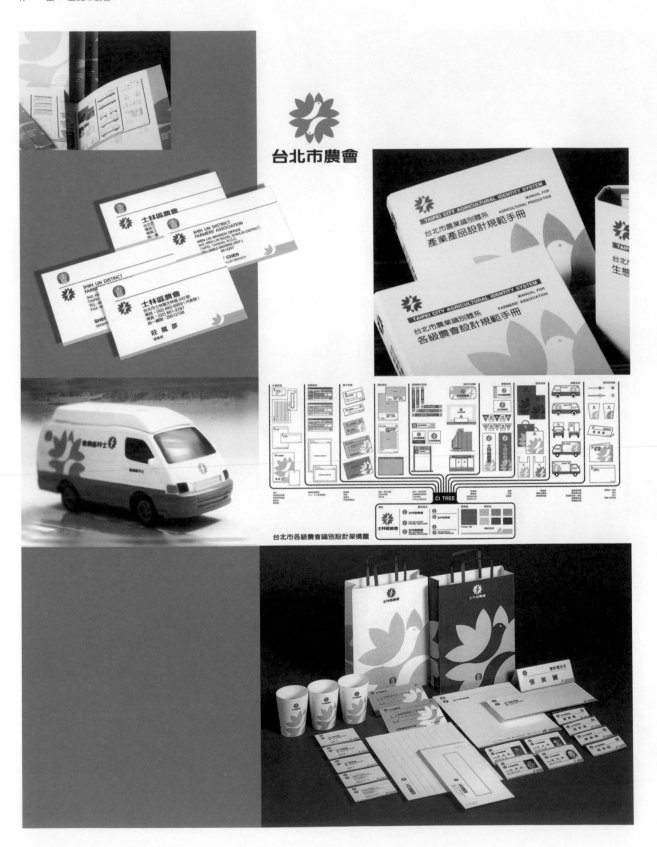

楓格形象設計
廖哲夫

作　品 | 嘉尤加油站

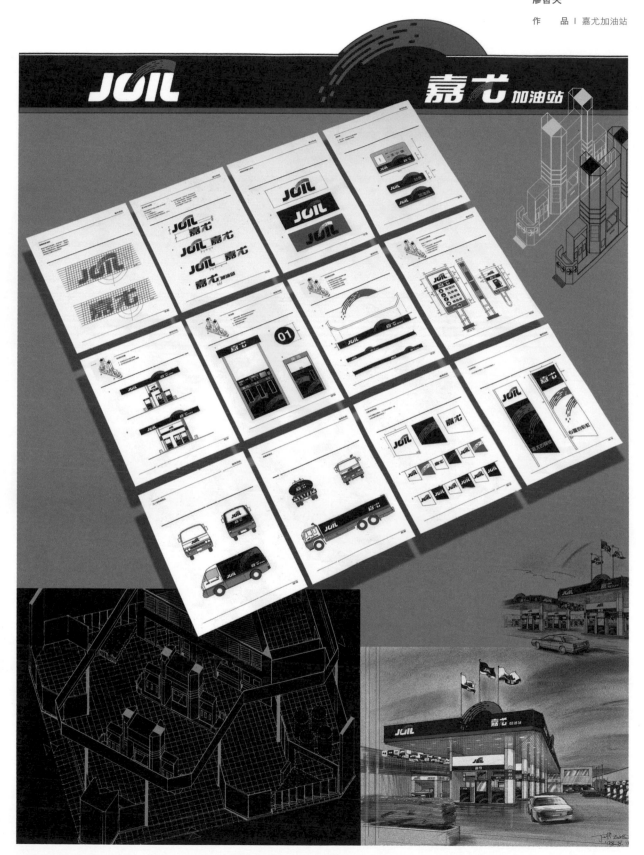

藍本設計顧問有限公司
吳介民

作　　品 ｜ GelatoKisses 義大利冰淇淋
　　　　　專門店品牌識別系統
客　　戶 ｜ GelatoKisses 義大利冰淇淋
　　　　　專門店

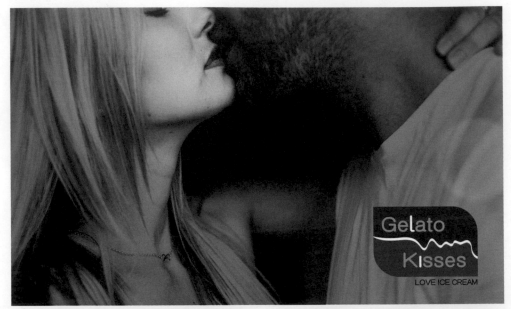

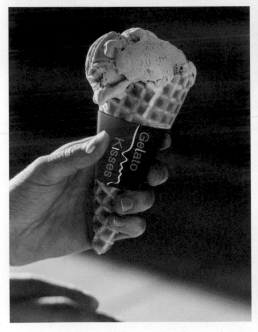

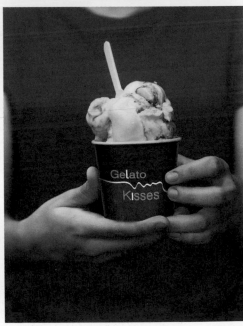

知本形象廣告有限公司
蔡慧貞

作　　品｜羿唐絲綢－設計師作品系列
客　　戶｜蘇州藝唐絲綢文化有限公司
獲獎紀錄｜
・2017 德國紅點設計獎

麥傑廣告
陳進東

作　品 ｜ 葵香農場
客　戶 ｜ 臻葵農業生技

雲林大埤，赤焰焰的日頭，
曬得熱浪淋漓。
日頭下的秋葵，
粉嫩的黃，鮮嫩的綠，
驕傲地抬頭向陽。
走過人生四十，
不變的熱血，已加添些許智慧，
仍有的衝勁，亦帶著沉著。
回到記憶的土地中，
讓一切回歸真實，
也回歸人與土地最真誠的互動。
滴下的汗水，浸濕衣襟，
黝黑的雙手，滿是風霜。
這是認真的歷程，踏實的足跡。
秋葵總是鼓勵著勤奮的人，
努力著長著、長著，
讓勤奮的雙手，每日，採著、採著，
大器的土地，包容肯做的人。
而信念豢養出值得尊敬的靈魂。
真心誠意地照顧身邊人的健康，
讓真食物成為健康的基礎，
讓信賴串起人們連結的網絡，
讓連結的能量照護這片土地。
向陽的秋葵，
淋漓盡致地發揮能量，
花落果起，謹守本分，照顧著辛勤的人。

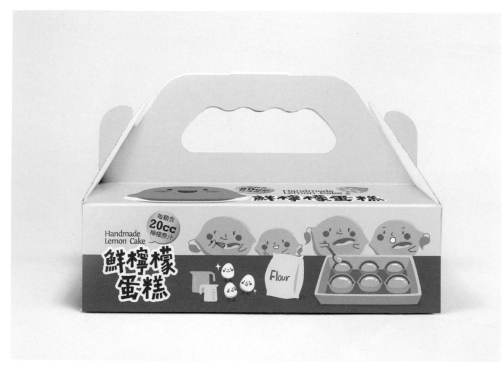

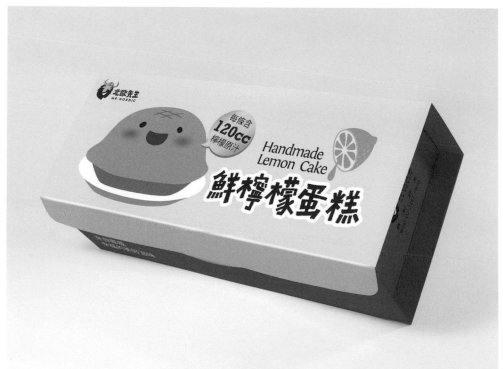

正負一瓦創意設計有限公司
傅首僖

作　　品 Ｉ 北歐先生 - 鮮檸檬蛋糕
客　　戶 Ｉ 北歐先生

來自挪威 幸福的美好滋味

　　在臺北市勞動力重建處推薦下，正負一瓦實地探訪北歐先生烘焙空間，看見一群年輕朋友認真投入的創造出一顆顆酸甜可口的鮮檸檬蛋糕，從原料篩選、比例攪拌、模具成型、烘烤出爐、檸檬原汁潤濕、包裝出貨，過程細膩不馬虎。隨著香氣四溢的鮮檸檬蛋糕出爐，也看見他們臉上充滿成就感的自信笑容，因此啟發「北歐先生夢工廠」的創作靈感。成果也於「2017 春節產品宣導記者會」發表，同時受臺北市長 柯文哲先生頒發感謝獎狀。

北歐先生夢工廠

　　一群為夢想而努力的食材們，為堅持新鮮風味口感而生。透過嚴格製作流程，營造出北歐夢工廠的快樂氛圍。猶如北歐先生的團隊化身為檸檬人，經過大家努力創造出風味獨特的鮮檸檬蛋糕，以及對新鮮食材及品質的堅持。

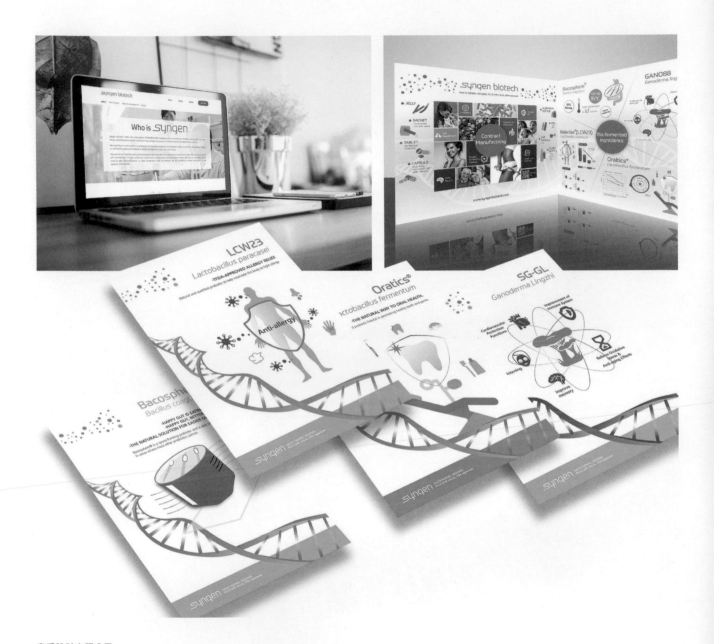

堯舜設計有限公司
姚韋禎

作　　品 ∣ Syngen 生展生物科技 - 品牌形象設計
客　　戶 ∣ 生展生物科技股份有限公司

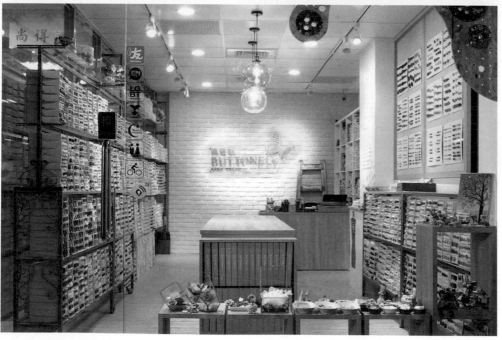

樺致形象設計有限公司
楊佳璋

作　　品｜2017「臺北，大同
　　　　　大不同」傳統老店再
　　　　　造：尚蝶扣
客　　戶｜尚得鈕扣店

藍本設計顧問有限公司
吳介民

作　　品 ｜ TTF 品牌識別系統
客　　戶 ｜ 世方天韻形象整合專業服
　　　　　裝設計有限公司

世方天韻是一家專為企業提供專業形象服飾設計的公司，從個人的服裝到團體制服設計，秉持著「為每一針每一線負責」要讓客戶穿的舒適穿得美。

在設計上以創辦人的英文字母 TTF 為設計出發，將小寫的 t 到大寫的 F 組合而成，象徵著重做工由小到大的每一個細節，小寫的 t 反轉後變成大寫的 F，再結合「世」的中文元素，表現設計的巧思，階梯式的造型除了隱喻業績蒸蒸日上外也意味著層層把關的經營理念，為的是做到最好，讓此品牌可以深深烙印在客戶的心中，成為唯一。

麥傑廣告創意團隊
陳進東

作　　品｜煥然郁心白茶保養系列
客　　戶｜煥然郁心

Nourrir 從心出發 煥然郁心

啟程，走向人生不同的風景。
那已逝，已成生命中的層次。
對比虛實間，將內在重新洗禮，
覺察與放捨，支持的相陪。
萬物的相生，依循著平衡的道理，
天平的兩端，探索著生命的厚度。
心的釋放，決定未來的去向，
心的滋養，展現光彩煥發，
富郁的心，煥然於外，
煥然郁心，由內而外，開展全心感受。
富郁的心，煥然於外，由內而外，全心感受。

　　Nourrir 為「滋養」的法文，滋養給予
正面加總、提升、助益的感受，呼應品牌透
過課程、商品進而替使用者補足所需的元
素，提供養份，給予不論是內在、外在有著
煥然一新的感受。「煥然一新」的諧音，讓
消費者能在身、心、靈、財四方面的平衡中，
體驗與實踐幸福，給予煥然一新的感受。

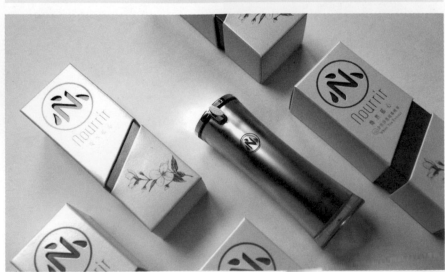

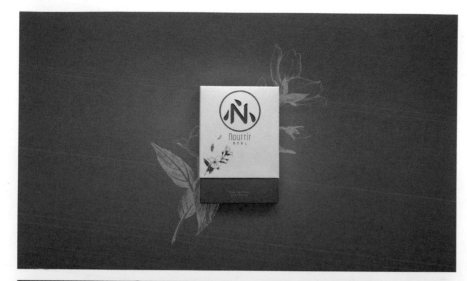

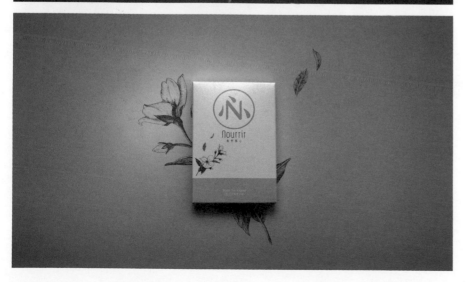

英式設計有限公司
陳小英

作　　品 ｜ AMO 360 多功能全景相機
客　　戶 ｜ OIN & 義晶科技

　　有別於市面上一般的相機，區隔長
期以來 3C 產品以男性市場為主之產品
設計，在設計 AMO360 時，以女性為
出發點，加入了現代時尚的元素，嬌小
圓型的產品外觀設計，更能符合女性追
求時尚與方便的使用性。

　　馬卡龍的外觀，將原本消費大眾看
起來很笨重、很死板的相機，加入了可
愛的性質，配色則採用活潑撞色系，讓
讓相機不只是相機，更可以當作女性一
種充滿現代時代感的配件。

　　AMO360 LOGO 二個眼睛，代表二
個鏡頭，可直接從 LOGO 上看出 AMO360
與一般市場的相機不同處。

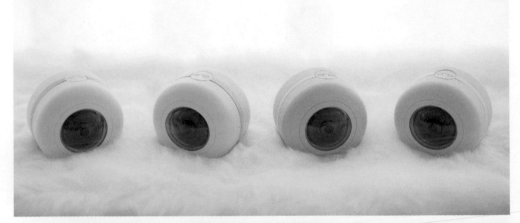

THE CHEESE LAND
- A Promise For Your Bite

取絕設計有限公司
吳松洲

作　　品 | 芝士樂園品牌設計
客　　戶 | 芝士樂園

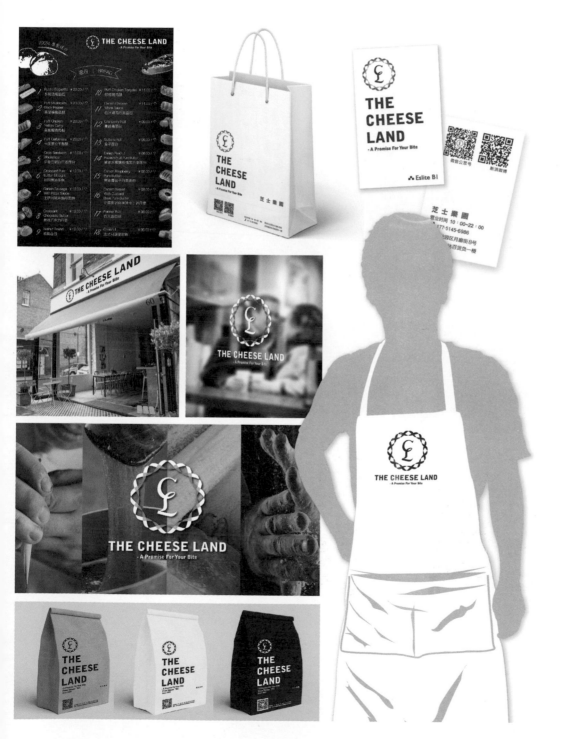

麥傑廣告
陳進東

作　　品｜石碇許家麵線品牌形象
客　　戶｜許家麵線

來石碇，
一趟與山水互動的過程，
日光灑落，曬出麵線香氣，
閃耀一地金帛，隨風與日光輕舞。
離塵無擾，純淨山泉，
專注 20 餘年的手感，
磨練出感知溫、濕度的敏銳，
輕手按壓，溫柔感知，
記憶起麵糰甦醒的生命力。
力道的增減，手勢的調整，
這就是講究。
全神貫注，
磨練揉塑出麵糰的韌性，
踏實的反覆，醞釀豐厚的能量。
前踏，蓄積能量；
後踏，將韌性轉化彈性，
身體隨之浪甩，傳遞每一吋的勁力，
姿態彷若流暢的雙人協舞，
合力延展麵條，
交織一條條雪白細絲。
專注一致的，
揉塑延展出絲絲的手工傳承，
極致的麵人魂，
在這細緻講究裡。

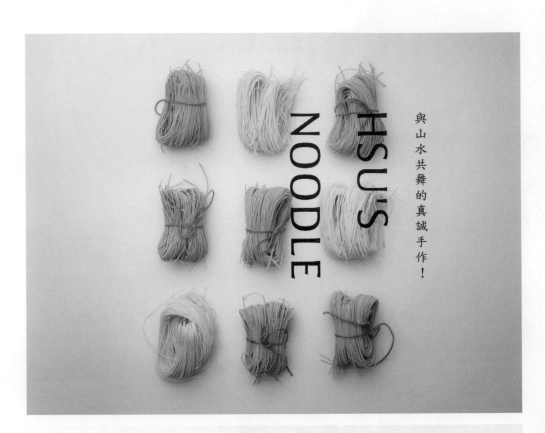

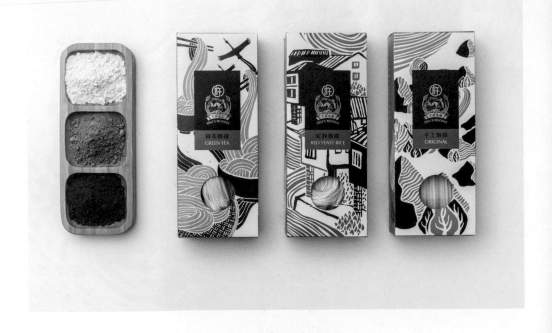

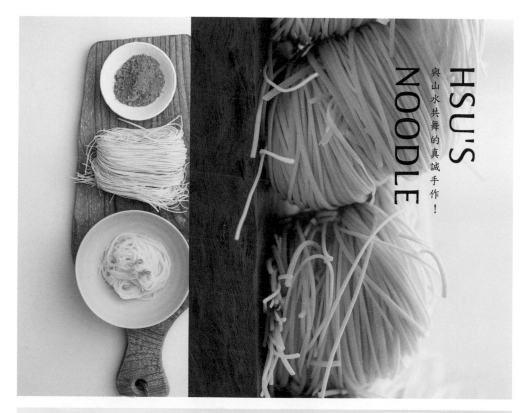

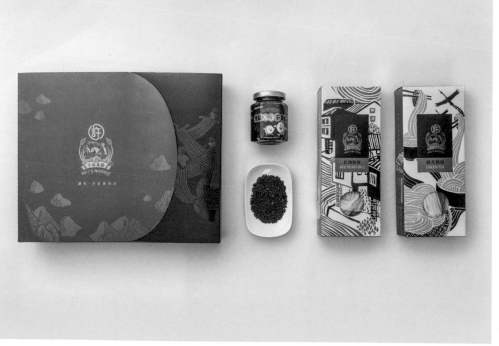

取絕設計有限公司
吳松洲

作　品 ｜ 宏門地產品牌設計規劃
客　戶 ｜ 宏門集團

　　宏門地產成立於美國洛杉磯，主要是提供華人移民、求學的安家服務，開創全新的服務模式，提供華人移居美國的相關需求協助。

　　在品牌 LOGO 設計上，以宏門地產的品牌名「宏門」二字做為設計主軸體現品牌的精神願景。

宏　拓展海外視野、宏觀。
門　開啟你的下一個可能。

　　在設計上將品牌英文名 Reddoor 中的 R 與 D 重疊，構成開啟的門，在交疊的門之間延伸出道路，象徵透過宏門集團的服務開啟通往未來的道路，圓弧與色塊的搭配使 logo 展現出踏實的信賴感。

輔助圖形圖騰應用　　　　　　　　　　　　輔助圖形色帶應用

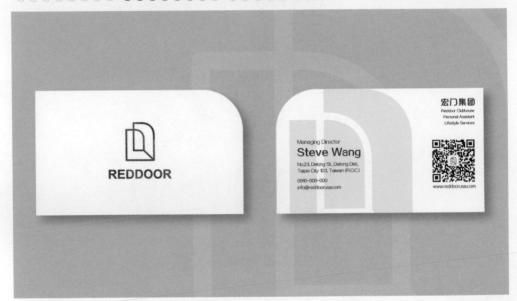

麥傑廣告
陳進東

作　　品 ｜ 優補達人 - 元氣鰻分鰻魚精
客　　戶 ｜ 宣美國際

為你
給予最好
認認真真
即使急流逆境
仍然奮力前行
期許能淬鍊出火光
讓你閃亮不同生命力
翻轉循環出耀眼光彩
一生懸命著如此的認真
活化如新，優補達人！

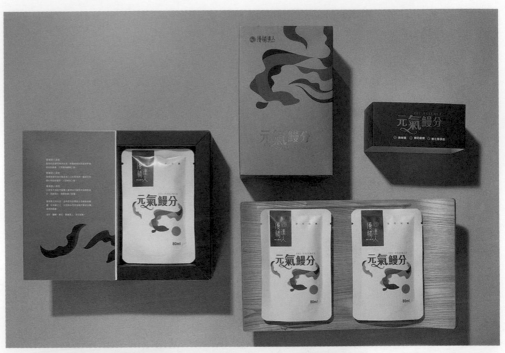

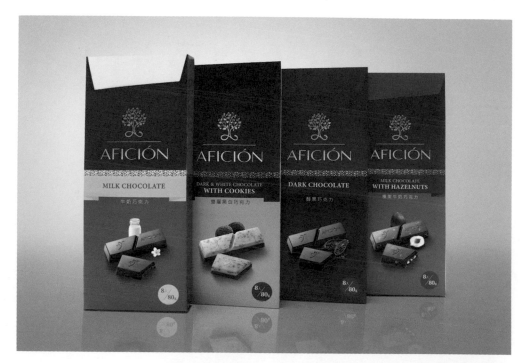

藍本設計顧問有限公司
吳介民

作　品 ｜ AFICION 品牌識別系統
客　戶 ｜ 愛妃享食品有限公司

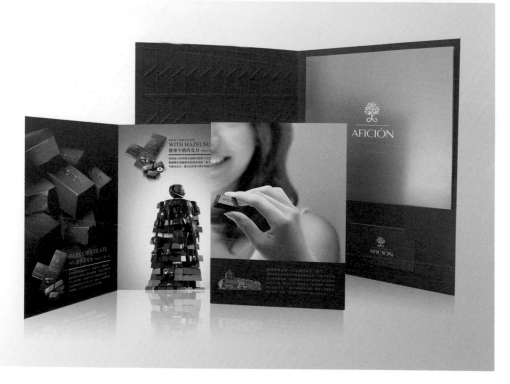

取絕設計有限公司
吳松洲

作　品｜湖父張公豆府品牌設計規劃
客　戶｜張公豆府

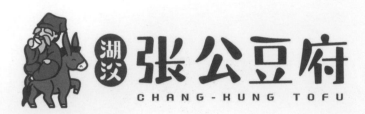

　　張公都府，為中國宜興湖父之豆類製品專門店，自製手工研磨豆漿為主力商品。

　　因地點位於宜興三奇之一的張公洞，品牌名取其地名與產品諧音一命名為「張公豆府」，為增添在地色彩也將傳說的八仙張果老融入品牌之中，Q版倒騎驢的張果老手拿一杯豆漿快樂的暢飲，帶給人親切平易近人的感覺，象徵庶民美食的黃豆製品也深得神仙的心，讓張公豆府成為宜興在地人人喜愛的豆漿品牌。

標誌設計

　　身著藍袍的張果老，倒騎著小灰驢為主要視覺，藍色象徵了金沙泉純淨的水源，灌溉宜興並孕育了張公豆府優質的黃豆，圓潤的線條如同圓滾的黃豆，展現出溫和、親切的氛圍，完整的呈現品牌調性。在標準字上亦使用圓潤的線條與表達豆漿得溫潤口感與香濃。

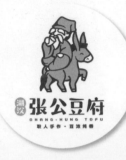
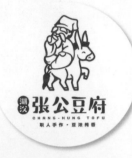

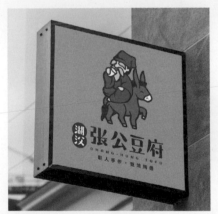

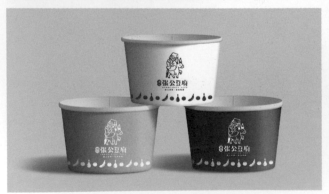
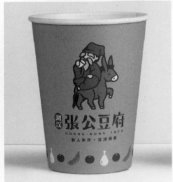

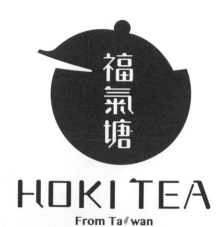

取絕設計有限公司
吳松洲

作　品｜福氣堂品牌設計規劃
客　戶｜福氣塘海華國際事業

樺致形象設計有限公司
楊佳璋

作　　品 ｜ 2017「臺北美食店家再造」
　　　　　　計畫：老濟安青草店
客　　戶 ｜ 臺北市政府・老濟安青草店

藍本設計顧問有限公司
吳介民

作　　品 ｜ TOROS 鮮切牛排品牌
客　　戶 ｜ TOROS 鮮切牛排館

　　在品牌設計中，創造差異的識別是品牌設計的基本要素，在市場上百家爭鳴各式各樣的牛排館林立，要如何在消費者心中佔有一席之地是本次設計的首要任務，經過企業訪談診斷與市場調查研究找出定位。

　　TOROS 鮮切牛排是國內第一家採用全肉塊現切後烹的牛排料理餐廳，非一般西餐廳，而是以頂級安格斯牛肉為主的牛排店，為了滿足愛好牛肉的饕客，全依客戶喜好吃多少切多少的經營方式，讓每個客戶吃的 好吃的開心。

　　在設計上以字體形標誌呈現，將TOROS 與鬥牛的意象結合，讓消費者一眼看到牛的造型而聯想到牛排，輔助圖文以鬥牛的紅布下垂的動態，表現鬥牛的熱血，彷彿親臨現場。由於經營者早期在知名牛排連鎖店「鬥牛士」擔任廚師，此設計有飲水思源致敬的意涵。

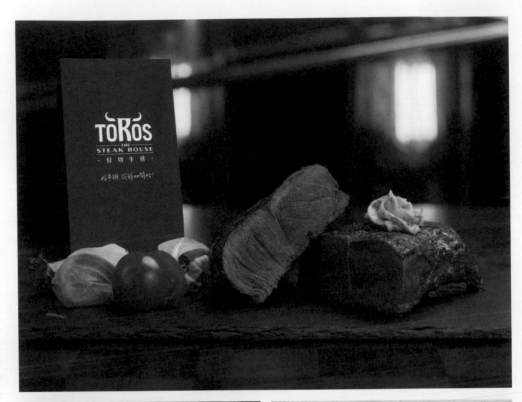

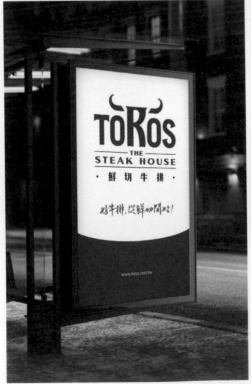

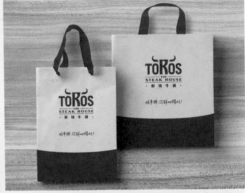

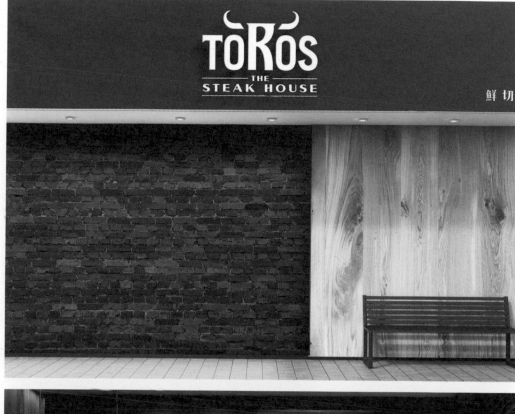

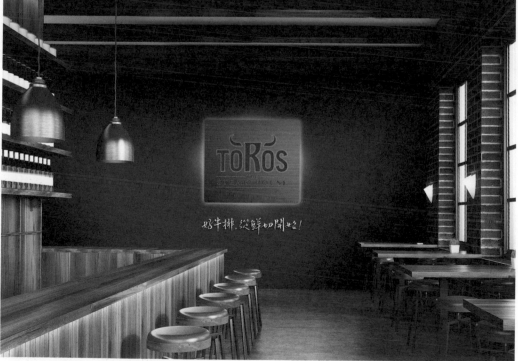

優視覺溝通

王德明

作　　品 ∣ 眼鏡仔豬血湯
　　　　　　 品牌識別及空間識別
作　　品 ∣ 眼鏡仔豬血湯
獲獎紀錄 ∣
· A' 國際設計獎金獎 - 廣告及行
　銷溝通類別（義大利）

不管多晚，我們都在

　　眼鏡仔豬血湯是位於板橋在地
的夜市小吃，承載當地半世紀的歷
史記憶及文化情感。伴隨在地文化
翻新，傳統街邊小吃逐漸轉為精緻
餐廳經營模式，眼鏡仔提取在地文
化精華融合現代元素，以最樸實的
言語道出臺灣最美的人情味。設計
上以戴著眼鏡的豬直觀的傳達品牌
名稱。

　　整體識別規劃以飽滿的紅貫穿
復古的刻印與字樣，象徵著新鮮營
養的豬血湯在時間的洪流中歷久彌
新，依然堅守著崗位，滿足每一副
味蕾。

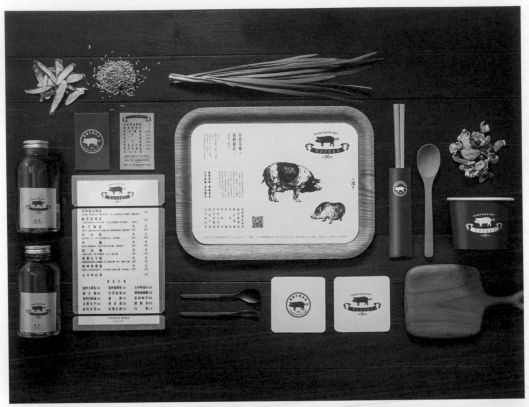

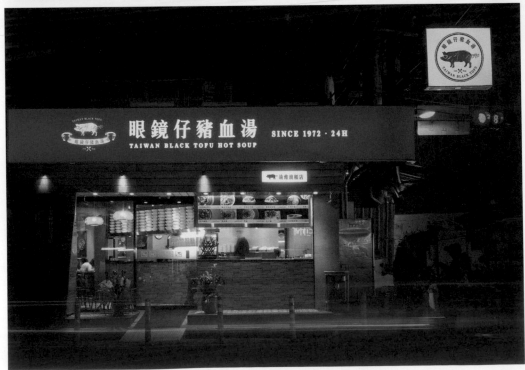

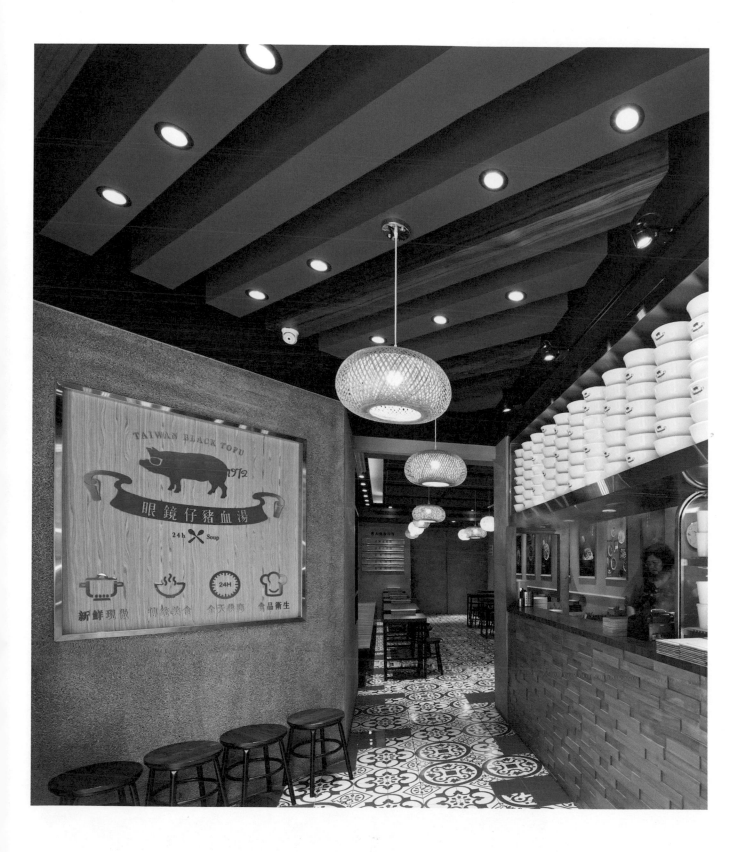

西伯里品牌形象設計
張俊傑

作　　品｜台畜 品牌識別設計
作　　品｜台灣農畜
獲獎紀錄｜
・金點設計獎 最成功設計獎

　　架構出老品牌根基，首先更新台畜的品牌識別，將 LOGO 識別突顯，完整規劃商品品類，別並設計出創新系列商品包裝。以符合時代的時尚新風貌，抓住年輕消費者的目光，將產品消費族群擴展，而品牌年輕化是首要改變的主要策略。

　　透過熱情明亮的色彩，顯眼現代的設計，以傳統磚牆和創立以來主打的火腿與香腸，延伸出品牌新圖騰，紅與黑的交錯帶出搶眼質感，趣味性的農舍直接表達出臺灣農畜的產業特質。並將品牌識別清楚應用在近百件的商品中，在市場擁有完整識別度，持續上一代的美味傳承在年輕世代的味覺中。

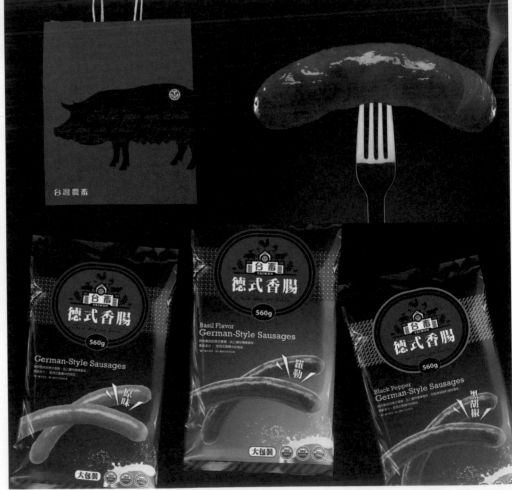

藍本設計顧問有限公司
吳介民

作　　品｜千山淨水品牌識別系統
客　　戶｜千山淨水股份有限公司

藍本設計顧問有限公司
吳介民

作　　品 | 黃山石品牌識別系統
客　　戶 | 昌達陶瓷股份有限公司

麥傑廣告創意團隊
陳進東

作　品｜新北投文創天地
客　戶｜新北投文創天地

BADOU 新北投文創天地，結合了「蔓生」的在地美食、「慢活」的人文步調以及「漫漫」的歷史風華，邀請遊客漫步其中，走過原民、日據到民國的交迭、走過當地曾經的繁華。如今，穿越了北投溫泉氤氳的霧氣，佇立眼前的，是洗盡鉛華後的現今。漫遊此地風華細緻，因而敞開五感、深刻體會天地在此留下的溫熱。

屬於新北投，最淨的 輕旅行，由那慢悠悠的新北投支線展開，在城市小旅行中氤氳的霧氣，帶領遊客進入另一個時代。慢悠悠的紀錄美好，以地景，以風土，重新展現新北投的文創新意。識別中豐富的圖紋，自新北投大眾浴池的地磚、櫻花以及日式老建築的窗稜、梁柱與石牆轉化而來，古老的歷史風華，進而以新穎的線條，成為品牌獨有的現代視覺語彙。清新明亮的色彩配置，同樣淬練自地區特色建築、自然景觀，無疑成為新北投地區時代與地景的縮影。

走訪著浴場的溫熱療癒、聆聽地方歌謠的悠遠傳唱，仔細的透過特色建築的描繪與獨特色彩的捕捉，記錄著屬於新北投的現代風範。

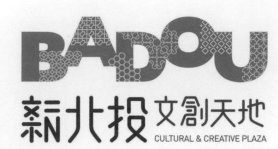

北投文物館
Beitou Museum

新北投捷運站
Xinbeitou Station

北投普濟寺
Beitou Puji Temple

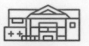

衛戍病院
Wei Xu Hospital

北投溫泉博物館
Hot Spring Museum

凱達格蘭文化館
Ketagalan Museum

梅庭
Plum Garden

新北投圖書館
Xinbeitou Library

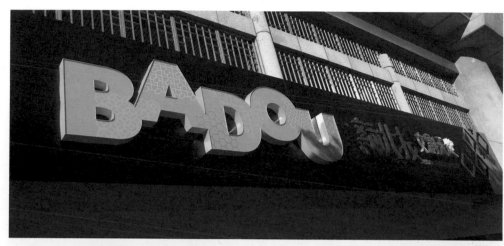

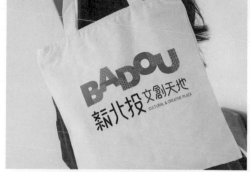

麥傑廣告創意團隊
陳進東

作　品｜斯布特芽田
客　戶｜淨綠農場

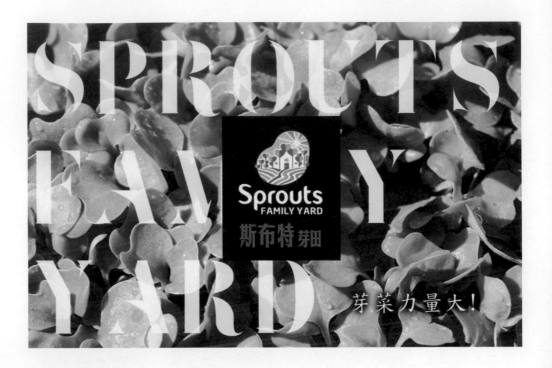

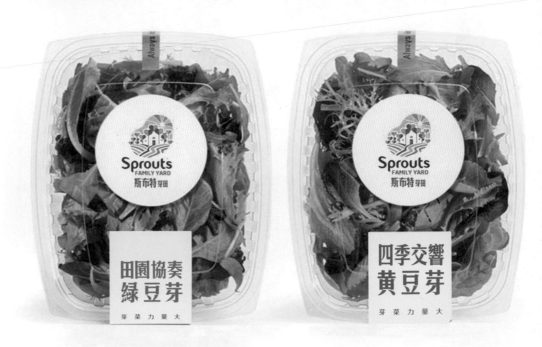

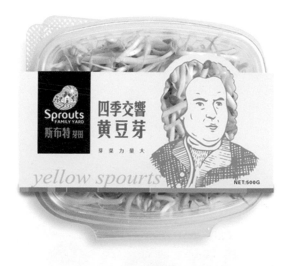

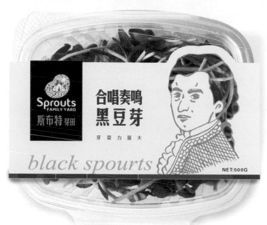

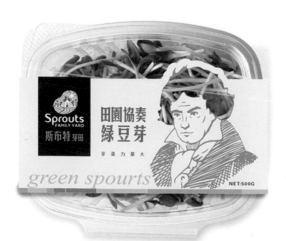

生命夢田的傳播者，打造生態優先的綠農平臺！

躍動的音符，想像的實現。在每株芽菜裡，看到生命的力量。芽兒需要的簡單，芽兒渴望著純淨。芽兒展現出強韌，芽兒釋放出能量。如歌的行版，或快，或慢，漸進，昂揚。孵出一株株夢想，連結無限想像。

芽兒之歌，延續與希望，在抑揚頓挫裡，找到熱愛。在悠然平常裡，吟詠美好。動能的樂章，潛藏靜謐的音韻。在散落的音符中，編排出有序。靈活穿梭，炫技卻不搶戲，平衡的調配出每個豐富細節，品味純粹原味的無窮張力。黃金72，小芽兒裡的秘密，蹦出頭，努力向上的那刻，能量勃發的綻放，展現生機，鼓舞燦爛然的青春洋溢。時空，改變。芽兒們孵出的樂音，雋永留傳。生命展現的光熱不曾停歇，在此刻的交會，孵出想像的古典樂，亦然打造激發的搖滾。無數的可能，芽綠，正訴說著生命的夢田。

芽菜，力量大！

音樂家靈魂最深刻的感受譜出曲曲動人具生命張力的樂章，樂聖貝多芬、音樂之父巴赫、交響樂之父海頓、音樂神童莫札特，生命的史詩由株株音符延續。

株株芽菜如同株株音符，同樣的生命力，不同的展現延續，在不同的饗宴中，編寫調味出食藝的感受。音符轉化出斯布特芽田的構想，萌芽出曲曲小農的希望樂章。

Sprouts 斯布特，萌芽，生命的開端，力量泉源的起點。

正負一瓦創意設計有限公司
傅首僑

作　　品｜一支米香
客　　戶｜維格餅家
獲獎紀錄｜

· TOP STAR 最佳評審獎

爆米香是許多人懷念的古早味，還記得兒時期待米香出爐的時光嗎？

　　以現代美術風格描繪出經典的爆米香出爐畫面，勾起大家兒時的美好記憶，以臺灣団仔代表十二個不同的臺北市行政區，每個団仔各有特色，且齊聚一堂來吃米香！包裝上蓋的圓孔鏤空設計，讓外包裝的爆米香爺爺與內袋的臺灣団仔產生互動性，增加禮盒特色及趣味感，藉由一支米香的懷舊魅力串起臺北新美食與文化特色！正負一瓦與中華平面設計協會為「維格餅家」跨界創造與眾不同的創意伴手禮，一同為國際化的臺北市打造一個原創獨特的文化食尚品牌！

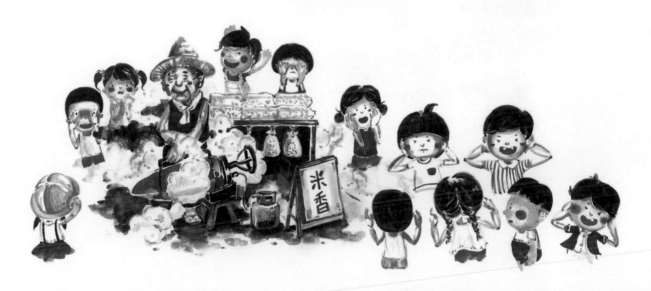

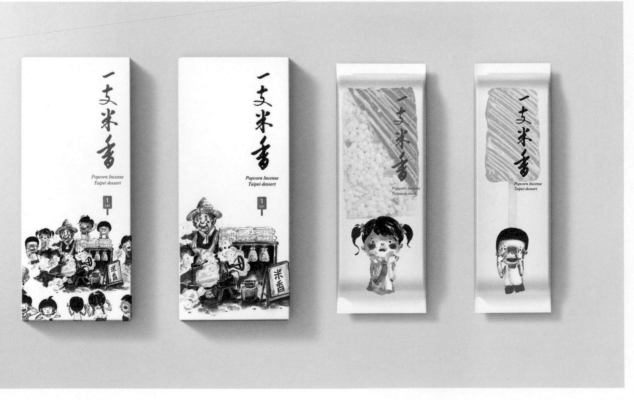

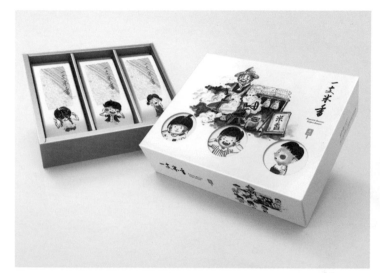

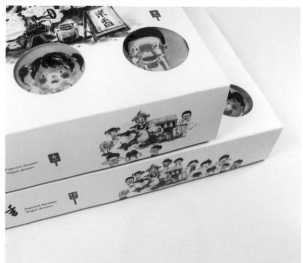

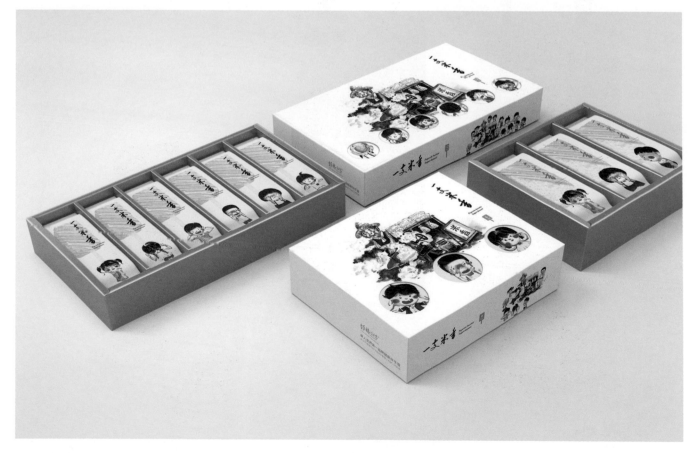

麥傑廣告創意團隊
陳進東

作　品 I VDS 紅冬藏
　　　　五彩胡蘿蔔果醬
客　戶 I 活力東勢蔬果合作社

暖心，呵護著屬於這塊土地的故事。

　　幼時記憶著爸爸在田間，種植胡蘿蔔的身影，那些日子，總是辛苦的。頂著雲林秋冬刺骨的寒風，在那胡蘿蔔葉海中，呵護著當時在市場上價格並不豐厚的作物，只為求得讓家中的孩子溫飽長成。

　　尋常百姓裡最常見的平民食材—胡蘿蔔，總是以配角的形態出現在餐桌中，以暖暖的色調為飯席間加溫。如同家中的父親，沉默、堅毅，總是默默的，扛起了家業，扛起了歲月風霜。每一場作物都有不同的故事，大自然總有它的節奏與解答。唯有順天應人，因應四時的訊息，傾聽與調整，輔以現代科學技術，產學合作。擇取優勢、改善耕種方式。並推己及人的將技術教導給周圍種植胡蘿蔔的農友們，透過知識與經驗傳遞，讓胡蘿蔔少了農藥，多了藏在心中的那份甜。

新鮮，如同現摘。

　　以手繪抽象的插畫表現出五彩的葫蘿蔔，葫蘿蔔層層堆疊的線條，如同葫蘿蔔田一般，也象徵著東勢的五色葫蘿菠果醬有著層層豐富的口感，以繽紛豐富的色彩表現出美味多元的果感！手感的插畫結合藤編的材質，表現出產品的新鮮、手作般的滋味！

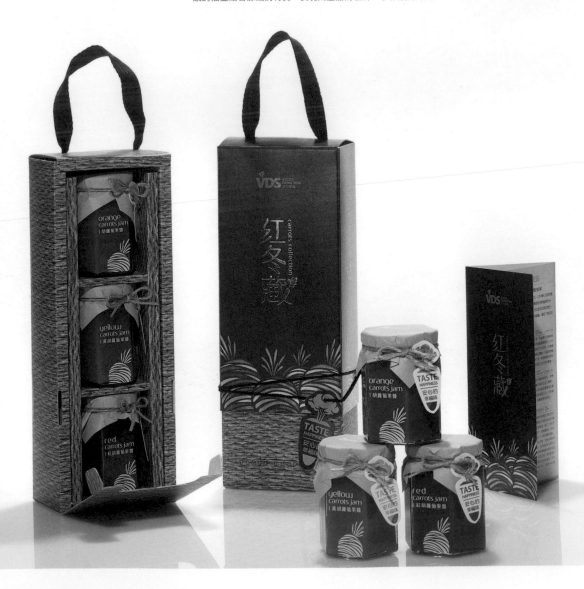

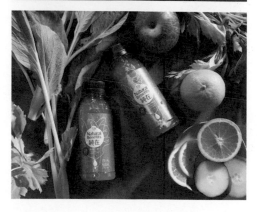

麥傑廣告創意團隊
陳進東

作　品 ｜ 純在冷壓果汁系列包裝
客　戶 ｜ 食安生技

單純・實在，為你的健康而純在！

　　臺灣其實很好，我們有很肥沃的土地，我們有很溫暖的農民，我們有很甜的水果和很綠的蔬菜，但是，食物到消費者之間，卻少了好的商人，吃食物不吃食品，食物可以物理，但不可化學，果汁其實不用加糖就很甜，商人為了降低成本，創造利潤，摻了水就淡了，所以得再加糖，加上化學的甜。

　　蔬果可以冷壓萃取，其實無須濃縮還原，保存食物其實可以物理不用化學，HPP 6000 倍的大氣壓力也可以滅菌，無須添加化學防腐劑，臺灣，其實需要一個誠實不摻水的食品廠，來捍衛人們良食的權利。

　　我們將這塊土地長出來的好東西，實在地送到餐桌上，食安良品，良品食安。

正負一瓦創意設計有限公司
傅首僖

作　　品 ｜ 朋廚墨魚起司香片
客　　戶 ｜ 基隆朋廚烘焙坊
收錄紀錄 ｜
・收錄於 design 雜誌第 192 期

　　正負一瓦以手繪筆觸為包裝換上新裝，在郵輪進港的基隆地景圍繞下，數十年象徵朋廚的小廚師，拉著拖板上的巨大花枝昂首闊步。十多年累積的情感讓 Jimmy 離不開基隆，就像插畫小廚師，希望用在地食材帶更多人遊歷基隆。以麵包師傅與花枝為主角，象徵朋廚產品嚴選基隆的新鮮花枝為主要食材，傳遞在地海洋風味與漁文化特色。

　　以感性筆觸細膩地勾勒出基隆在地意象（灰濛濛基隆的色調、著名的海洋廣場、天空盤旋的黑鳶、基隆英文地標看板、海港的麗星郵輪等），為可口的墨魚起司香片穿上新裝，成為基隆特色零嘴。

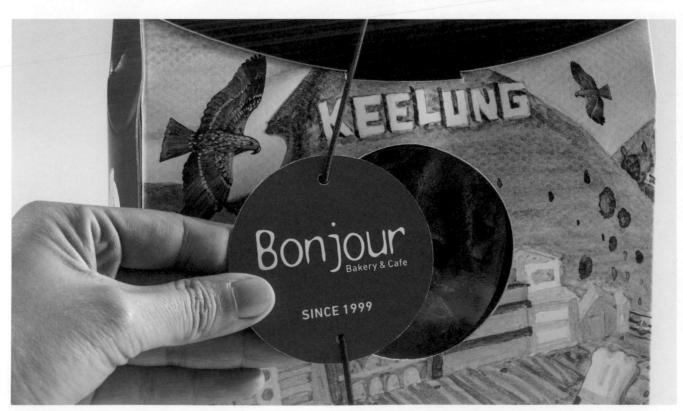

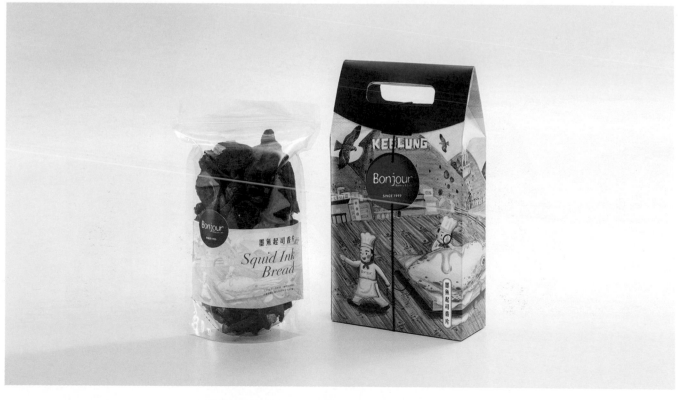

英式設計有限公司
陳小英

作　　品｜米九十露 & KITTY 紀念版
客　　戶｜廣誠生物科技

　米九十露水果氣泡醋飲，強調時
尚香檳果醋，對於健康不在是刻板印
象，健康新食尚則為此產品之主軸。

　設計理念則延續摩登健康新食
尚，以簡約自然水果造型為主。底部
採用水波紋及撞色配色，隱喻果醋釀
造後水果內的水份都滲透出來。水果
造型則凸顯簡約摩登氛圍，將「氣泡
輕盈」意象融入於圖形中，代表著此
款飲品香檳般的氣泡是特色之一。

英式設計有限公司
陳小英

作　　品｜親親蘆薈蜜系列
客　　戶｜幸鑫食品工業股份有限公司

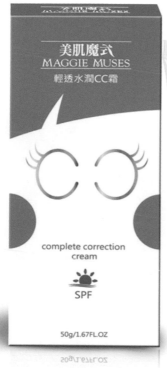
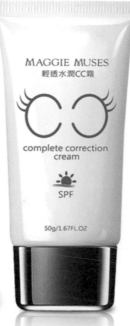

英式設計有限公司
陳小英

作　　品｜CC 霜
客　　戶｜美肌魔式

英式設計有限公司
陳小英

作　　品｜SAHARA 精釀啤酒
客　　戶｜臺灣麥酒
獲獎紀錄｜2017 金點設計獎 入圍複審

　　SAHARA 創新多變、一次推出都樣
化口味為主要訴求點，以各種口味延伸
出不同角色，而每個角色都是消費者耳
熟能詳經典人物，例如：紅麥啤酒代表
人物是武媚娘。黑麥則是包青天。

　　除了呈現口味多樣化及獨特性，
並以趣味性拉近消費者距離，增加飲用
的歡樂趣味。中國臉譜的設計，除了符
合客戶想要發揚中國傳統文化的理念之
外，簡約線的設計，更讓產品本身增加
了吸引消費者購買的慾望。

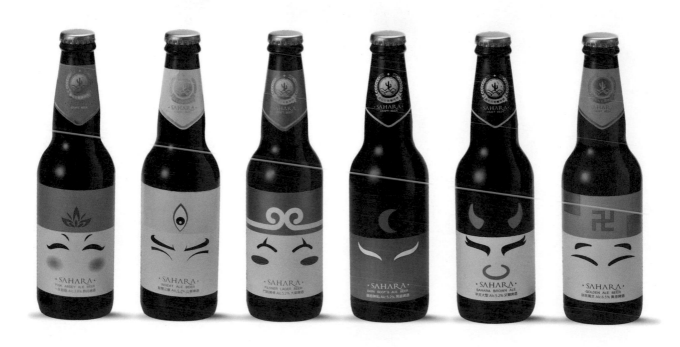

十分視覺整合設計有限公司
章琦玫

作　　品｜林三益腮紅蜜粉刷
客　　戶｜林三益有限公司

　　一個炎炎夏日午后，林三益負責毛筆業務推廣的林家第四代，頂著豔陽汗流浹背地拜訪書店通路，偶然看見一間指甲彩繪專門店，美甲師將細細的筆刷沾上了油彩，在客戶指尖幻化出美麗的彩繪，似有無限的可能，「以我們家的製筆技術，應該可以做出這樣的彩繪筆刷吧？」這個念頭，就是 LSY 轉型的契機。以百年工藝製筆的林三益，透過毛筆筆尖成就過無數的偉大成就，如今蛻變成為彩妝刷具的品牌 LSY，融合傳統與現代，將再造無數個世紀令人驚艷的經典藝術。

　　精巧的彩妝刷從包裝不同面向傳達品牌的創新價值與質感，選擇特殊紙質的觸感，加入彩妝的多彩，視覺上的多層次以及開展產品後，品牌故事的描述與感動等，透過獨特的三角立體一紙成形結構，由外而內完全展現其上，品牌名 LSY 由包裝兩面鏤空相疊而成，消費者可從此處看到產品樣貌，使整體形象更添加購買的動力。

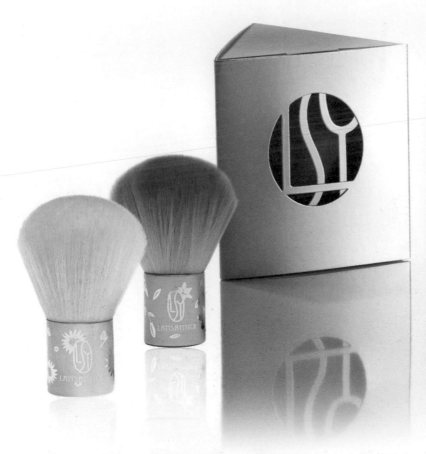
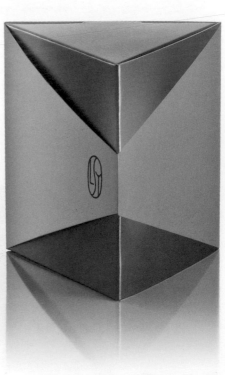

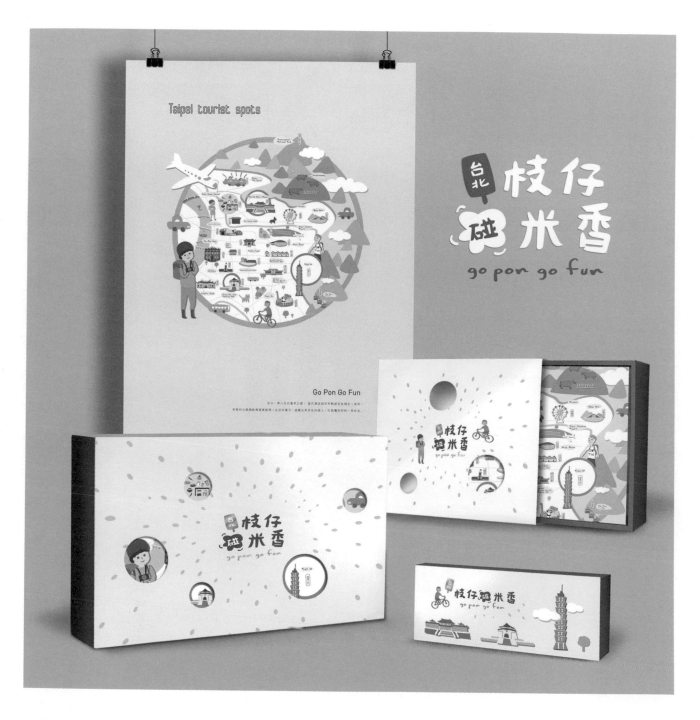

螞蟻創意有限公司
林世雄

作　　品 ｜ 臺北 枝仔碰米香 go pon go fun
獲獎紀錄 ｜
· 中華平面設計協會「臺北餅」品牌打造創意展 第二名

細細品味，米香、臺北香 go pon go fun！

　　人們來到臺北打拼、生活、築夢又或者旅行，都市匆忙的步調、喧囂，於是漸漸遺忘臺北有更多值得探索的角落，讓我們「碰」的一聲，打開米香，發現盒中心世界，喚起沉睡已久的清新思緒，停下手邊的忙碌開啟旅程，帶著好奇心探索臺北，放慢腳步仔細觀察每個角落，然後你將會發現新的、屬於自己的臺北。

取絕設計有限公司
吳松洲

作　　品 ｜ 馬大川掛面
客　　戶 ｜ 紅東制面

　　馬大川是為中國徐州掛面大廠－紅東製麵廠全新打造的新創品牌，以企業創班人之子做為整體品牌視覺的初始概念，打造掛面達人的具體形象，傳達親切、職人、信賴的品牌精神。

　　麵食為中國東北的主食現今跨越了地域限制掛面已成了中國地區、華人地區的常用主食之一，因此在設計中設定以豐富、充滿情感、律動與張力的視覺傳遞中國文化蘊涵的色香味。在作品中將麵條的各式型態結合食器轉化作為設計的基礎元素，繪製出中國的山水意境、將中國水墨室的留白運用在包裝上，表達味蕾感受的無限想像。

取絕設計有限公司
吳松洲

作　　品 | 昱谷掛面品牌
客　　戶 | 紅東制面

優視覺溝通
王德明

作　　品｜百二歲 好緣糖
客　　戶｜百二歲
獲獎紀錄｜
‧2016 德國紅點設計獎（包裝類）
‧2016 德國紅點設計獎（插畫類）

「百二歲茶食事」品牌名稱起源於臺灣俗諺：「身體健康，吃百二」。品牌以茶葉作為核心，發展出獨具特色又多元的產品。保留傳統文化，將傳統茶業代入現代飲食模式，堅持以臺灣茶作出創新臺灣味。

此次「好緣糖」牛奶糖系列，以「呷甜甜，結好緣」臺灣俗諺帶出產品與神祇文化的連結，我們透過與客戶深入溝通，分析出舊包裝識別上風格老化的問題點，重新擬定設計方針，以現代簡約插畫線條重新詮釋傳統神祇形象，並改變包裝形式以牛奶盒造型呼應牛奶糖產品。

全新「好緣糖」牛奶糖系列以神祇象徵不同的祈福意象：財神招來財運、媽祖守護平安、月老牽繫愛情。在翻新包裝識別之時，仍保有傳統文化之雋永，打造品牌獨有之文化。

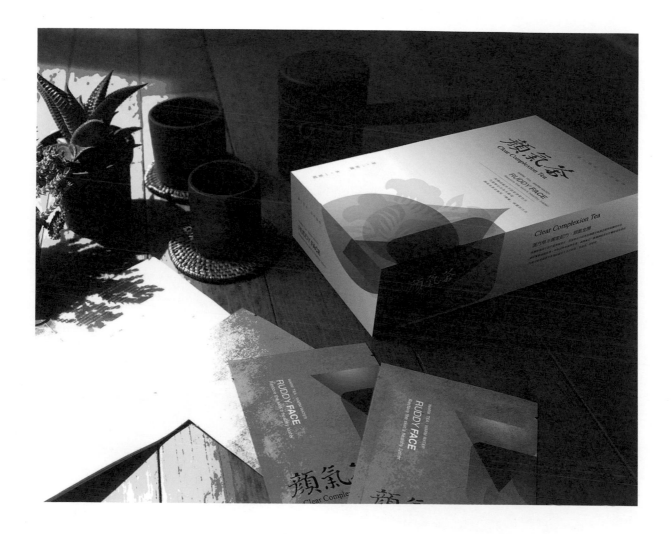

玄奘大學視覺傳達設計系
蘇文祥

作　品｜顏氣茶
客　戶｜禾翎生技實業股份
　　　　有限公司

　　構成是美的形式表現手法，我想這是每位設計師學習歷程最深刻的印象，過程可透過經驗取得，有時是偶發的結果論，但無論如何，元素取自點線面的結構與解構，詮釋構成的基本知識與理論外，誠如自身的經驗「體現構成的形式表現」，最後，將「自我詮釋的能力」為創作的作品進行反映，展現美的訊息、美的詮釋與美的展現。因此，我們非常清楚原理是無法當做教條進行應用，流於形式的情況下是無法達到認知上的美！

　　在不同的角度詮釋設計的定義，曾依其屬性，方法與內容而有所不同的解釋！這樣熟悉的感受好比審美判斷飲茶的品味，從需求面觀察皆都與人們生活利益的必備而產生相關，且在處埋的方式也越來越簡便。而看似改變的情況下，唯有「茶」包含深厚的精神與物質文明層次，反映出區域性的飲茶文化。喝茶看似簡單的言詞，但文字間孕育出的內涵是具豐富的層次性與階段性，如同人生與設計思維的階段！是一種過程階段的觀點與視野的反映概念，從感受、經驗到生活。從不喝茶的階段到企畫茶品牌的任務，從認識茶到感受飲的體驗過程，試圖著藉由觀察、尋找並演繹至設計元素的建立，此時從思維當中進入到判斷的階段，利用設計方法、管理與整合概念進行美感的表現以彰顯風格。

　　設計意識如同老子道德經：「上善若水，水善萬物而不爭，處眾人之所惡。」上善就是最好的，最好的處世方法就像水一樣，給萬物帶來益處而不求回報；或許可以秉持這樣的理念，進行程序上的執行，以最自然、純淨的方式反設計操作本質的精神，或許能獲得無意識的偶發視覺呈現。

木籽設計有限公司
李哲佑

作　　品丨嘉豐米行 米包裝設計
客　　戶丨嘉豐米行

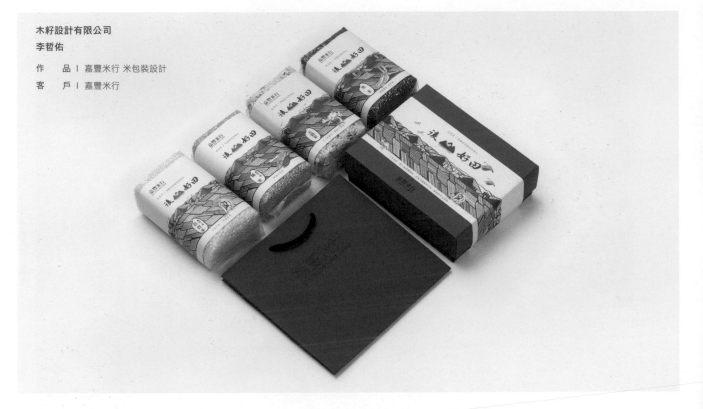

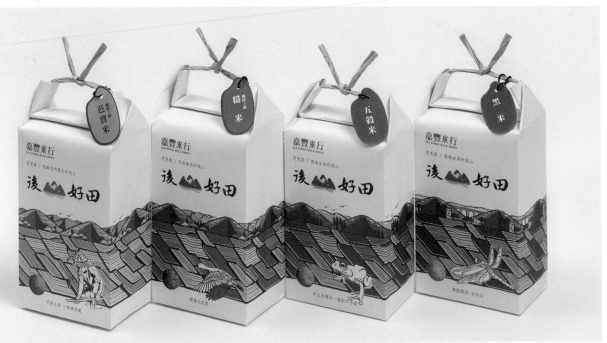

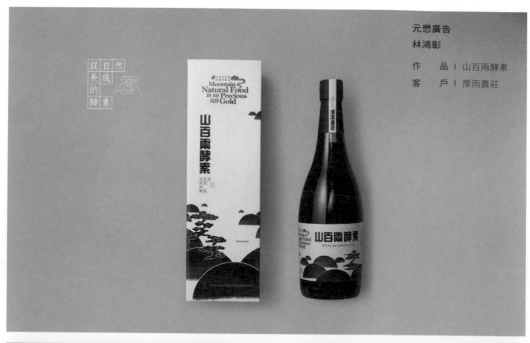

元懋廣告
林鴻彰

作　品｜山百兩酵素
客　戶｜厚雨農莊

螞蟻創意有限公司
林世雄

作　品｜阿里山茶禮盒
客　戶｜柏泰園

圓荳創意有限公司
江秀玲

作　品｜米麩系列包裝標貼設計
客　戶｜圓荳創意有限公司

臺灣富京創意有限公司
李淑君

作　　品 丨 中秋月餅盒
客　　戶 丨 上海克莉絲汀集團有限公司

臺灣富京創意有限公司
李淑君・李雯詩

作　　品 丨 四季酒店月餅禮盒
客　　戶 丨 上海克莉絲汀集團有限公司

　　原創意是從 Four Seasons 的主視
覺圖案「葉子」為原型發展而來！年輪
的圖形蓋面，用金屬質感壓紋處理，以
強調五星級酒店的貴族本質。底盒圖案
則是利用雅光黑卡紙面，絲印透明無色
油墨，僅僅只在光的的反差下會體現，
全然的低調奢華質感，與上蓋互相呼
應！在黑色加金色的外表，打開盒蓋時
跳出的酒紅面紙，含蓄的表達了送禮的
熱情！

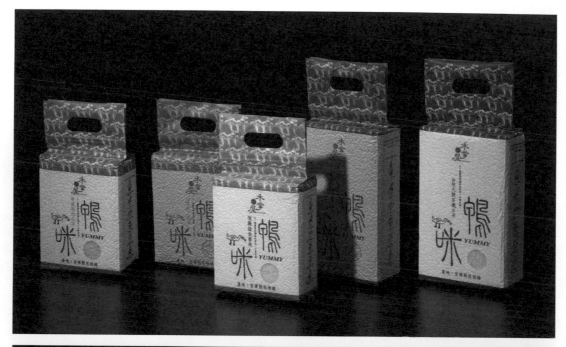

馮文君

作　　品 Ι 鴨咪 yummy 有機米系列
客　　戶 Ι 禾掌屋商社有限公司

獲獎紀錄 Ι

· 2010 德國紅點設計獎（包裝類）

· 2010 德國 iF 設計獎（包裝類）

· 2010 金點設計獎

· 行政院農委會農糧署包裝設計 第一名

眾城有限公司
陳秀真

作　　品｜蝶舞花語
客　　戶｜怡明茶園

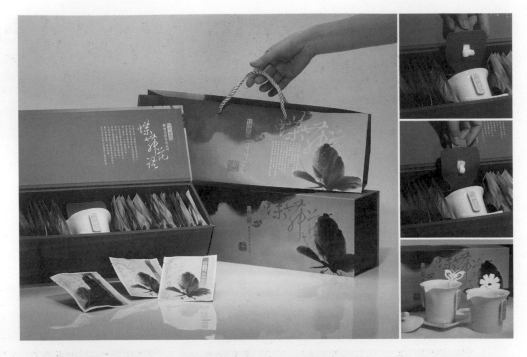

玄奘大學視覺傳達設計系
蘇文祥

作　　品｜真誠滴雞精
客　　戶｜真誠實業股份有限公司

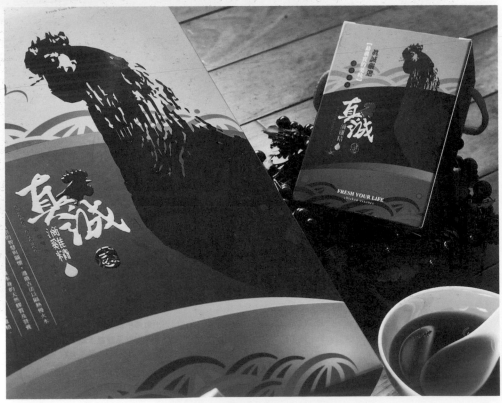

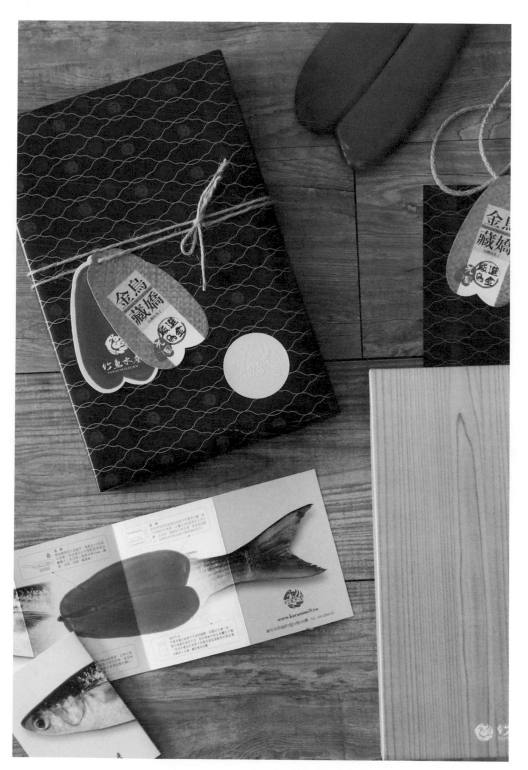

木籽設計有限公司
李哲佑

作　　品 ｜ 臺灣烏魚子品牌重整
客　　戶 ｜ 竹魚水產

眾城有限公司
陳秀真

作　　品 Ｉ 攜茶趣
客　　戶 Ｉ 怡明茶園
獲獎紀錄 Ｉ
・國際食品包裝設計金食獎

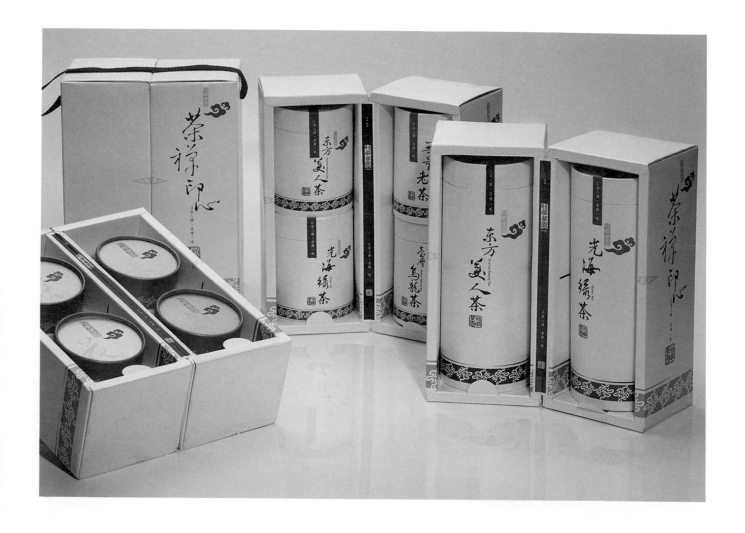

眾城有限公司
陳秀真

作　　品∣茶禪印心
客　　戶∣怡明茶園
獲獎紀錄∣
‧臺灣茗茶形象包裝設計獎

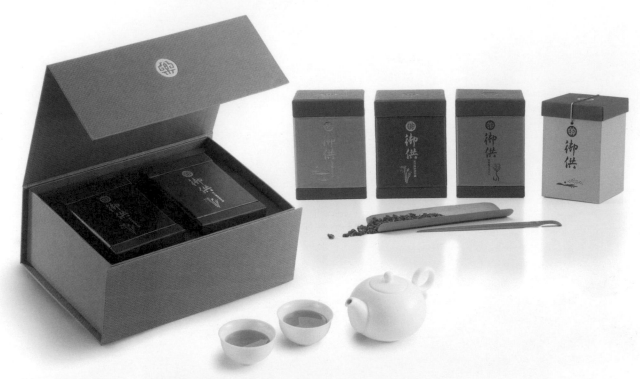

十分視覺整合設計有限公司
章琦玫

作　　品 ∣ 御供 - 頂級茶品系列
客　　戶 ∣ 樂氏同仁藥業有限公司

　　清康熙八年，第四代樂顯揚創立
同仁本鋪，至今將近三百五十年。雍
正皇帝欽定樂氏御藥供奉，簡稱「御
供」。唯一專為紫禁城宮廷供奉御藥，
歷經八代皇帝一百八十八年。

　　西元二零一六年，樂氏同仁在幾
代御藥傳承以外，精心打造頂級茶品
牌，承襲皇室御供的概念，由五代製
茶師傅精心嚴製福壽山高冷茶、華崗
高冷茶、梨山高冷茶等頂級茶品，將
臺灣特色茶區的頂級茶葉介紹予大陸
地區的消費者。

　　設計為呈現御用的尊貴氛圍，跨
域整合深具人文雅氣的木器與燒陶，
作為品牌表徵與目標客層對話。頂級
限量禮盒採用臺灣側柏手提木盒，仿
明代簡約典雅造型，表層採透氣刷漆
微微透露出原木的香氣，內置一只天
青茶倉，採用礦物釉高溫 1260 度以上
還原燒製完成，有別於目前市面上的
汝窯釉色，釉面如玉一般更為溫潤，
釉色沉穩耐看；精裝禮盒則以禪意境
插畫燙製在細膩、高品質的紙質裱盒
上，傳達品茗的意境，凸顯品牌的高
雅氣質，展現獨特性。

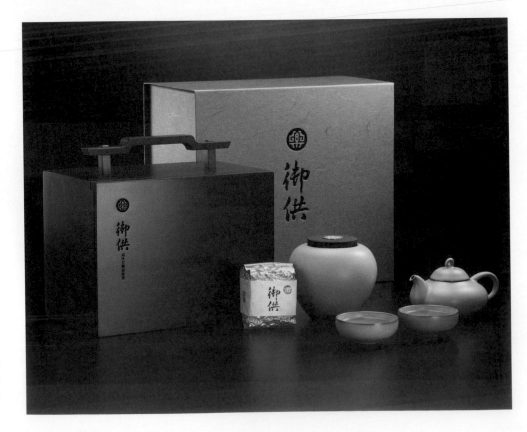

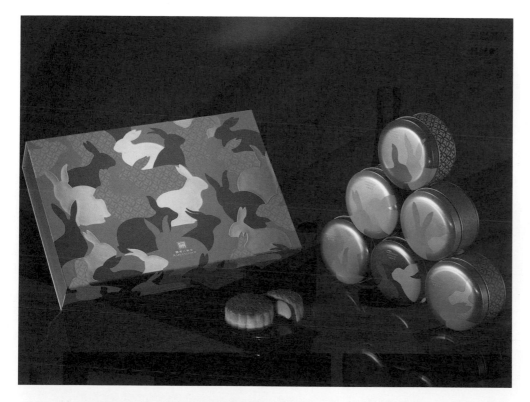

知本形象廣告有限公司
蔡慧貞

作　　品｜國賓飯店中秋禮盒
　　　　　金兔映月
客　　戶｜國賓飯店

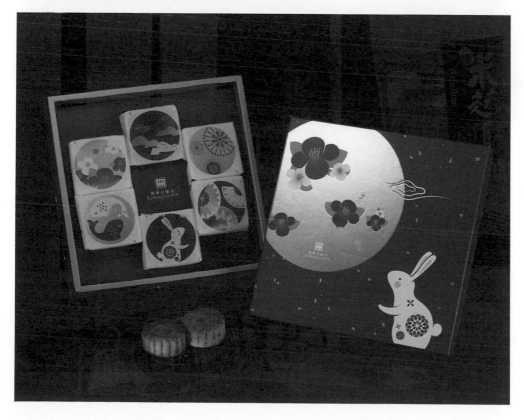

知本形象廣告有限公司
蔡慧貞

作　　品｜國賓飯店中秋禮盒
　　　　　花月珍饌
客　　戶｜國賓飯店

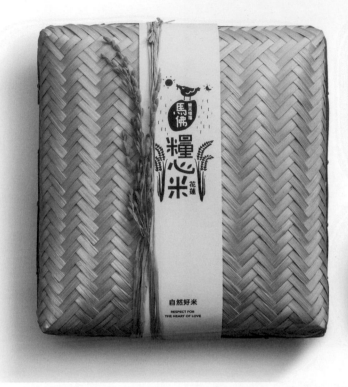

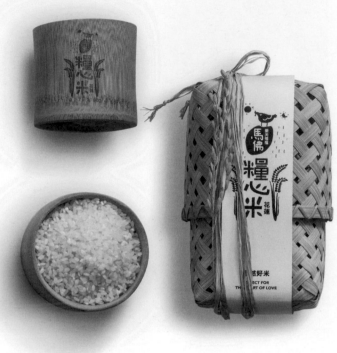

象藝創意有限公司
袁世文

作　　品｜馬佛糧心米鋪
客　　戶｜丰華科技有限公司

小農純手作，敬天愛人的心。
源自花蓮溪，好米後花園。
花蓮馬佛社區，悠遊被稻田包圍的花蓮馬佛社區，社區生態湧泉孕育了獨特湧泉米。

純樸良善，心之所向。
桃花源不是理想中的夢想境地，而是幸福信念的具體實踐，
從中央山脈花蓮溪畔延伸出的綠色米道，
默默生產出自然美好的上天米讀。
純白潔淨的好米，回饋土地餵足樂天知命的花蓮人超過一甲子。
敬天愛人，樂天知命的朱伯，
天生的作田人，隱於馬佛享受他的知足樸實；
好米與世無爭，無畏麻雀偶爾的騷擾，
自然就是這樣，在世上的每一個生物都應幸福的生活。
朱伯黝黑的膚色是良心耕種的風景，無須做作裝飾。
我的良心就是米食的養份，自然而然、自在而為。
原來糧心源於良善的美好，上天的賜與，是人間的福報。

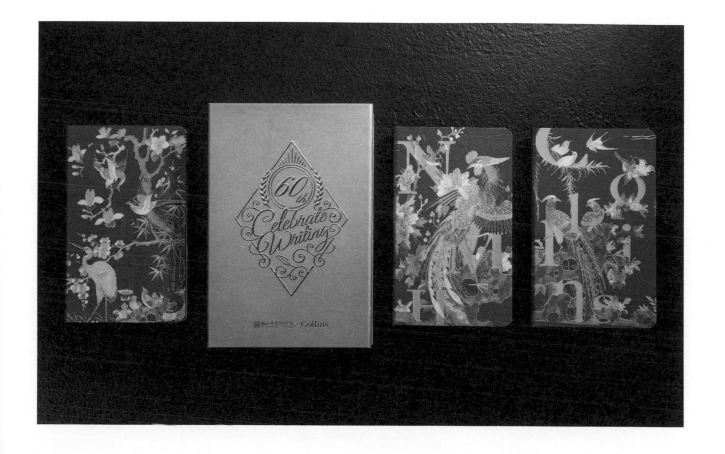

象藝創意有限公司
袁世文

作　　品 ｜ 國立歷史博物館 60 週年限量金磚筆記本
客　　戶 ｜ 國立歷史博物館

臺灣傳統工藝 × 英倫書寫靈魂 跨時空經典對話

　　史博館的國畫典藏在中國美學史上有重要的意義，而 Collins 的記事手札本曾是英國皇家及書香文豪們的指定的品牌，於兩者間，我們找到了他們的共通語彙，即為「經典」。Collins 擁有的是專注細膩的筆記本工法，以及融匯百年來的英倫靈魂；而史博館存載的是千年來中華文人清雅脫俗　笑看人生的水墨筆觸。

　　臺灣歷史博館與英倫靈魂 Collins 首度合作出之「六〇週年紀念版」，以「經典六〇／文學金磚」為設計訴求。Collins 的視覺意象為城堡，城堡有歷史及權威的概念，而建構城堡的物品即為「磚」，在六〇週年紀念款裡，我們以「金磚」的想法來建構整個概念，以尊貴、大方而不俗氣的的金磚設計來表達史博館六〇週年的慶賀之意。六〇週年手札本以「花鳥刺繡橫批」為設計題目，將截取此作品各局部作為套裝組合的封面設計。

麥傑廣告創意團隊
陳進東

作　　品｜二一原生樂章禮盒
客　　戶｜二一茶栽
獲獎紀錄｜
· 2015 金點設計獎
· 2015 臺灣 OTOP 產品設計獎 - 設計大賞獎
· 2015 德國紅點設計獎
· 2015 臺灣視覺設計獎（包裝類）- 創作泊金獎

當茶藝遇上竹工藝！

　　甘醇回香的滋味，猶如聽見美妙的旋律一般，在口齒留香其韻味猶如迴盪在耳邊的美聲，清耳悅心。

　　嘉義阿里山的高山茶，處於山林之間，自然的滋養獨特的環境是臺灣阿里山才有的高山茶，原生的在地，才能有原真的風味。標誌延用原21 字型設計，樂章二字帶入餘音飄渺的韻味，搭配一抹綠葉，渾然天成的環境為視覺與聽覺帶來一大享受！

　　包裝設計結合臺灣在地竹編大師－林根在，將古法龍眼木炭烘焙出的頂級紅水烏龍，以手工編織竹簍的概念，延伸出新鮮天然之意。黑色霧面茶罐呈現簡約調性，主視覺以茶葉交疊成東方樂器的形式，為喝茶帶入原聲的概念。

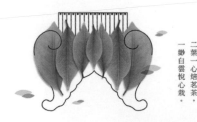

品雲－透過新鮮茶葉之組合構成鳳簫的形，由鳳簫的吹奏方式帶出一縷白雲般婉約浪漫，有雲霧繚繞之意。

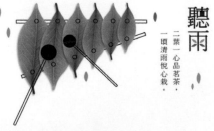

聽雨－透過新鮮茶葉之排列構成木琴的形，由木琴的演奏方式帶出一頃清雨之悅心，有雨聲之意。

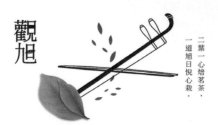

觀旭－透過新鮮茶葉之重疊構成二胡的形，由二胡的拉奏方式帶出一道旭日使萬物生機盎然氣息，有旭日東升之意。

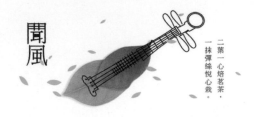

聞風－透過新鮮茶葉之交疊構成琵琶的形，由琵琶的彈奏方式帶出一抹彈絲猶如風的滑順，有風聲之意。

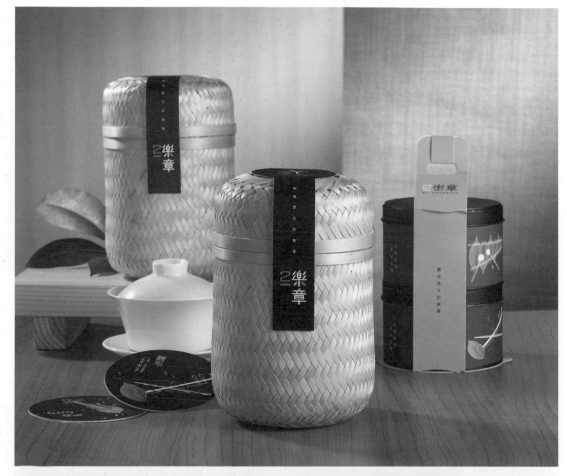

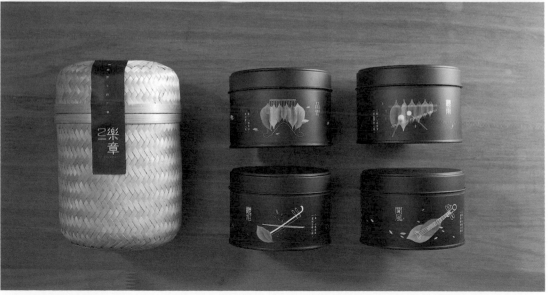

玄奘大學視覺傳達設計系
蘇文祥

作　　品｜執芯茶品
客　　戶｜檬特綠國際股份有限公司

英式設計有限公司
陳小英

作　　品｜ZOEY IN USA 手工皂禮盒組
客　　戶｜柔伊國際有限公司

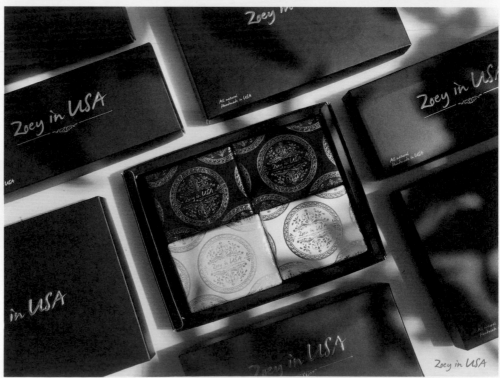

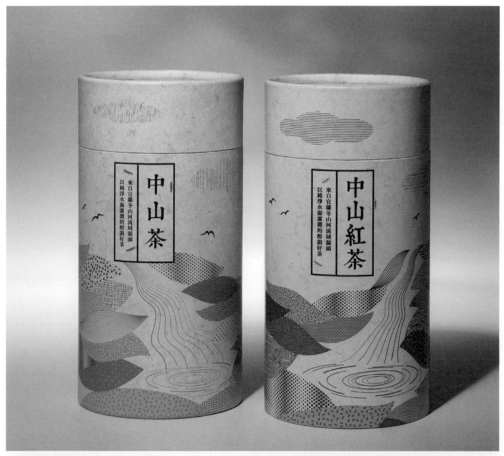

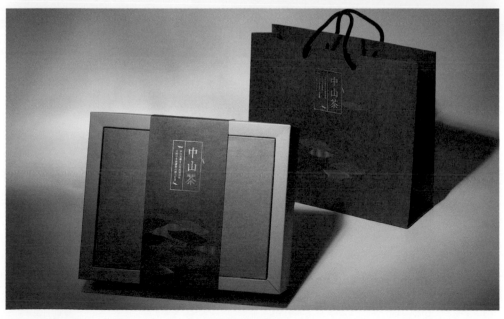

十分視覺整合設計有限公司
章琦玫

作　　品 | 中山茶
客　　戶 | 宜蘭縣冬山鄉中山區發展
　　　　　協會

海報與廣告

POSTER
DESIGN

ADVERTISING
DESIGN

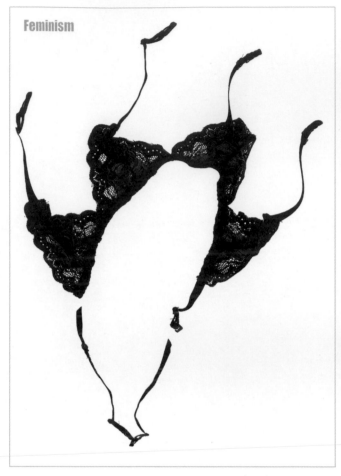

元懋廣告
林鴻彰

作　　品 I Feminism

　　2016 臺灣選出第一位女總統，
女性不再是男性的附屬品，女性當家
非夢事。

元懋廣告
林鴻彰

作　　品 I 樂山

　　選擇自己喜歡的生活方式，對於
現代人是一件重要的事，怎樣選擇適
合自己的生活方式，從而過得快樂、
幸福呢？毫無疑問，答案要自己去尋
找。面對重重關卡，只有自己不斷翻
越過一座座大山，自然離目標也就越
來越近了。

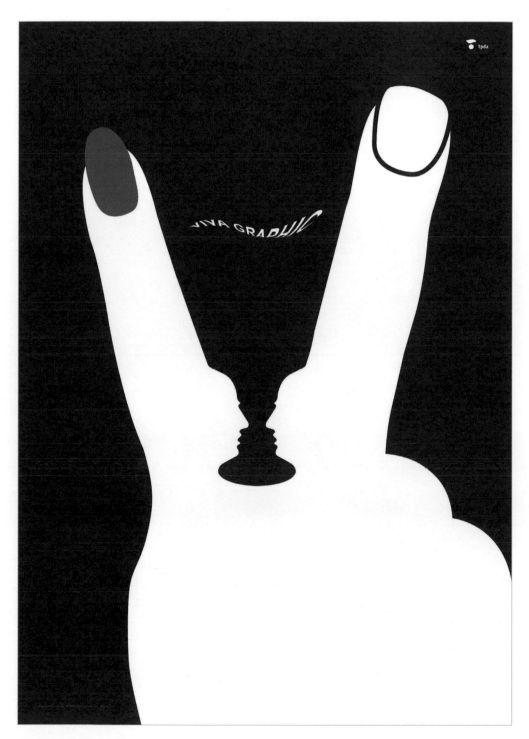

元懋廣告
林鴻彰

作　　品 I Viva Graphic ！

　　多年的友誼、並展現平面海報的
力量，捷克、日本設計師與臺灣設計
師三國舉辦一場跨城市文化設計交流，
欣逢盛會，舉杯歡慶，共同為此活動
喝采 -「Viva Graphic」。

BBDO 黃禾廣告公司
何清輝

作　　品｜藍天下，高唱和平歌
客　　戶｜中正紀念堂（民主紀念堂）
　　　　　　"民主百景"
獲獎紀錄｜
· 中正紀念堂國家藝廊永久典藏

台　灣　民　主　百　景　·　藝　術　聯　展

Design by Teddy Ho 2008 printed in Taipei

歐普廣告設計股份有限公司
王炳南

作　品｜夏至
客　戶｜賞未時光之旅

十分視覺整合設計有限公司
章琦玫

作　　品 | GAMEOVER

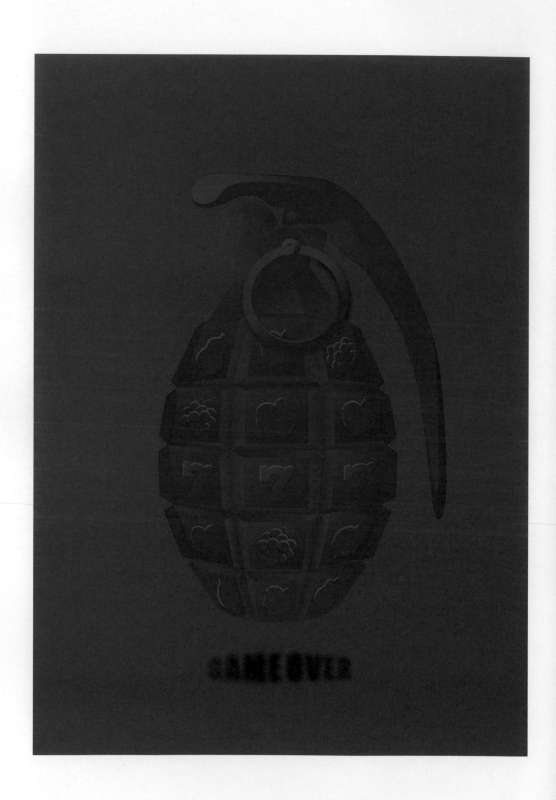

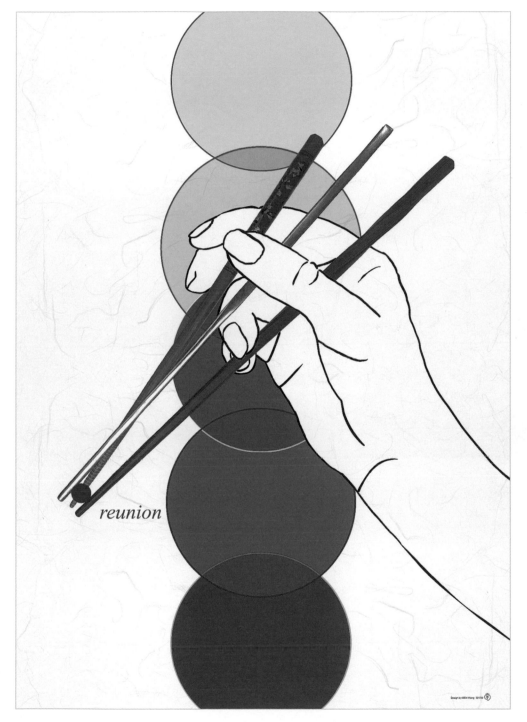

歐普廣告設計股份有限公司
王炳南

作　　品｜團圓
客　　戶｜「100 股風，100 人的期望」
　　　　　2017 年韓中日藝術海報展
　　　　　（韓國國立藝術大學）

hufax arts 胡是創作有限公司
胡發祥

作　　品 ∣ 天生超人氣‧不該遭人棄
客　　戶 ∣ 兒童福利聯盟文教基金會

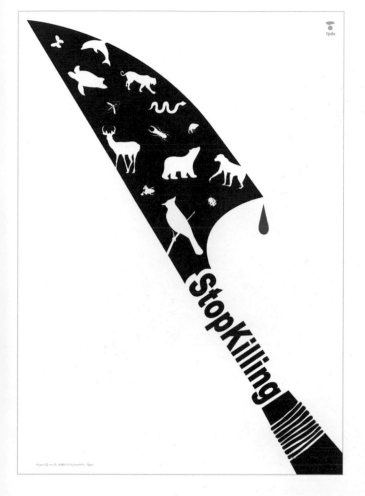

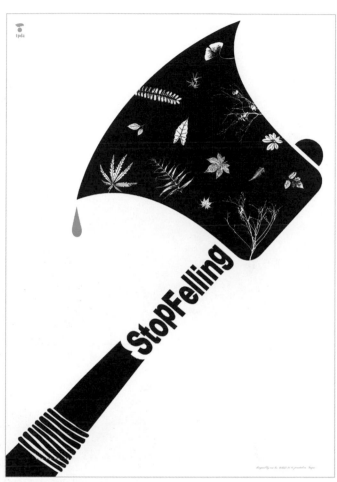

元懋廣告
林鴻彰

作　　品 ∣ Stop Killing！

元懋廣告
林鴻彰

作　　品 ∣ Stop Felling！

十分視覺整合設計有限公司
章琦玫

作　　品｜澳門設計師協會 30 週年
　　　　　海報展
客　　戶｜澳門設計師協會

　　西方以「╳」作為十的計算單位，
三個 ╳ 聯成一線，轉個角度看即為傳
統中式三十的書寫造形「卅」。早年
澳門設計作品中不乏「拼貼」的視覺
表現，是故以此手法將一些傳統元素、
報紙媒體、手感繪畫以及現代、藝術
氛圍的元素，相互交錯、重疊、構成，
隱喻澳門 30 年來的多元面貌與發展。

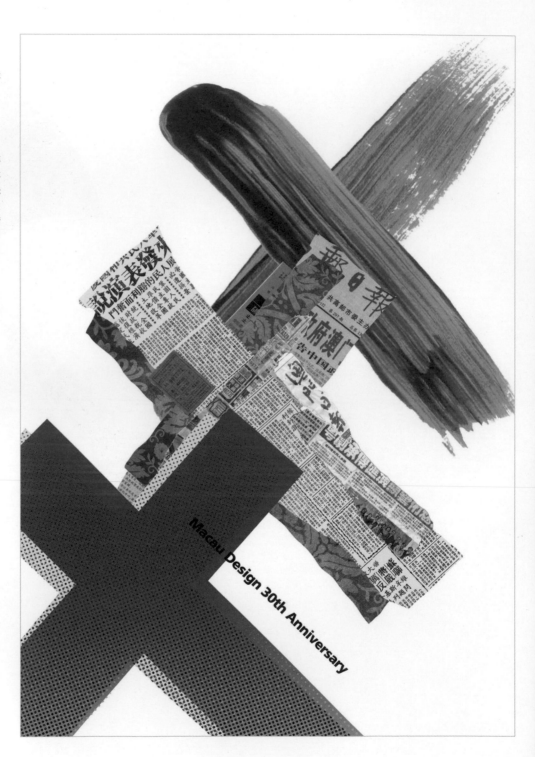

Macau Design 30th Anniversary

林磐聳

作　　品 | 小谷恭二

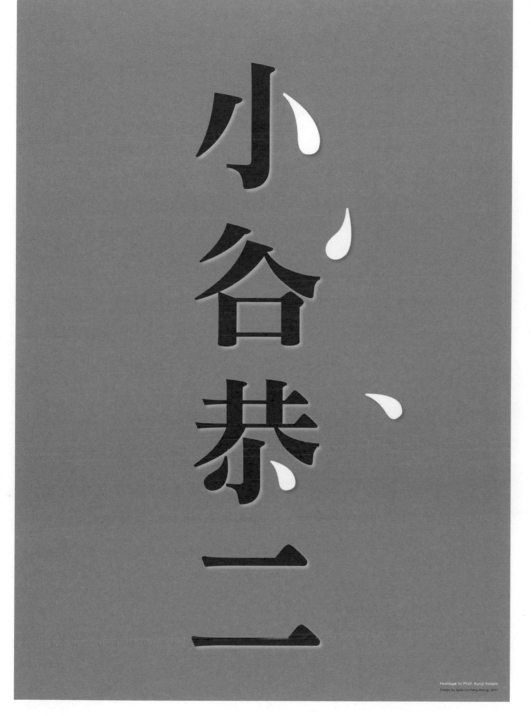

王行恭

作　　品 ｜ Peace-coexistence or
　　　　　pieces
客　　戶 ｜ 韓國 2017 International
　　　　　Poster Exhibition +
　　　　　A9 邀展

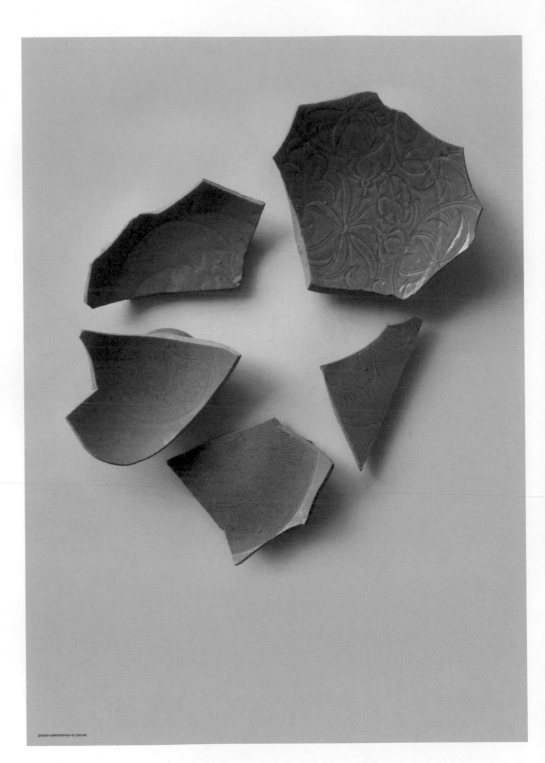

peace-coexistence or pieces

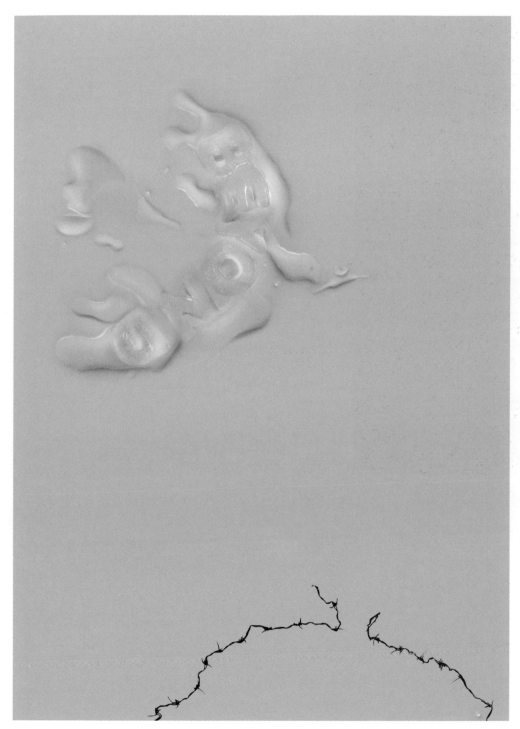

王行恭

作　品 ∣ Todo lo que imagines del
　　　　Pablo Picasso
客　戶 ∣ 超越 BEYOND 國際海報邀請展

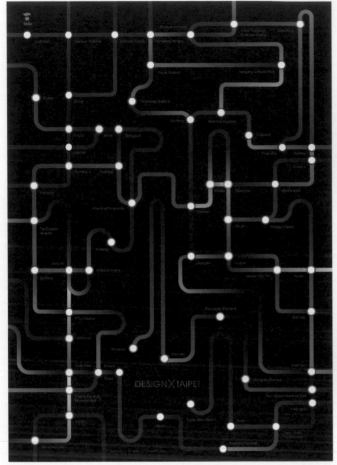
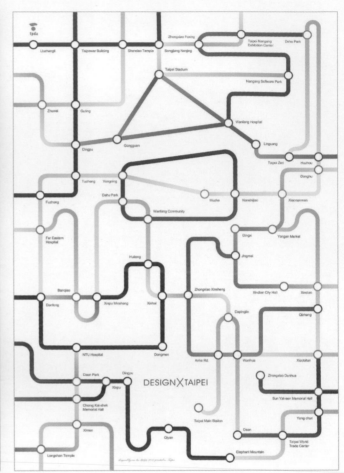

元懋廣告
林鴻彰

作　　品 ∣ DESIGN ✕ TAIPEI

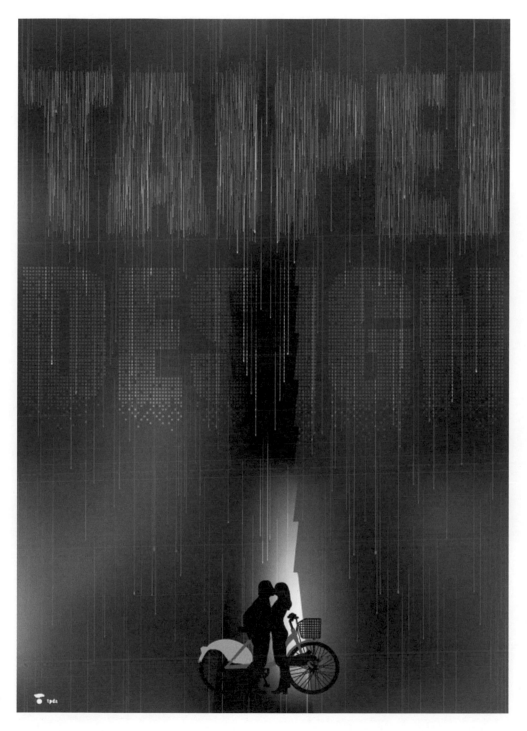

中原大學商業設計系
黃文宗

作　品｜ TAIPEI × DESIGN － Winter
　　　　 Rain in Taipei（2015）
客　戶｜臺灣海報設計協會
獲獎紀錄｜
‧ 臺灣海報設計協會年度主題展－
　臺灣臺北
‧「設計 × 臺北」國際海報邀請展
　臺灣臺北、捷克

　　臺北市獲選為「2016 世界設計之
都」，臺灣海報設計協會積極運用設
計推動城市創新，以 TAIPEI × DESIGN
為主題舉辦國際海報邀請展。本作品
從「冬季到臺北來看雨」的歌聲中得
到靈感，結合臺北著名的 101 大樓和
U-Bike，以戀人在雨中的浪漫情懷傳遞
臺北的特色。

中原大學商業設計系
黃文宗

作　　品 ｜ 共鳴 Resonance-Running
　　　　　 through my brain（2017）
客　　戶 ｜ 中華民國基礎造形學會
獲獎紀錄 ｜
・亞洲聯盟超越設計 臺灣區優秀作品賞

　　共鳴是指在特定頻率下，很小的
周期驅動力便可使雙方產生很大振動
的物理現象。人與人之間頻率也是一
樣，遇到合拍的對象，來電的感覺就
腦海中被植入晶片一樣，一顰一笑都
讓人無法忘懷，因此用四種抽象方式
來呈現感情上產生共鳴的狀態。

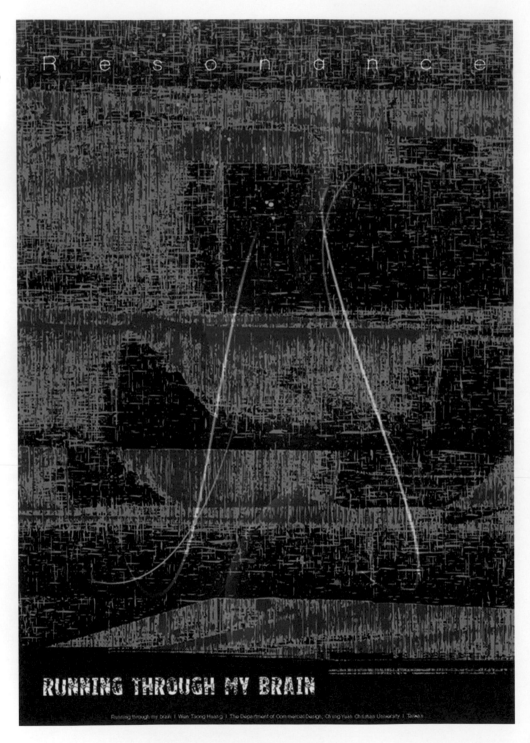

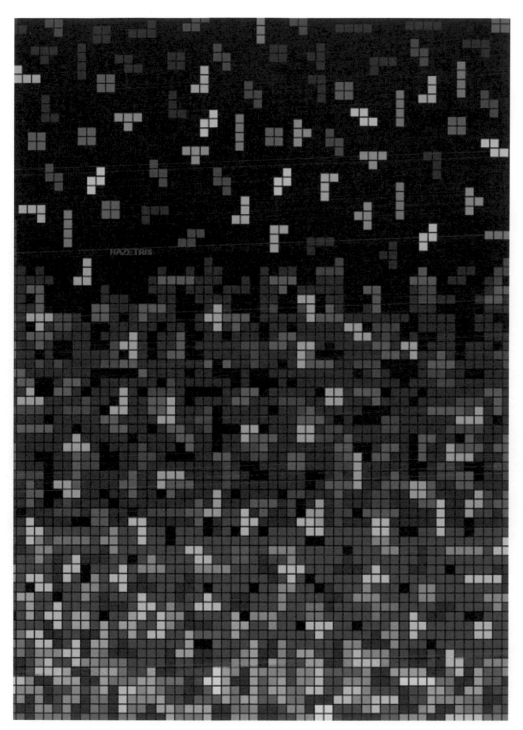

中原大學商業設計系
黃文宗

作　　品 ｜ HAZETRIS（Haze＋Tetris）
　　　　　（2014）
客　　戶 ｜ 臺灣設計聯盟
獲獎紀錄 ｜
・臺灣設計聯盟「善設計」專業組入選

　　以不同灰階的俄羅斯方塊 Tetris 落
下比喻空氣汙染造成的霧霾 Haze，一
開始的時候速度慢，汙染程度好像還
能控制住，當累積越來越多表示污染
速度也加快，情勢慢慢開始失控，當
整個無法收拾，就 Game Over 了，呼
籲大家正視空氣汙染問題。

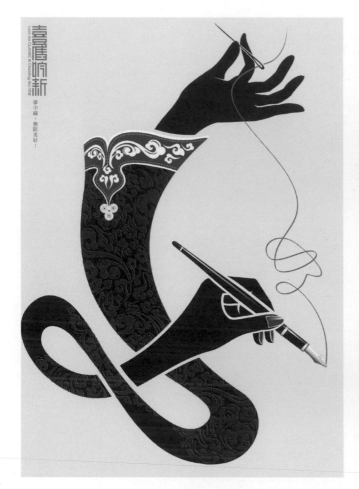

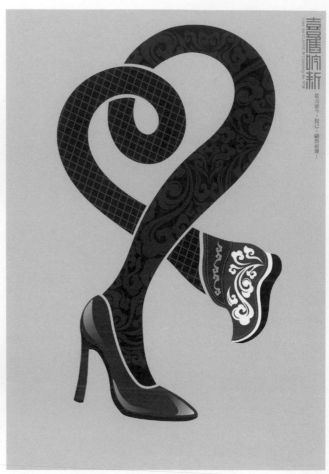

眾城有限公司
陳秀真

作　　品 ┃ 喜舊吟新創作海報 - 手系列

眾城有限公司
陳秀真

作　　品 ┃ 喜舊吟新創作海報 - 腳系列

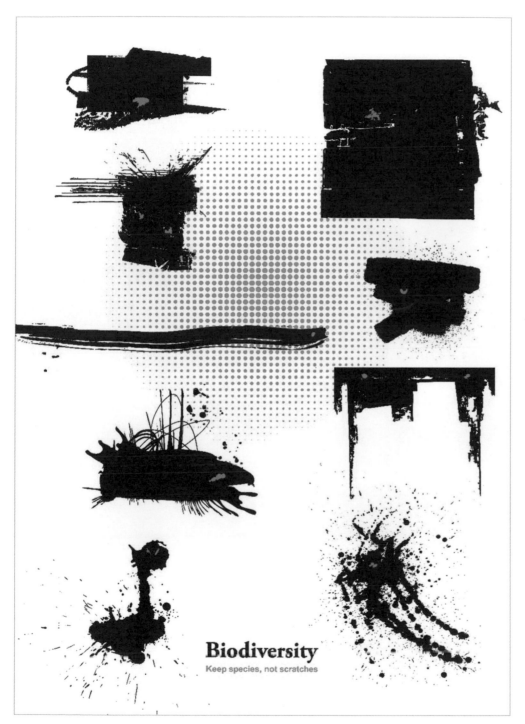

中原大學商業設計系
黃文宗

作　　品 | 生物多樣性 Biodiversity
　　　　　（2016）
客　　戶 | 韓國現代設計協會 KECD
獲獎紀錄 |
・韓國 KECD 國際海報展 + A9

　　以生物多樣性為主題，逆向思考不
以常見的保育動物外型出發，而以童趣
拙樸的潑墨塗鴉筆觸讓大家自己聯想
可能是甚麼動物或抓痕，也許世界上真
的存在這些奇特造型的神秘生物，副標
題強調保留生物多樣性 Biodiversity 的
重要，不要等絕種之後空留遺憾。

林磐聳

作　品丨茶在山水人間

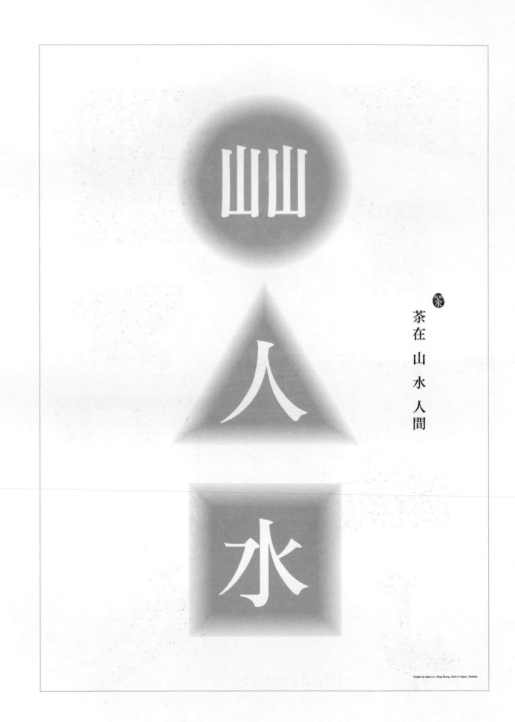

茶在 山水 人間

Design by Apex Lin, Pang Soong, 2016 in Taipei, TAIWAN

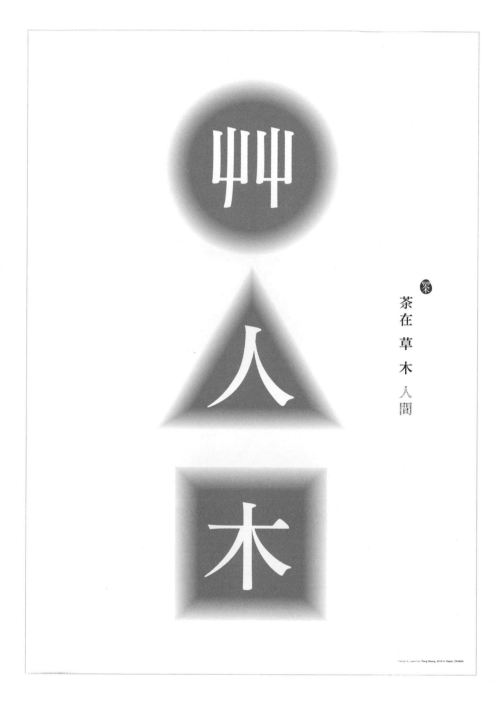

林磐聳

作　　品｜茶在草木人間

藍本設計顧問有限公司
吳介民

作　　品｜人權
獲獎紀錄｜
· 2015 臺灣國際平面設計獎海報特定
　主題類 優選

　　人權指的是「個人或群體因作為
人類，而應享有的權利」。人權的許
多價值以強化人的能動性並以普世原
則要求所有人應享有此天賦權利。人
權要求「把人當人」，是人的哲學。
人權包括生命權、自由權、財產權、
尊嚴權及追求幸福的權利。人權是最
核心的自然權利，沒有人權，就沒有
自由、平等、民主、憲政和博愛。

　　在 2018 年的現在，世界各地還有
許多地方的人類沒有人的基本權利，
獨裁者為一己私利，剝奪人民權力。

　　本設計以諷刺的手法表現，在視
覺乍看之下只是一般的「有刺鐵絲網」
但細看後會發現在鐵網上佈滿尖銳的
刃口，是以死亡的人型比喻，諷刺鐵
絲網是來保護人民還是囚禁？希望藉
由此設計呼籲人們重視人權，沒看見
不表示不存在！

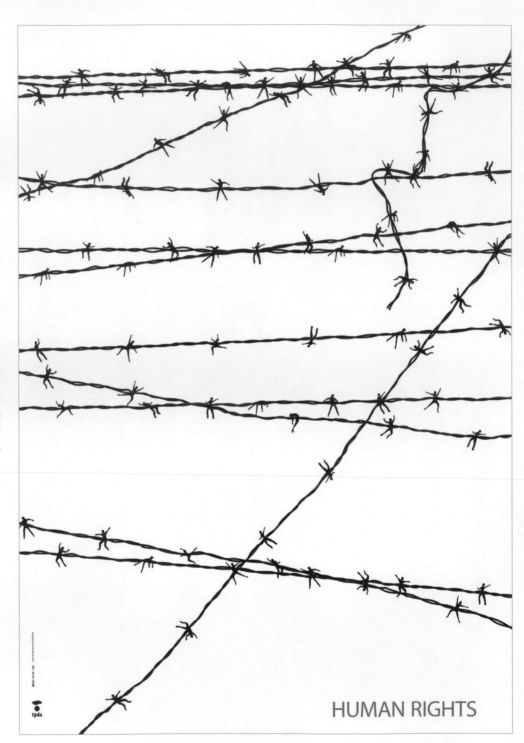

HUMAN RIGHTS

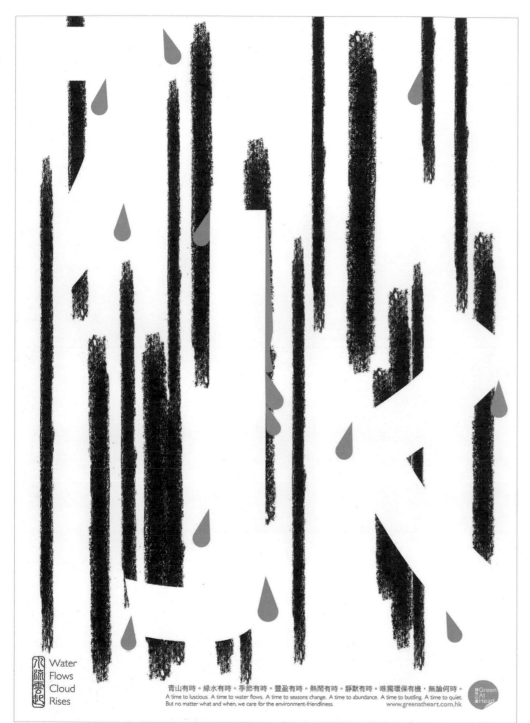

Water
Flows
Cloud
Rises

青山有時。綠水有時。季節有時。豐盈有時。熱鬧有時。靜默有時。唯獨環保有機，無論何時。
A time to luscious. A time to water flows. A time to seasons change. A time to abundance. A time to bustling. A time to quiet.
But no matter what and when, we care for the environment-friendliness. www.greenatheart.com.hk

hufax arts 胡是創作有限公司
胡發祥

作　　品｜水流雲行系列
客　　戶｜綠色心意（Green at heart,
　　　　　HK）

　　這是為一家有機食品店所設計的
2015 年宣傳廣告。傳達該品牌對有機
生活的信念與理想。

　　「行到水流處，坐看雲起時。」
　　在面對環保問題日益嚴重的生
活，以及水資源的缺乏，也許我們需
要的不只是口號，而是具體的行動與
堅定的態度。

　　我們透過手繪的筆調，運用負空
間的原理，分別呈現出生命中的「水」
以及科技時代的「雲」，寓意著這些
影響我們生活非常重要的元素，其實
一直都在我們身邊。只要能用心發覺、
真心感受，美好的有機生活，自然水
落雲出。

元懋廣告
林鴻彰

作　　品 I Stop Haze！

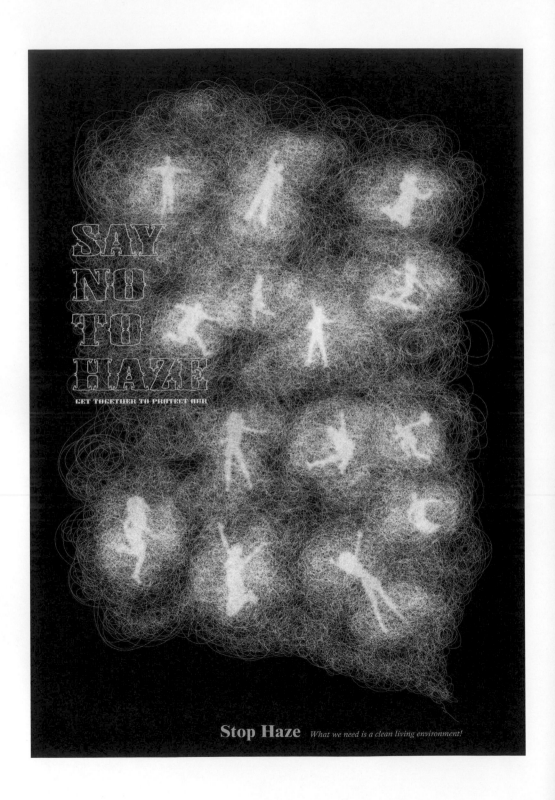

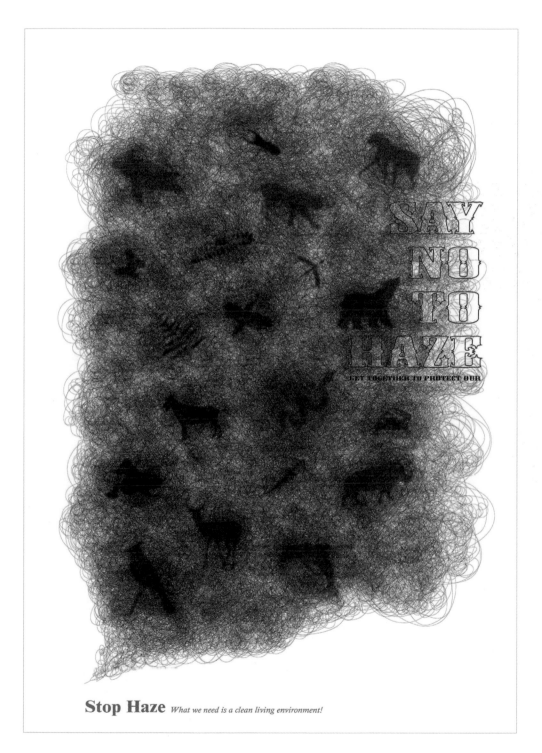

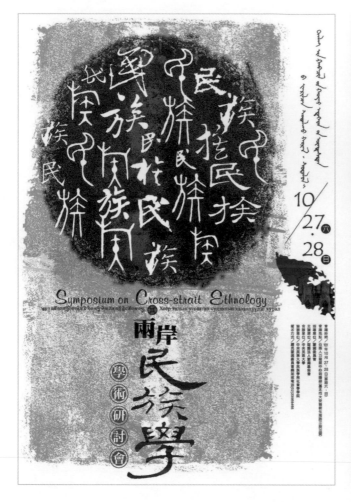

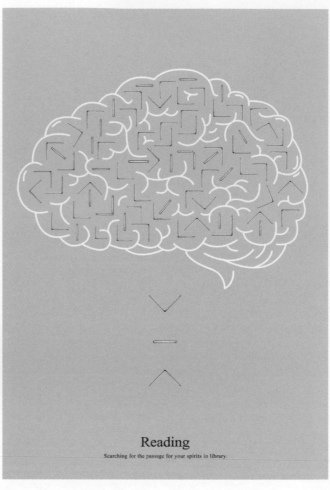

眾城有限公司
陳秀真

作　　品 ｜ 兩岸民族學學術研討會
客　　戶 ｜ 蒙藏委員會

元懋廣告
林鴻彰

作　　品 ｜ Reading

台湾制造艺术∶二〇一八台湾美术院海外展—马来西亚

Art Made in Taiwan∶An Exhibition from the Taiwan Academy of Fine Arts (TAFA) in Malaysia, 2018

游明龍

作　　品｜臺灣製造藝術
　　　　　2018 臺灣美術院海
　　　　　外展－馬來西亞

客　　戶｜臺灣美術院

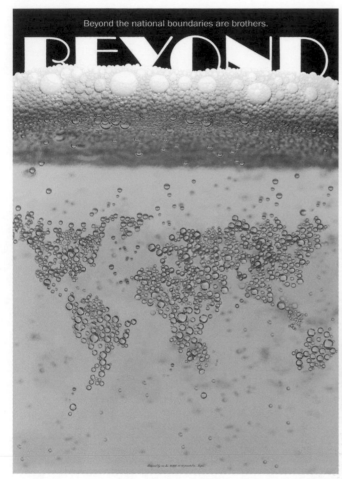
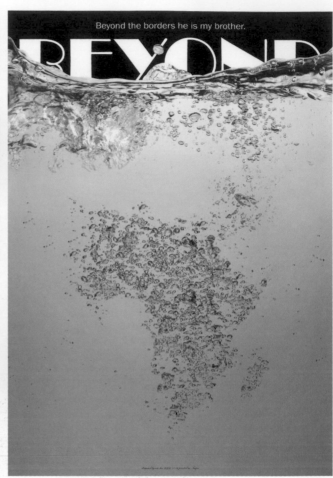

元懋廣告

林鴻彰

作　　品 ｜ Beyond

交朋友無國界，人道關懷無國界。

　　酒是交友很好的媒介，不分種族、地域、語言的
限制，把酒言歡，超越國界、超越你我，四海之內皆
兄弟。

　　水資源代表非洲資源缺乏的概念，不分你我伸出
援手，發揮人道關懷，超越國界、超越你我，視如兄弟。

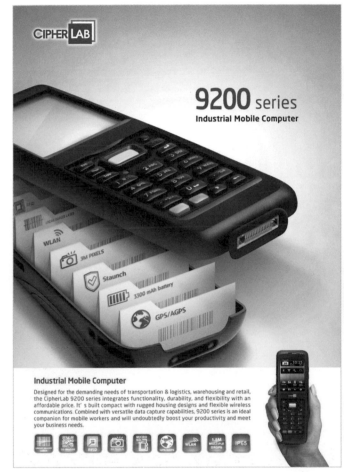

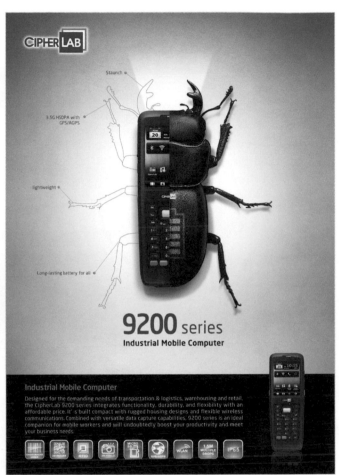

麥傑廣告

陳進東

作　　品 ｜ 9200 行動掃描器上市形象廣告
客　　戶 ｜ CIPHERLAB

　　9200 系列工業用移動數據終端機是專門為緊湊型和堅固型組合而設計的。它不僅重量輕，而且防護等級為 1.5 米，防護等級為 IP65。它包括靈活的無線通信超越您的想像與 3.5G HSDPA 與 GPS / AGPS 選項，先進的集成 802.11 b / g 技術和藍牙通信 2.0。其多功能讀卡器選項，包括一維線性，鐳射，二維成像儀和 RFID 能夠滿足您的各種掃描需求。 除了所有這些功能之外，9200 系列還可以使用 3300 毫安培時電池長時間高效工作，它　定會把你的表演放在大坐中。

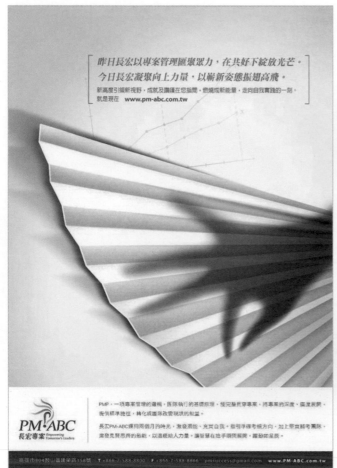

麥傑廣告
陳進東

作　　品｜PM-ABC
客　　戶｜長宏專案管理

昨日長宏以專案管理匯聚眾力，在共
好下綻放光芒。
今日長宏凝聚向上力量，以嶄新姿態
振翅高飛。
新高度引領新視野，成就及讚嘆在您
指間，燃燒成新能量，走向自我實踐
的一刻。

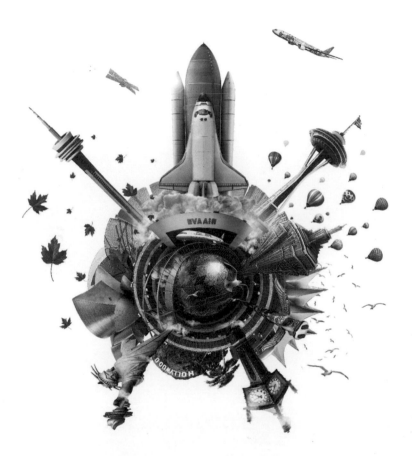

馬賽 Kyo 視覺創造
馬賽 Kyo

作　　品 ｜ EVA AIR 長榮航空廣告
　　　　　 主視覺

客　　戶 ｜ EVA AIR 長榮航空 / 我
　　　　　 是大衛廣告

　　航空公司推出北美七大城航
線，創意人員希望在畫面中能一次
將七大航線著名地標同時呈現出
來，在多次討論之後決定以勳章的
方式為發展基礎，結合 3D 與插畫
複合式視覺表現來執行，在極短的
時間內順利完成。

hufax arts 胡是創作有限公司
胡發祥

作　　品｜先有稽？才有蛋！
客　　戶｜家樂福

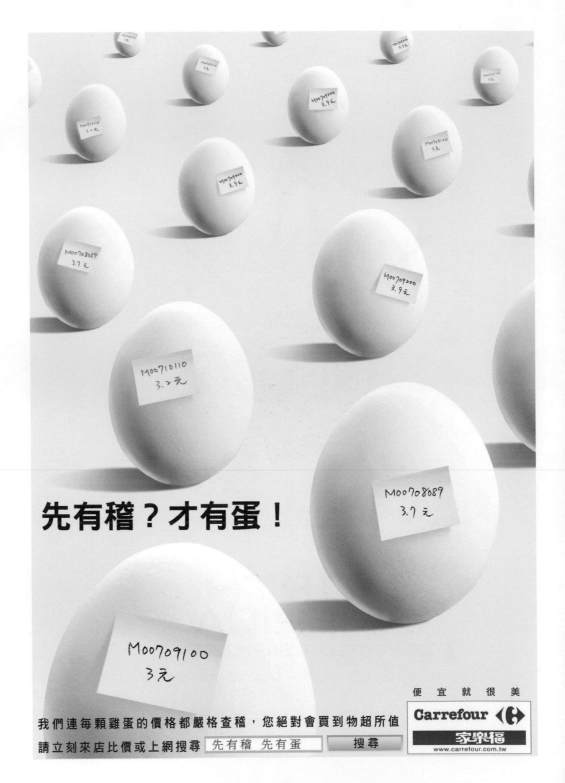

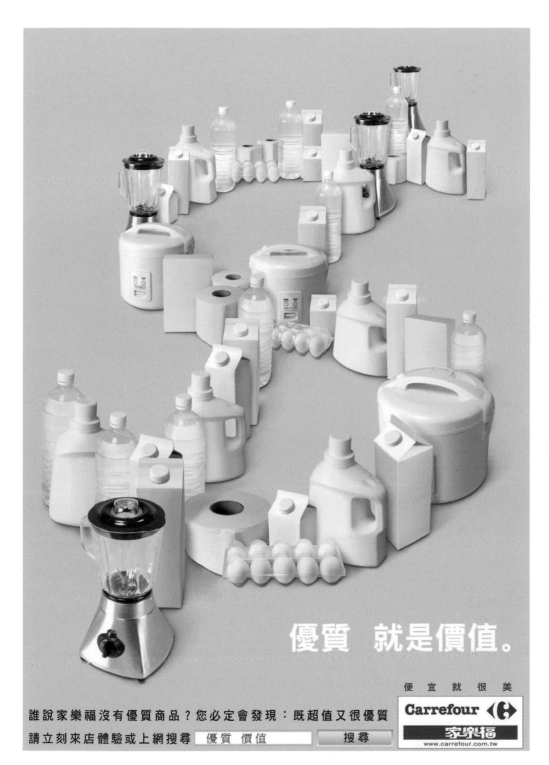

hufax arts 胡是創作有限公司
胡發祥

作　　品 | 優質 就是價值
客　　戶 | 家樂福

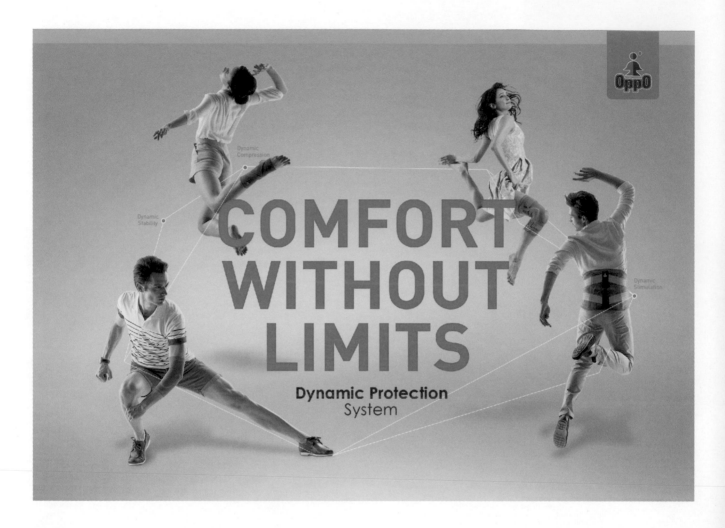

麥傑廣告
陳進東

作　　品 ｜ OPPO 動態防護護具系列形象海報
客　　戶 ｜ 歐柏國際

　　動態轉化成支持，隱身潛藏成
力 -Dynamic Protection System
　　全方位、如影隨形的貼身照
護 -OPPO 2.0 系列產品之核心概念，
將轉化為圖像或符號導入視覺，讓消
費者能感受到產品的特性與優勢。研
究人、產品與環境相互作用及能合理
結合的一門科學，目的為提高效率、
安全、健康和舒適，利用此觀點導入
視覺，使產品與人更具連結性。透過
十二種不同的護具產品，更全方位的
貼近消費者的需求，也展現對於品質
的堅持與實力。

Dynamic Stimulation 動態刺激

　　護具主體上的立體波紋，在肌肉
上產生持續且穩定的觸覺刺激，增加
本體感覺訊號輸入，進而喚醒肌肉與
改善動作控制。

Dynamic Compression 動態加壓

　　利用墊片與可調式加強帶，針對
軟組織，以及周邊關節給予壓力，使
護具密切貼合於身體線條，達到促進
循環和緩解疼痛、腫脹的效果。

Dynamic Stability 動態穩藏

　　全新系列改良配件結構，使配件
與主體達到緊密的合作。配件在不同
動作狀態下，皆能配合身體的動作軌
跡提供支撐力量，形成動態穩定效果。

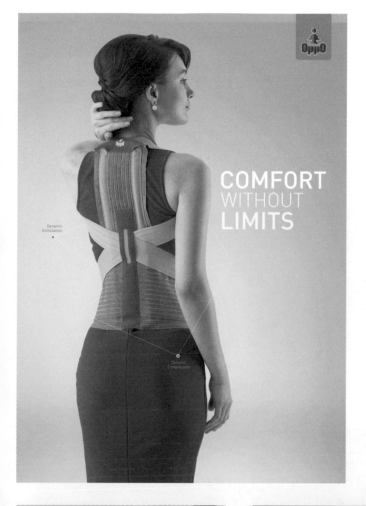

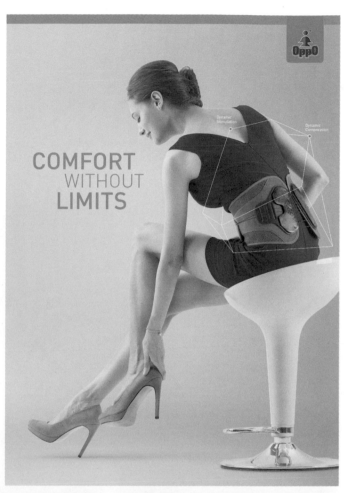

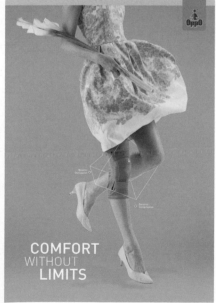

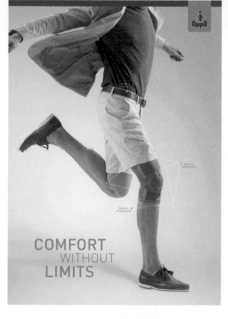

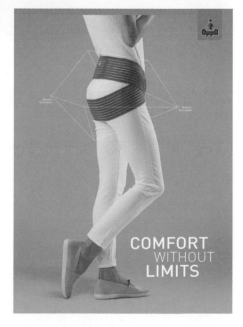

麥傑廣告
陳進東

作　　品｜雲嶺先雞上市形象廣告
客　　戶｜立瑞畜產
獲獎紀錄｜
· 2014 台灣視覺設計獎「海
　報設計類」創作 金獎

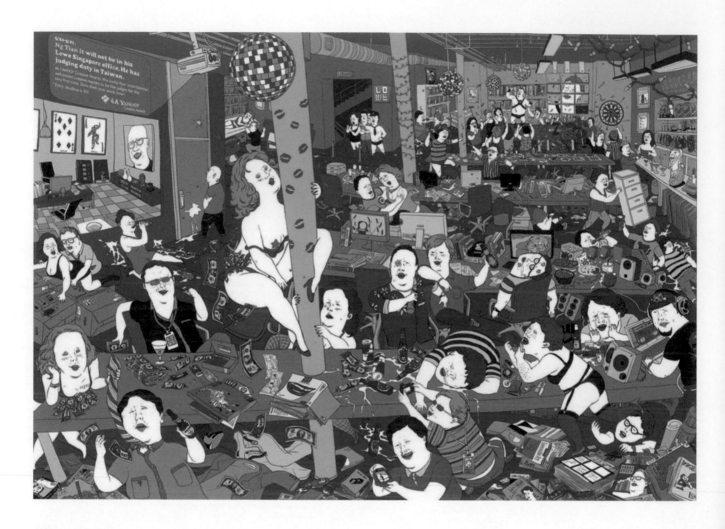

馬賽 Kyo 視覺創造
馬賽 Kyo

作　　品 ｜ 4A YAHOO！創意獎 宣傳主視覺
客　　戶 ｜ 4A 創意獎
獲獎紀錄 ｜

· LIA 英國倫敦國際廣告獎 最佳平面廣告插畫 金獎

· New York Festival 紐約國際廣告獎 最佳平面廣告插畫 金獎

· The Mobius Advertising Awards 美國莫比斯國際廣告獎 最佳平面廣告插畫 金獎

· AdFest 泰國亞太廣告獎 最佳平面廣告插畫 銀獎

· 龍璽環球華文廣告獎 工藝類大獎平面廣告插畫 金獎

· 時報亞太廣告獎 平面插畫 金獎

· 時報華文廣告金像獎 平面插畫 金獎

· 中華區插畫獎 廣告插畫類 金獎

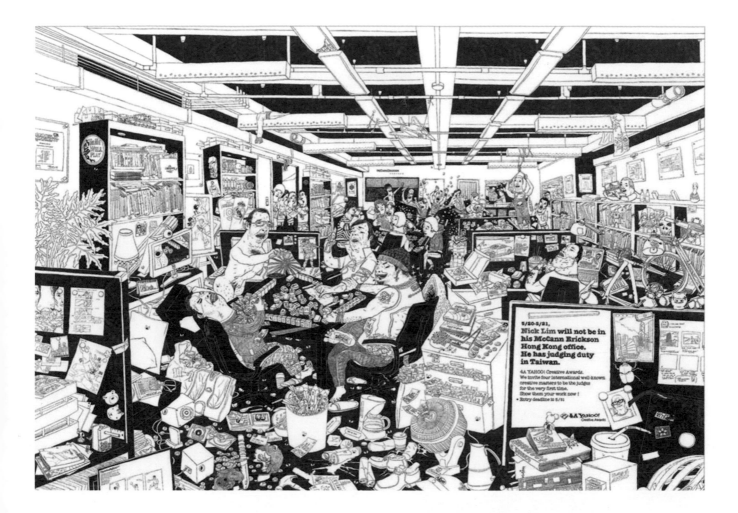

廣告代理商創意人員希望能將此屆創意獎最大的亮點 - 四位不同國
家的執行創意總監（ECD）參與評審，創造出一系列有趣的視覺畫面，
我以極為細膩且瘋狂的插畫表現方式，呈現出這些 ECD 不在其公司創
意部時將各別發生的情況，除了強調這四位傑出的國際評審將來到台灣
外，更引領觀看者進入一系列奇想的劇情之中。

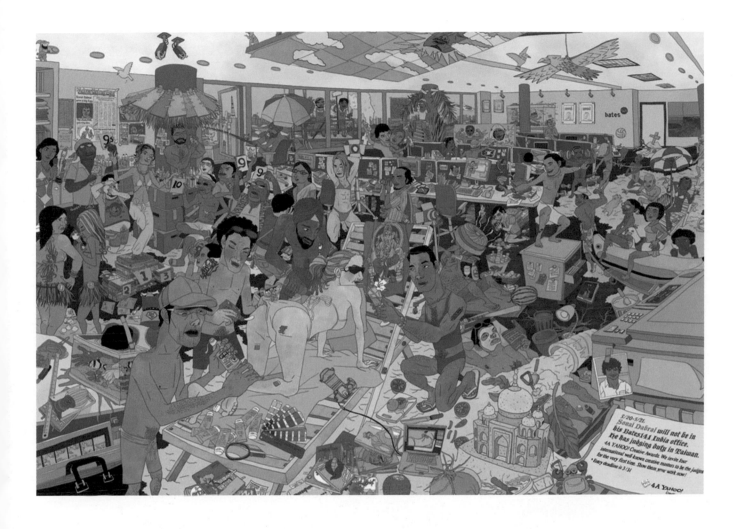

馬賽 Kyo 視覺創造

馬賽 Kyo

作　　品｜中國騰訊年度公益主視覺

客　　戶｜騰訊 Isobar 上海安索帕廣告

品牌客戶每年一度的公益主題活動，將幾處著名地鐵站做為宣傳重點，位於北京地鐵的這一站主題是將六個與中國傳統文化保存相關的公益單位做一個集結呈現，創意人員希望能與傳統水墨工筆畫做一個融合，期待讓整個地鐵站區成為一處文化與愛心發散的起點。

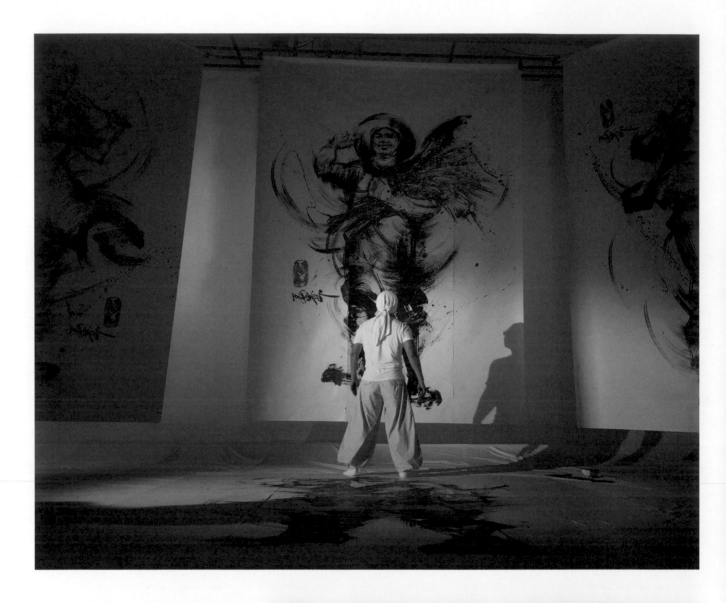

馬賽 Kyo 視覺創造
馬賽 Kyo

作　　品｜給老爸最戰的鼓力父親節廣告主視覺
客　　戶｜TAKASIMA 高島 大禧堂創意

馬賽 Kyo x TAKASIMA 高島

　　品牌客戶想要有別於以往的父親節活動主題
與方式，創意人員於是發展一系列為各行各業的
父親打氣的主題。

　　以鼓聲與充滿力量感的現場創作，將士農工
商的父親們充滿帥勁的樣貌繪進一系列巨幅畫作
之中，這一次的父親節換我們為這些偉大的父親
們致上最有力量的敬意。

馬賽 Kyo 視覺創造
馬賽 Kyo

作　　品｜WTFmedia 樂誌 報導主題
　　　　　主視覺
客　　戶｜WTFmedia 樂誌

　　網路媒體希望能有別於一般報導文
字配合運動員照片的方式，討論之後於
是採以一種力量與精神感並俱的乾筆刷
式水墨畫風，來呈現棒球選手充滿勁道
的一瞬間，這樣的作法在以往的媒體報
導上極為少見與用心。

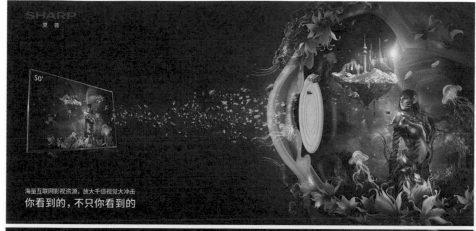

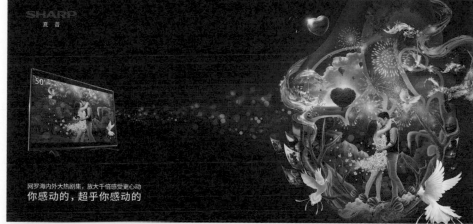

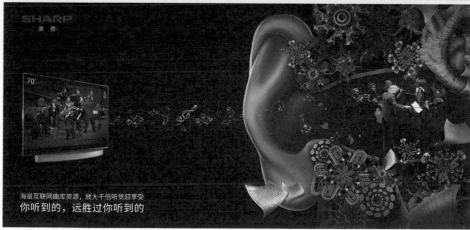

馬賽 Kyo 視覺創造
馬賽 Kyo

作　　品 ∣ Sharp 液晶電視系列廣告
　　　　　主視覺
客　　戶 ∣ Sharp 廈門奧美廣告

　　創意人員為液晶電視產品發想出使
用者將感受到產品力的衝擊系列廣告畫
面，分別針對眼睛、耳朵、心臟，不同
感官所感受到的精彩與感動，並將其轉
化為充滿想像力的主視覺，在幾近不可
能的時間內採以 3D 結合插畫的方式執
行完成。

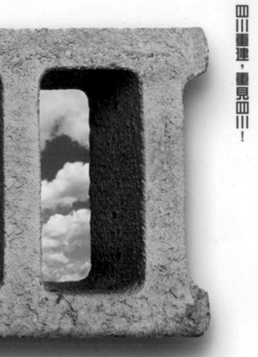

藍本設計顧問有限公司
吳介民

作　　品｜四川重建海報

　　2008 年 5 月 12 日，中國四川發生規模 8.3 級大地震共造成 69227 人死亡，374643 人受傷，17923 人失蹤。是中華人民共和國成立以來破壞力最大的地震，當各界踴躍捐款協助同時，大陸設計界發起海報設計慰問災民的公益活動，並邀請台灣方面設計人一同參與。

　　以主題「四川重建，重見四川」發想，鼓勵四川人民渡過難關。以空心磚來代表重建，空心磚的造型就像一個中文的「四」，虛空間中剛好有個「川」，再透過川字的背景看到晴空，象徵窗外有藍天，利用這個巧合設計出這張海報，期盼四川人民不要放棄希望，才能重見新四川！

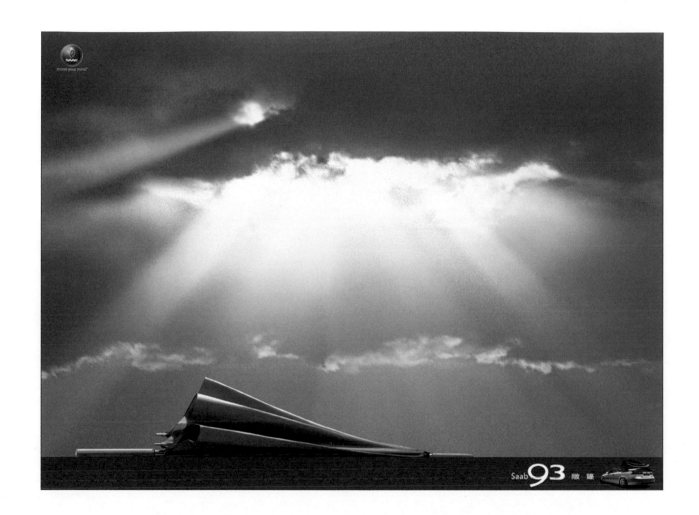

BBDO 黃禾廣告公司
何清輝

作　　品 I 「敞開」收傘篇
客　　戶 I 商富 SAAB 汽車
獲獎紀錄 I
· 第 27 屆時報廣告金像獎汽車類
　金暨年度最佳金像獎 全場大獎

標誌設計

CORPRORATE
IDENTITY
DESIGN

蔡啟清設計有限公司
蔡啟清

作　　品｜利能實業形象設計
客　　戶｜利能實業股份有限公司
設計目標｜

1. 直接拿 Reliance 首字「R」
　 來做標誌圖形的設計。
2. 需考慮其他子公司也會使用相同的
　 誌 R 不能太直接，著重於其涵意。
3. 呈現國際貿易的領導公司形象。
4. 造型穩健不做炫耀式的設計。

　　第一款設計以旗幟為圖案，象徵佔領版圖，擴展
全球貿易，兼顧技術力與細緻感；第二款以老鷹為圖
案，象徵事業鵬程萬里，具開創性且強而有力。最後
選擇老鷹的設計，突顯遨遊於國際的領導地位。

　　最終將老鷹圖案上不必要的羽毛細節都清除，加
粗小寫 r 字的豎筆畫，留出空間讓老鷹的嘴喙不會直接
撞到牆壁。老鷹宛如打勾造型，寓意正確的選擇，翅
膀用橙色 Pantone 1585C 象徵動力，在沈穩的墨綠色
Pantone 357C 間更加彰顯。而英文字體則從 NEC 的標
誌得到靈感，強調技術力。

第一款

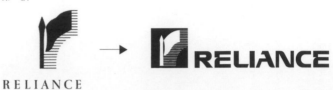

第二款

麥傑廣告
陳進東

作　　品｜KUMY 古邁茶園
客　　戶｜KUMY 古邁茶園
獲獎紀錄｜

· 2015 金點設計獎 包裝類
· 2016 臺灣 OTOP 包裝類 設計大賞獎

來自梨山黑森林的 純淨甘露

　　將古邁茶園的景緻巧妙與茶葉的外形結合，層層
堆疊的葉脈就像茶園，遠方有茶舍及黑森林，有著大
地與雲霧的滋養，精淬出純淨的甘露。

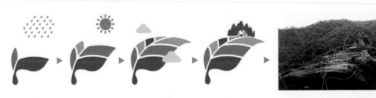

取絕設計有限公司
吳松洲

作　　品｜重要濕地標章 識別規劃
客　　戶｜內政部營建署

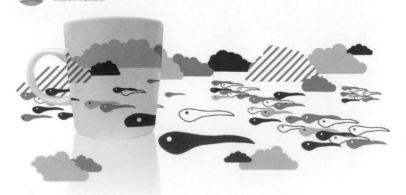

設計發想

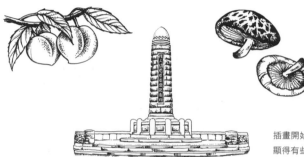

先設計角板山標準字，嘗試各種不同的毛筆書寫感覺，營造人文風。

插畫開始是以比較細膩的點描手法，重技巧顯得有些過於刻意，爾後轉向寫意、樸拙。

蔡啟清設計有限公司
蔡啟清

作　　品 | 角板山商圈 形象設計
客　　戶 | 桃園縣復興鄉角板山
　　　　　 形象商圈發展協會

設計目標 |

1. 調整商圈社區之共同形象使年輕化，符合當地風景、人文，呈現休閒、風雅。

2. 在共同形象之主軸下將具特色之雪霧茶、水蜜桃、木頭菇分別給予好記的暱稱與標誌，開拓年輕族群。

3. 從包裝的材質到設計質感，全面提高附加價值，不論自用或當作送禮都更加體面。

4. 改變社區殺低價的觀念，才能導入高品質設計，多花 10 元卻能高賣 100 元，同心協力建立與推廣角板山特色。

故事設定

角板山插圖與故事文案

峰巒疊翠的優美角落，是從仙境降下的瑰寶吧！
先民以板舟渡溪的印象，還留在耆老的記憶裡，
而皇太子賓館、蔣公行館已褪去神祕的色彩；
令人傳頌的仍是山中純樸歲月與馳名特色物產。

太子賓館插圖與故事文案

曾是著名景點的皇太子賓館，
木造建築顯現自然恬靜的悠閒風格；
卻因無情的火災而燬去大半，
徒留遊客深深懷念的惋惜。

結合角板山字樣與景觀插圖，以質樸風格呈現淳厚人文民風。色彩則以綠色 Pantone 355C 傳達山青、褐色 Pantone 4695C 代表土親。

楓格形象設計
廖哲夫

作　　品 ｜ 2011 臺北世界設計大展 識別系統

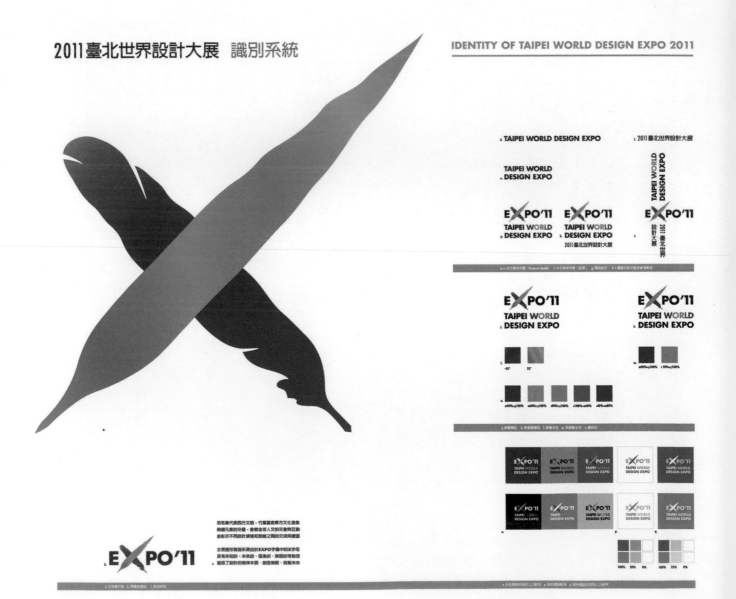

1999 --- logos

楓格形象設計
廖哲夫

作　　品 ｜ 標誌設計

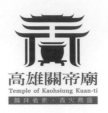
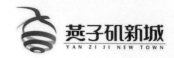

取絕設計有限公司
吳松洲

作　品｜搭一段臺北故事
　　　　互動設計展
客　戶｜臺北市文化局

取絕設計有限公司
吳松洲

作　品｜出走設計展
客　戶｜臺北市文化局
獲獎紀錄｜
・臺灣視覺設計獎

玄奘大學視覺傳達設計系
蘇文祥

作　品｜高雄關帝廟 標誌設計
客　戶｜高雄關帝廟
獲獎紀錄｜
・高雄關帝廟標誌設計 第一名

上海京家
簡正宗

作　品｜南京經濟技術開發區
　　　　燕子磯新城

　　臺北市一個交通便利的城市，其公車歷史悠久對於臺北人來說搭公車是有著共同的生活記憶。在臺北公車與市民生活密不可分，也有不少自由行地觀光客選擇搭乘公車旅遊，因此已公車作為計畫的主題，不僅可以深入民眾生活也可與觀光客有進一步的互動。

　　因此我們希望透過展覽的形式，將我們的發現及訴說展現於市民眼前，在這新舊汰換，時序演變快速的城市每刻都有事物消逝、生活的習性也隨著時代不斷的改變。而公車是臺北人生活中最重要也最普遍的交通工具。每天公車穿梭與臺北的大小街道之間，不同身份的人、不同的原因、不同的目的地、不同的故事都在公車上交會演繹。

　　「搭一段臺北故事」計畫以創作互動的實態展覽形式，希望民眾到現場參與體驗，經由活動的進行看見生活之中從不特別注意的公車，能行駛出怎樣不同的故事。取絕設計希望以公車為主軸，在等待、上車、旅途、到站四個階段，已不同的互動模式，讓民眾在旅途中的感受透過創作呈現在作品上，繪出所搭乘的那路公車。

　　打造臺北西區新亮點「出走設計展」的行動藝廊，將場域擴大至整個臺北西區，從龍山寺周邊特色街區剝皮寮，至臺北百年建築暨文創基地西門紅樓，最後到老臺北城市意象代表之一大稻埕，打造臺北設計新亮點。期望能夠與民眾擁有更多的互動機會，；主動以行動藝廊吸引民眾目光進入群眾生活圈；觀展目標族群增加不再僅止於生活在這塊土地的民眾，還有來自世界各地的旅客。最後期望藉由設計與群眾的生活結合，相互訴說故事，從接觸、傾訴到互動，讓設計接觸層面的廣度延伸，形塑「臺北全民設計館」。

　　從設計的技術思考，基本上是一段過程的創作目的，意即貫穿整個設計的主軸核心，當中涵蓋著條件制約、社會協作與訊息建構，諸多因素關係著設計的成敗和發展，過程不是絕對，必須因客觀的條件而不斷調整執行方向，進而追求設計的初衷。而造形設計的基礎，必須縝密的反映主客觀的判斷，探討基本設計之形態的構成。無論在平面造形或立體，皆在追求標誌的完整性、結構性之精神所在。

　　高雄關帝廟標誌設計在整體的方向準則，是在信仰上建立造形與符意的象徵，反映當地廟埕文化之價值與意義，再藉由文字與意像演繹本質與形式之間的屬性展現，從意義的傳達到造形的表現都是透過地域文化意識來傳遞某種訊息與思想，轉換詮釋中從共鳴尋找信仰的思維模式。因此，從標誌的技巧層面上，透過前殿與關字的融合，並將香爐反映其中，意涵百年歷史，香火鼎盛。

　　標誌整體以「線條勾勒鳥巢」結合「飛翔的燕子」組成主體圖形，從編織筑巢、到夢想起飛、而後迎向未來。表達燕子磯新城未來的發展是積極向上、信心十足；完美詮釋「燕子逐夢、磯水優活、夢想起飛、筑巢未來」的美好遠景與期望。

　　標誌主色為藍、綠、黃。藍色代表穩固、藍圖；綠色代表成長、發展；黃色代表能量、動力。三色的搭配與變化，展現燕子磯新城的萬象多元，穩固成長、蓬勃發展、宏偉藍圖。

玄奘大學視覺傳達設計系
蘇文祥

作　　品 ｜ 悠而家數位房仲
　　　　　　標誌設計
客　　戶 ｜ 悠而家數位房仲股份
　　　　　　有限公司

麥傑廣告
陳進東

作　　品 ｜ 封茶活動 品牌形象
客　　戶 ｜ 喜堂茶葉

西伯里品牌形象設計
張俊傑

作　　品 ｜ VDS 品牌 識別設計
客　　戶 ｜ 活力東勢
獲獎紀錄 ｜
· 德國紅點設計獎
· 臺灣視覺設計鉑金獎

眾城有限公司
陳秀真

作　　品 ｜ 源霧茶品標誌設計
客　　戶 ｜ 東成茶葉企業有限公司

　　從設計的技術思考，基本上是一段過程的創作目的，意即貫穿整個設計的主軸核心，當中涵蓋著條件制約、社會協作與訊息建構，諸多因素關係著創作的成敗與發展，必須因客觀的條件而不斷調整執行方向，進而追求設計的初衷。而整體的方向準則，是在平臺上建立溝通的理由，確立產出端的價值與意義。因此，透過設·技/觀·劍的展出，個人試圖演繹兩者「本質與形式」之間的屬性運作，進行設計核心的轉換詮釋，從共鳴中尋找人的本質思維模式。

文化，藏在巷弄裡！
美學，就在生活裡！

　　創新，不是新的技術或研發，而是「發現」！發現一群有需求但尚未被滿足的人，提供體驗與服務。茶，不只是商品，而是「文化」！喜堂茶業主人阿亮透過「封茶」活動，重新賦予茶文化新的商業服務模式，以「茶」為載體，承載夢想與希望，化為力量，獻給十年後勇敢的自己！

　　麥傑廣告團隊，為喜堂茶業量身打造臺灣「新茶文化」活動識別，結合「文山藝文季」活動，線上與線下，實體與虛擬的社群行銷，深入地方文化內涵，建立品牌知名度與好感度，同時帶動茶葉商品的銷售佳績。

　　以活力東勢為品牌定位，象徵元氣與活力。以主力產品胡蘿蔔為品牌設計發想，將蘿蔔的形象巧面結合品牌 Logo，設計一系列胡蘿蔔、大白菜、高麗菜及洋蔥等蔬果輔助圖騰，透過簡潔流暢的線條呈現。

　　東成茶葉推出的「源霧茶品」，品牌中心思維採「簡單泡茶不簡單」為執念，設計以最簡單幾何元素構成，以圓弧畫出飽滿的圓壺，就像是水源地的充沛水量栽植出左上的好茶葉。字體仿篆筆劃以簡化直線刻畫出茶園位於雨霧滿佈的坪林山巒與擁有潔淨水源。東成茶葉的長印是傳承五代製茶的誠信。整體色彩計劃以孕育茶品的水霧色系搭以茶葉烘培過程時的葉片變化呈現最天然茶品好品質。

大計文化事業有限公司
楊宗魁

作　　品｜國家傳播通訊委員會 標誌
客　　戶｜國家傳播通訊委員會
獲獎紀錄｜
・臺灣視覺設計獎標誌設計 金獎

大計文化事業有限公司
楊宗魁

作　　品｜臺灣國際觀光特產展 標誌
客　　戶｜臺灣觀光特產協會

大計文化事業有限公司
楊宗魁

作　　品｜參山國家風景區 標誌
客　　戶｜參山國家風景區管理處

大計文化事業有限公司
楊宗魁

作　　品｜上位文化事業有限公司 標誌
客　　戶｜上位文化事業有限公司

天青設計有限公司
洪立達

作　　品｜原住民當代藝術系列節目 標誌設計
客　　戶｜財團法人原住民族文化事業基金會

天青設計有限公司
洪立達

作　　品｜phresh 輕活機能襪品牌 標誌設計
客　　戶｜佩登斯工業股份有限公司

天青設計有限公司
洪立達

作　　品 | 原住民族廣播電臺 標誌設計
客　　戶 | 財團法人原住民族文化事業基金會

來自山與海的律動

　　以山海的形態與色調，象徵臺灣第一個原住民族廣播頻道，形塑清新、活力的形象。聲波是聲音的傳播形式，將 ALIAN 的發音與聲波形制結合，設計具律動感的品牌標誌。

天青設計有限公司
洪立達

作　　品 | 原住民族當代藝術資料庫
客　　戶 | 財團法人原住民族文化事業基金會

麥傑廣告
陳進東

作　　品 | AN RAN TOP 安然踏步 品牌形象
客　　戶 | 安然踏步
獲獎紀錄 |
· 2012 金點設計獎

麥傑廣告
陳進東

作　　品 | 黑豬秘饌產品識別形象
客　　戶 | 黑橋牌
獲獎紀錄 |
· 2013 金點設計獎

麥傑廣告
陳進東

作　　品 | 優補達人 - 元氣鰻分鰻魚精
客　　戶 | 宣美國際

麥傑廣告
陳進東

作　　品 | VDS 紅冬藏有機果醬
客　　戶 | 活力東勢蔬果合作社

十分視覺整合設計有限公司
章琦玫

作　　品 ｜ 葫蘆丹 標誌設計
客　　戶 ｜ 葫蘆丹漢方生技股份有限公司

十分視覺整合設計有限公司
章琦玫

作　　品 ｜ 每日醬生活 標誌設計
客　　戶 ｜ 丹媞絲企業社

十分視覺整合設計有限公司
章琦玫

作　　品 ｜ 中山北‧愛樂遊 標誌設計
客　　戶 ｜ 台北市政府產業發展局

十分視覺整合設計有限公司
章琦玫

作　　品 ｜ 中央研究院 90 週年院慶入選標誌

螞蟻創意有限公司
林世雄

作　　品 ｜ 商標優化、吉祥物繪製
客　　戶 ｜ 麗嬰房 open for kids 兒童運動
　　　　　　流行館

玄奘大學視覺傳達設計系
蘇文祥

作　　品 ｜ 天成萬通茶葉 標誌設計
客　　戶 ｜ 天成萬通茶葉有限公司

眾城有限公司
陳秀真

作　品｜TITAN Innovation 標誌設計
客　戶｜鈦工房

眾城有限公司
陳秀真

作　品｜竺宜茶葉標誌設計
客　戶｜竺宜企業有限公司

SPEMET

眾城有限公司
陳秀真

作　品｜大盈貿易有限公司 標誌設計
客　戶｜大盈貿易有限公司

取絕設計有限公司
吳松洲

作　品｜宜竹心創 品牌設計
客　戶｜宜竹心創

堯舜設計有限公司
姚韋禎

作　品｜Mian 面－越泰麵食餐廳標誌設計
客　戶｜越泰麵食餐廳（上海）

中原大學商業設計系
黃文宗

作　品｜康喬口腔外科牙醫診所 logo
客　戶｜康喬口腔外科牙醫診所

綜 合 視 覺

OTHER

傑比攝影
邱春雄

作　品｜品牌廣告影像
客　戶｜有情門－
　　　　創逸企劃設計

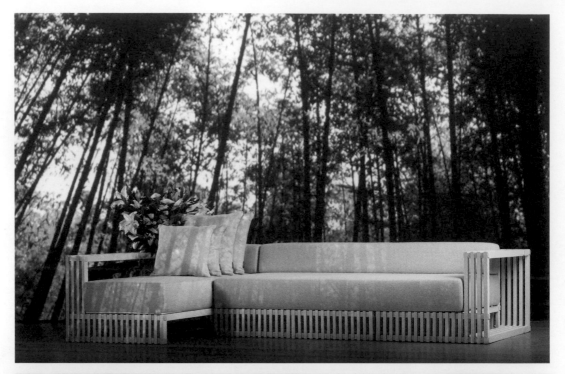

傑比攝影
邱春雄

作　品 ｜ 品牌行銷影像
客　戶 ｜ 百年仙草－
　　　　麥傑廣告

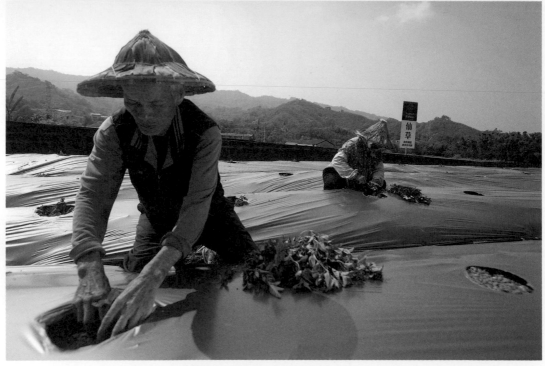

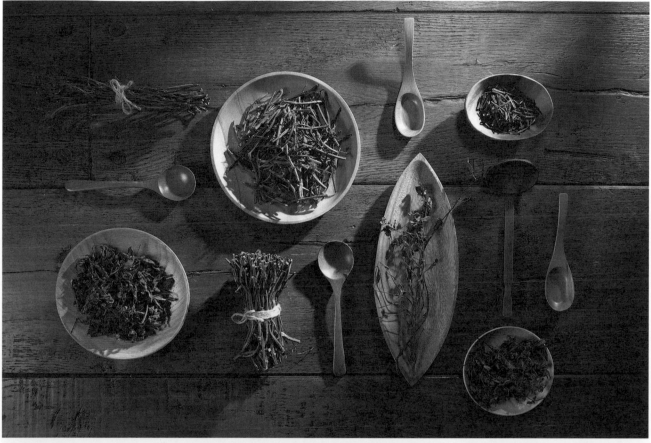

傑比攝影
邱春雄

作　　品｜品牌行銷影像
客　　戶｜羿唐絲綢—
　　　　　知本形象廣告

水雲羽昊數位視覺有限公司
許澐昊

作　　品 ｜ 虎牌米粉企業形象影片
　　　　　（導演）
客　　戶 ｜ 虎牌米粉

　　虎牌米粉是一個超過 50 年的企
業，在此企業影片中，除了要讓觀眾
感受到企業的文化、經營者的理念外，
也必須讓閱聽眾感受到其食品的高度
安全性，在本影片中，我採用了較具溫
度的 2D 動畫、也結合了最新的空拍技
術，在有限的預算內，給予影片最大的
可能性，在生硬的企業影片中放入一點
劇情是其必要的，尤其在微電影當道
的年代裡，使用劇情加以催化似乎也儼
然成為了趨勢，在音樂的設計裡，除了
改編傳統民謠外（一ㄟ炒米香、二ㄟ炒
韭菜……），也融入了電音，賦予傳統
產業一個全新的映像與本世代的年輕
人做溝通。

害啊！袂赴煮飯

就像阿嬤炒的米粉喔！

水雲羽昊數位視覺有限公司
許澐昊

作　　品 ｜ 亮亮與噴子（美術指導）
客　　戶 ｜ 熱風社電影有限公司
獲獎紀錄 ｜
・第 54 屆金馬獎最佳電影短片

　　電影是一種集體的創作，無論是
導演、攝影、燈光、美術、服裝、剪
輯都缺一不可，電影美術最重要的任
務，就是必須讓演員深入其境、必須
讓演員相信他自己就是劇中的角色，
本影片的女主角是個完全的素人，這
部片算是他的處女作，所以在這部片
中，無論是哪個場景，我們皆不放過
任何一個角落，哪怕是一支鉛筆，都
必須依照劇本中的角色設定而做出選
擇，甚麼樣個性的人房間會是怎樣的
陳設、擁有哪些物品，都是必須經過
深思熟慮的，例如：在這部片中，女
主角是在被迫的情況之下當起了保姆，
她並沒有做好心理準備與建設，更不
會把錢花在別人的孩子身上，於是，
我在嬰兒的床邊，裝了一支逗貓棒，
這是女主角本來就有的東西，藉此讓
觀眾對女主角的年紀、創意產生聯想，
加深對角色的認同感，除此之外，我
在連導演都不知情的狀況下給足了這
部影片許多有趣的符碼，無論是導演
或攝影師都對此感到驚豔。

水雲羽昊數位視覺有限公司
許澟昊

作　　　品｜歲月的籤詩（美術指導）
客　　　戶｜熱風社電影有限公司
獲獎紀錄｜
・第 47 屆電視金鐘獎最佳電視電影 入圍

　　本部電視電影劇情橫跨五十年，
其美術場景與道具皆花了許多功夫進
行研究，電視電影的預算並不多，所
以第一優先就是「借」，如果能夠借
的到，那麼劇組就可以不用花錢，當
借不到的時候，第二考量就是「租」，
許多道具類的東西市面上都看不到
了，但總有人會當收藏品收著，例如：
五十年前的機車，有時後就算找到，
車子也不能動了，能動的通常就必須
花錢租，當租不到的時候，若是市面
上還找得到，第三考量就是「買」，
不過必須考量劇組是否有預算，若是
借不到、租不到、買不到的東西，最
後的考量就是「做」，無中生有的重
新做一個，例如本片中所使用的蚊帳，
五十年前的古早紅眠床是有頂的，現
代的蚊帳無論是尺寸或是花色皆不符
合需求，我花了許多時間才找到一個
近九十歲的老奶奶願意操刀為我製作，
而本部片中，復原五十年前的公車才
是最大的工程，骨董老轎車可以找到
收藏者，但很少有人收藏公車，當我
尋遍全國找到正確的公車時，公車其
實是不能動的，於是，又花了很多力
氣找到技師，才說服他想盡辦法讓公
車動起來，然而，這部片子在這麼多
場景、道具的情況之下，讓業界感到
最不可思議的是，美術場景及道具總
花費僅新臺幣四萬元有找。

媽　我這裡有兩塊　噓

美麗　想睡就先去睡

建國科技大學商業設計系
劉晉彰

作　　品｜顛倒世界
獲獎紀錄｜
・2017 屏東美展第二類視覺設計 優選

建國科技大學商業設計系
劉晉彰

作　　品｜老爸！我們到了嗎？
獲獎紀錄｜
・2017 臺中市第 22 屆大墩美展
　數位藝術類 第三名

　　數位藝術是人們表達情感的自由
創造；本作品以「數學創造構成藝術」
的思維角度，其主要以數位影像蒙太
奇重組敘事技法呈現。而作品遠看有
著鋼鐵人臉符碼（形容父親），畫面
近看有上百個立方體構成（形容生活
的挑戰），而作品主軸其表達反映，
老爸為生活找出路，孩子為童年找出
路，一語雙關的帶動視覺畫面美感。
以多重角度和不同距離的立方體數學
構成之組合，呈現現實生活父親與兒
子的對話情境；意味著，孩子生活中
期待父母陪伴與同樂的畫面，看似美
好但礙於工作、事業或是瑣碎之事而
忽略孩子的想法。

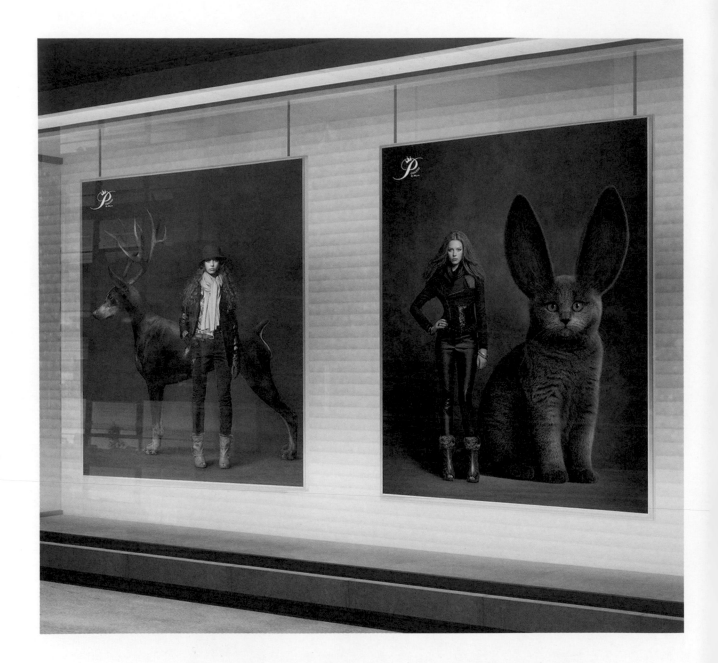

西伯里品牌形象設計
張俊傑

作　　品 ｜ PRINCESS 秋冬主視覺設計
客　　戶 ｜ 碩豐國際
獲獎紀錄 ｜
・德國紅點設計獎

　　PRINCESS 以愛護動物為其品牌理念，此次秋冬鞋款皆為人工合成毛皮製造，品牌欲傳達的理念即是─即使不用真毛皮，女孩也可以秉持愛護環境、守護動物的信念，創造屬於自己的時尚個性造型。

　　海報設計靈感來自品牌中「動物」與「毛皮」的概念，以「時尚新寵」為主題，將 PRINCESS 鞋款比喻為陪伴女孩的夢幻寵物，利用充滿幻想、超現實的動物情境，傳達品牌獨具個性與魅力的時尚新美學。畫面中沉穩、具光澤感的色調，詮釋出冬季鞋款時髦的魅力品味，希望穿上 PRINCESS 鞋款的女性，如同找到屬於自己的守護精靈，從容自在的穿梭於流行的幻象與現實之間，在快速時尚的潮流中，找到最適合自己的鞋款。

臺崴彩印精雕有限公司
林洺綸

作　　品 | 花窗格經典筆記本

楓格形象設計
廖哲夫

作　品｜插畫

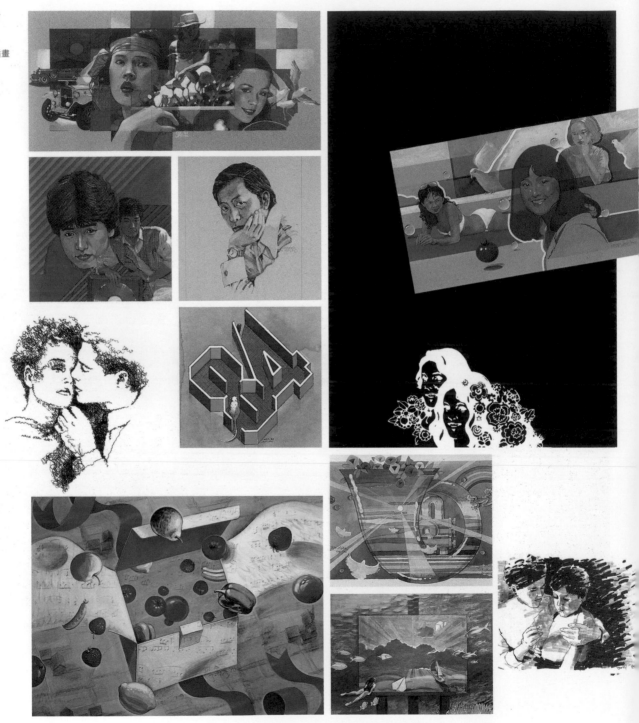

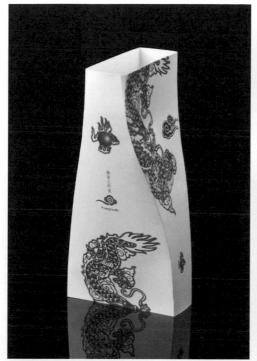

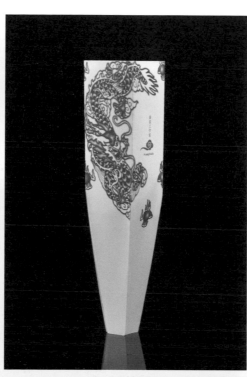

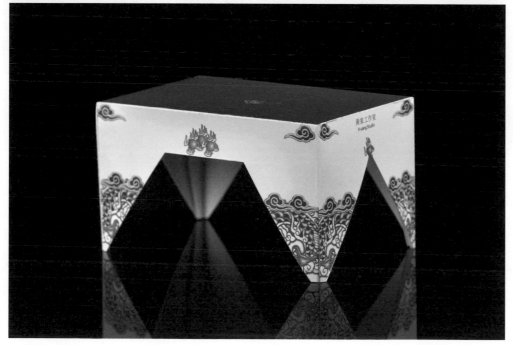

黃家工作室
黃宗超

作　　品｜紙製瓷器系列——
　　　　　　　紙製天地瓶
　　　　　　　紙製玉龍杯
　　　　　　　紙製尖角桌

　　普通的材料如果能夠透過設計而
變成有 " 價值 " 的 " 產品 " 或 " 作品 " 的
話，不但是設計者自己開心，消費者
或觀賞者也能分享成果、提升生活品
味或生活享受。「天地瓶」、「玉龍
瓶」、「尖腳桌」等作品、就是以極
其普通的紙材，經由「結構」設計與
「平面」設計，形塑成「青花瓷器」的
藝術品，而這些具創意的藝術品具實
用價值，也可拿來欣賞把玩或擺飾。
紙製瓷器在結構上採一紙成型的組立
方式，使用者可輕易地自行將一張紙
摺成一只「瓷器」，成形後即可驚訝
於瞬間的成就感，享受 DIY 的樂趣。
除了以上的「價值」外，「紙製瓷器」
對環境的維護也有幫助，回收時不會
造成公害。

歐普廣告設計股份有限公司
王炳南

作　　品｜Pd 華文包裝設計
獲獎紀錄｜
· 2017 金蝶獎 入圍

關於包裝設計這門課

　　一個好的商業包裝作品，爆發力及持續力往往比短期的商業廣告來得深遠。許多商業廣告表現素材都是擷取自包裝創作元素，加以組編後製成廣告。在一個產品的開發過程中，包裝設計的開發遠比廣告更早介入。一個專業的包裝設計人員，能在產品中找出亮點，為其制定概念及定位，透過視覺化使「產品」轉換成「商品」。

　　當廣告人憑藉創意站在舞臺上成為焦點，接受眾人的喝采與肯定時，這樣的榮耀對幕後的包裝設計人員是鼓勵也是砥礪；廣告人天生注定站在舞臺上，包裝設計師卻是在幕後默默耕耘，掌聲或許稀少，但沒有幕後的貢獻，商品也無法一蹴而成大放異彩。

　　現今有心從事包裝設計工作的人愈來愈少，想要躍上舞臺的人卻爭先恐後的投入廣告業之中。筆者從事八年正規廣告公司工作後，離開團隊的工作鏈，自我摸索包裝設計的新領域，一步一腳印的朝專業包裝人邁進。取自團隊作業的優點，進成為小型包裝設計公司，通過不斷試驗與修正演化出理想的作業模式。三十多年來的設計工作經驗，從平面到包裝、再到立體結構，跟隨時代與包裝工業的演進時時紀錄當下，今有機會將個人的經驗分享出，祈求有更多的活水注入，讓這產業發光發熱。

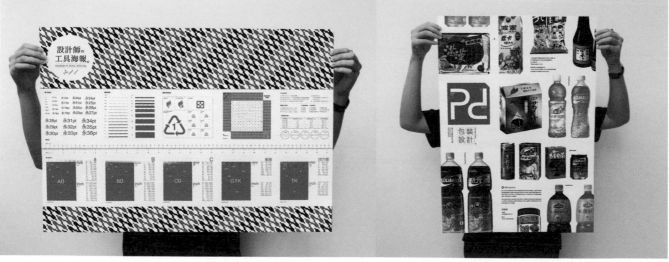

hufax arts 胡是創作有限公司
胡發祥

作　　品｜XING-SHU 行書
客　　戶｜依揚想亮人文事業有限公司
獲獎紀錄｜
・2015 LIA 倫敦國際獎 金獎＆銀獎
・2016 英國 D&AD AWARD 鉛筆獎
・2017 美國 CA 傳達藝術 卓越獎

　　為一本華文文學書做美術設計。強調當代文學可以是輕盈的，像輕食一樣，讓人們容易接觸，閱讀變成習慣。
　　書本內容以描寫在不同城市的人所發生的 21 個情感與奇想故事。

　　雖然書名為「行書」，但如同副書名：且行且書且成書。她真正描寫的是關於在二十一個城市的愛情與奇想故事。如何讓「行書」有別於書寫體的行書，以及具有輕文學書的質感，是我為這本書做設計時第一考量的重點。
　　我們堅信，設計是另一種形式的文字書寫，如果故事主角的性格已然塑定，那麼故事情節自然會應運而生。因此透過書法字體、楷體、漸漸演變到重新設計具有現代感的字體拆解、以及加上印刷燙壓處理，好讓封面傳達出我對行書的詮釋：“行書，其實就是人曰。”也呼應了這本文字書：有城市就會有人，有人就會有令人難忘的情愛與故事。

　　除了「行書」的書名設計之外，佈局在封面上的幾筆字劃，其實都是由漢字的“行”字與“書”字的拆解而成，我想透過設計表達出：經歷過每一段的愛情之後，也一如書中人物般既破碎又完整的情懷。而那些刻意深壓加工處理的筆劃，彷彿是我們生命中每一段行走過：若有似無、若即若離的情愛足跡。然而愈似若無其事的輕盈，其實愈是無與倫比的深刻難忘。愈似不經意愛的痕跡，反而會日日夜夜烙印在我們的心。

　　封面及封底上的虛線，是有意無意的象徵文字與對話。螢光線的圓點，是現代都會城市的輕鬆寫照。另外，我們也選用觸感好的紙張作為整本書的基調，期望在拿起書本的第一刻，就能碰觸到那溫暖在手心的情意。

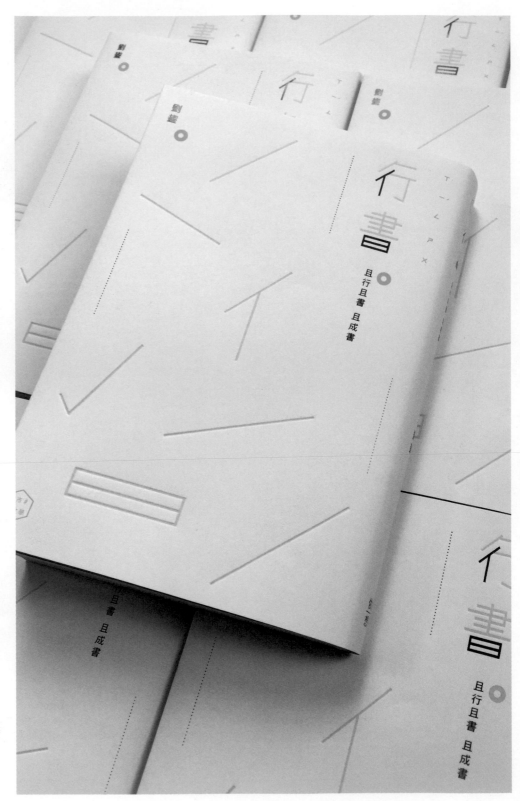

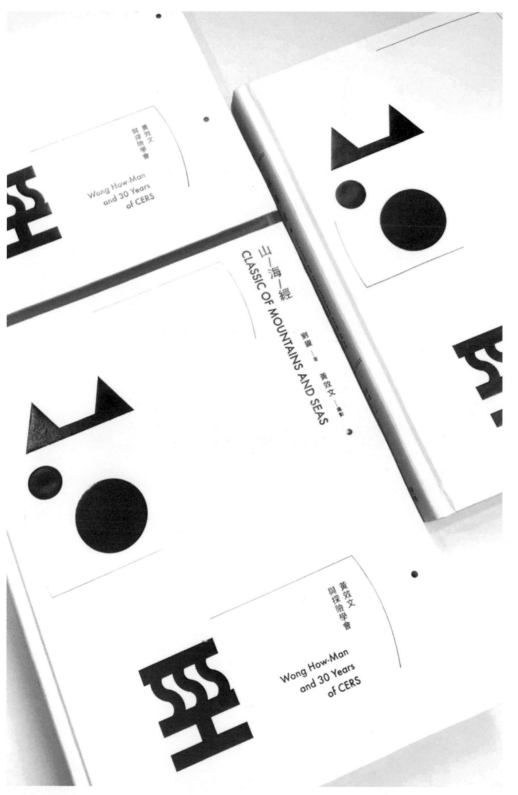

hufax arts 胡是創作有限公司
胡發祥

作　　品 | 山·海·經
客　　戶 | 依揚想亮人文事業
獲獎紀錄 |
· 2017 德國紅點設計獎

　　探險究竟是什麼？探險家為歷史
文化及自然環境帶來什麼重要的發現
和貢獻？這是一本關於一個當代華人
探險家和一個探險協會在過去三十年
的探險紀錄。作者透過文字敘述、攝
影圖片的書籍設計出版，希望將原本
只屬於少數人的探險活動，得以燃起
大眾對於未知的發現、期待，以及對
於已知的自然文化加以保護。

　　如果說，把每件事做到完美，就
是藝術。探險。無疑就是最具挑戰也
最好玩的行動藝術了。

　　CERS（中國探險學會）的每一次
旅程都是一段充滿期待和驚喜。
　　而沿途的路徑也必留下探險家和
歷史的足跡。

　　古人曾說：「經者，徑也」
　　我們為這本書籍創作和設計，其
實也是經歷了一次又一次探險的過程，
　　並且跨越了大江南北三十年間的
歲月和充滿好奇的時光捷徑。

　　在內頁設計上針對不同主題單元
的裝幀，五種具有藏族特色的色彩除
了有不同宗教意義之外，也代表不同
的探險區域，希望類別更加清晰與有
系列感。同時有助於讀者對 CERS 多年
的理想與耕耘得到更深入的認識。
　　因此我們大量使用了點、線、面
的美的原理及 typography 呈現，且由
於探險家的東方文化背景，所以也特
別運用書法筆畫與黃金分割的完美比
例，更結合印刷的特殊燙印效果處理，
希望在內斂的東方文化中顯出當代行
動的力道與鋒芒。
　　對我們來說：每一個的創作都如
同探險的旅程。同時，每個探險的旅
程也如同藝術創作。正是呼應著「探
險活動的本身就是藝術」之美的境界。

協同科技實業有限公司
江雅蘋

作　　品｜羊圈圈隨行網 網站系統設計
客　　戶｜真耶穌教會 臺灣總會

臺北商業大學商業設計系
伍小玲

作　　品 ｜ 冰島即行－這座美術館
客　　戶 ｜ 亞洲大學室內設計學系

　　冰島即行是來自從不同的行程計畫中，彼此碰撞對冰島的共鳴與火花，有壯闊，有恬淡，從地底到冰裡。如同一個熟識的友人，娓娓分享著生活島上的點滴。這是一本用文字、速寫、照片編輯的冰島旅行。

　　文章的鋪排、書籍的設計是以一種～看見的書非書，也不完全是島，而是一種勇敢，一種召喚，一種相互輝映，一種集體心念之於書寫，回程後，四位多重角色的人夫／妻、人父／母、兼顧著自我追求的專業職能，在日常的浪與縫中合力生產了這本旅誌，不為何，只為誠實，以其為鏡，面著自己。也原來，真正的旅行，總在錯過跟開始。

　　書籍封面以冰島的荒蕪公路與旅行者，描述出冰島即行的輪廓。旅行的意義在於和自己的深度對話，認識更深層的自己！漫長的公路，只有自己能夠挑戰自己！

桔禾創意整合有限公司
張漢寧

作　　品 ｜ 2017 臺北世界大學運動會
　　　　　聖火火炬
獲獎紀錄 ｜
· 2017 金點設計獎

　　聖火火炬—傳統技藝與現代工藝
相容並蓄 2017 臺北世大運火炬為臺灣
首次結合在地設計師、工藝家及傳統
產業相互激盪出的作品。設計理念源
於「君子之爭」一詞，出自《論語·八
佾》，子曰：「君子無所爭，必也射乎！
揖讓而升，下而飲，其爭也君子。」
意即競賽時，參賽者言行仍合乎禮儀，
展現儒雅的君子風範，與竹子在東方文
化中象徵高節、虛心的意涵不謀而合。

　　因此，火炬設計使用竹材，代表
賽事展現的運動家精神，也特別採用臺
灣傳統六角編織竹編工藝，以呈現臺灣
工藝之美，並結合現代科技五軸雷射
雕刻出竹編的編織造型，展現臺灣先進
的科技應用，以呈現臺北市承辦此次
國際運動盛會「秉持傳統、勇於創新」
的精神。

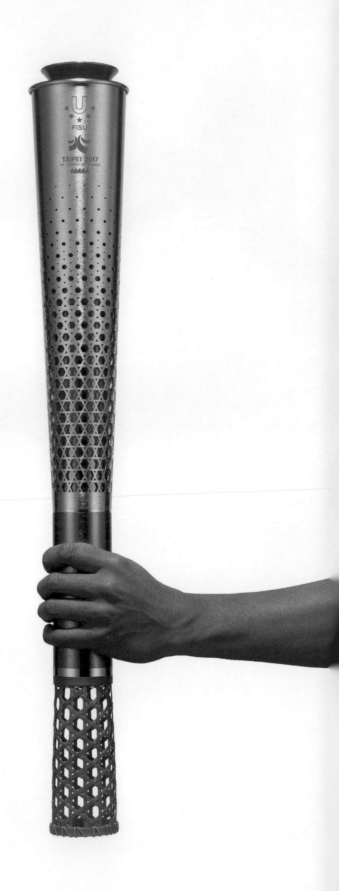

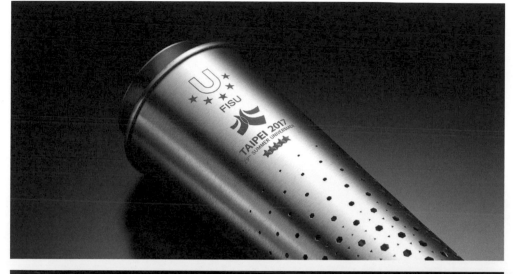

歐普廣告設計股份有限公司
王炳南

作　　品｜設計不用管 我們講道理

感性的設計能管理嗎？

　　有心創業的人不會不愛自己的公司，面對所創立的公司日漸成長，管理層面也逐漸出現一些挑戰。用「愛」無法解決問題，當初的愛，此時只能拿來療傷用，對於管理則是一點也沒有幫助。努力看了各企業的成功傳記、各類的管理書籍，這些對於微型創業者而言，都只是目標願景及理想，高攀不了，除非是百大企業，不然免談。我出身廣告設計業，後轉戰現在甚夯的設計業，創立時間不長，在 25 年間笑看來來往往的設計人，他們要的跟公司要的，從早期的為理念而同行，到現在為生活而行，一起打拼的同事都在演變，管理的人從創立至今，若不思轉變，行嗎？

　　這是一本給創意設計人看的書，我不是什麼管理大師，也無法讓你看完馬上成為大公司，除了這個行業以外，我什麼都不懂，只想把 25 年來，歐普設計怎麼走過來的點點滴滴記錄下來。為了迎接 UP 25th 的到來，無意之間在自己公司的粉絲團內倒數每日計時，撰寫歐普記實，三百多個日子來累積今天的此書出版，沒有理論，只是不希望你多走不必要的彎路。以前我只能在一旁看著前輩的身影而爬行，現在資訊充斥，這些只是小菜一碟，請慢慢享用，就從你我忽略的小地方開始，讓我們一起用地毯式的摸索，來探索自己的公司。

因為設計不用管，我們來講道理。

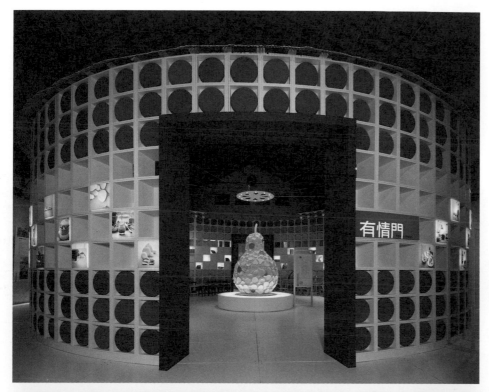

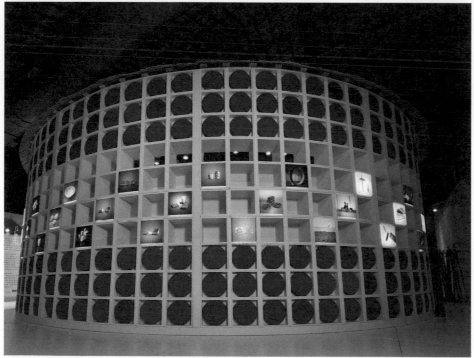

修平科技大學數位媒體設計系
馮文君

作　品｜「當我們同在一起，
　　　　　在藝起，在藝起！」
　　　　　展覽設計
客　戶｜永進木器廠股份有限公司
獲獎紀錄｜
・2014 優良設計獎

　　「有情門 Macro Maisson」是由臺灣的家具木器廠所開的連鎖店，店中的「STRAUSS」家具是在臺灣設計、臺灣製造。2013 年秋季，我們邀請了 10 個知名的居家器物品牌，一起舉辦「Together」展覽—主要展區以「聚吉圓樓」之創新設計去重新詮釋「傳統客家圓樓」的建築概念，藉由家具單元組合而成雙半圓的圓樓，圓樓中鑲嵌著商品影像和實際商品，並搭配著似臺灣熱情洋溢的色彩。圓樓下也佈置了家具，讓參觀者休息、欣賞與體驗。圓樓內圍的中心，以 400 個瓷器碟盤鑲嵌成 2.6 米的「聚吉葫蘆」之裝置藝術，令人驚齊、喜悅。因為，圓樓和葫蘆都象徵著熱情聚集、求圓滿的臺灣文化。最外圍的牆面，以木薄片編織大片牆面，象徵臺灣鄉村鄰里之間的竹籬笆，牆上佈置海報介紹這些參展的品牌，以及「有情門」在國內北中南之各連鎖店。

　　「聚吉圓樓」是以綠色設計為設計概念，運用現有家具當成預製模組化的道具，創作展覽主視覺設計，讓佈展組裝時不造成現地汙染，展覽完畢後，道具可以再使用於新店的展示，延續展覽印象、聚集吉祥於生活中的家具。

　　「當我們同在一起，在藝起，在藝起！」展覽，讓我們團結並分，從臺灣生活方式所啟發的展覽設計與巨型裝置藝術。

正負一瓦創意設計有限公司
傅首僖

作　　品｜2017 雲朗觀光太魯閣峽谷
　　　　　馬拉松識別設計與視覺形象
客　　戶｜雲朗觀光股份有限公司

　　太魯閣壯麗美景被歐洲名列為全
世界六大山地賽道之一，也是全台灣最
具挑戰性，最有國際競爭力的馬拉松競
賽。雲朗觀光太魯閣峽谷馬拉松自 2000
年開始舉辦，以「峽谷」為概念，每年
吸引上萬國內外跑友共襄盛舉，已成許
多跑友必跑賽事！隨著知名度攀升，每
年越來越多國際跑友慕名參與，因此主
辦單位期望重新建立國際化與辨識度高
的新識別系統。

　　由正負一瓦協助策劃雲朗觀光太魯
閣峽谷馬拉松整體識別，新標誌靈感源
自太魯閣著名的峽谷山形為主，融合蜿
蜒賽道意象及祖靈之眼手法構成，透過
亮橙、翠綠與墨紫三色組成，象徵活力、
自然、質感的核心理念，為整體活動識
別注入活力與現代感，獲得跑友們的肯
定。

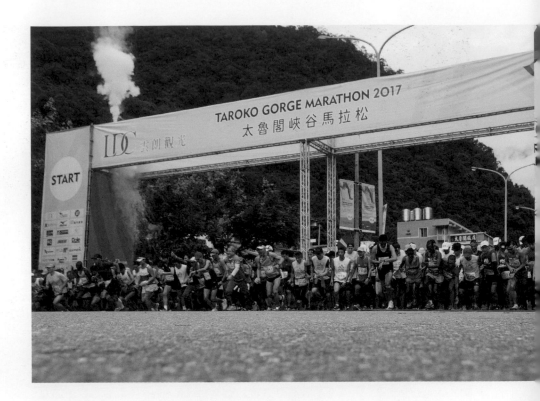

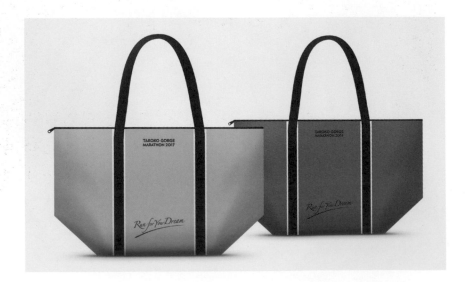

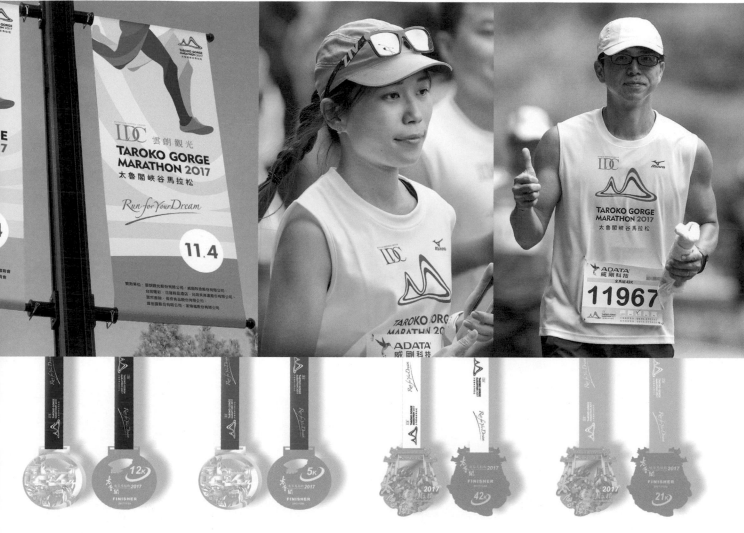

小馬12K

迷你馬5K

全馬42K

半馬21K

取絕設計有限公司
吳松洲

作　　品｜便當這件事創作體驗展
客　　戶｜臺北市文化局

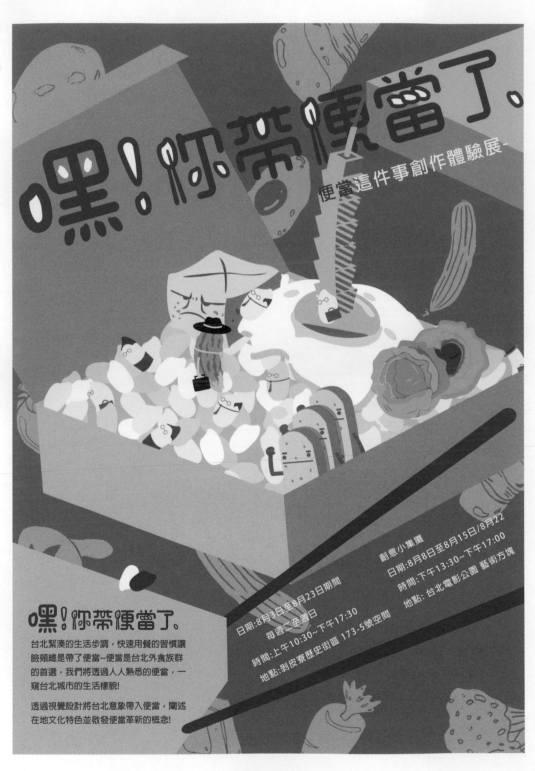

螞蟻創意有限公司
林世雄

作 品 | 半斤三十 Line 貼圖

亞洲大學視覺傳達設計系
游明龍

作　　品｜2015 臺灣國際平面設計
　　　　　競賽
客　　戶｜中國生產力中心

　　此件作品為 2015 年臺灣國際平
面設計獎活動宣傳之主視覺設計，並
且延伸應用於海報、網頁、摺頁、評
審會場、頒獎典禮會場、獎狀、動畫、
展覽會場及得獎作品專輯上。設計題
材以該項國際設計競賽兩大主軸：形
象設計與海報設計之名稱字首「形」
與「海」，以單純簡潔的抽象造形，
構成漢字圖案，並於其中內嵌英文
Corporate Identity 的「C」與 Poster
的「P」，象徵兩大競賽主軸。就色
彩而言以豐富華麗的多彩顏色交疊，
形成多層次變化的美學意象，象徵代
表來自不同國家、不同文化的精彩作
品，在臺灣國際平面設計獎的舞臺上
交流與交鋒，綻放光芒。

Taiwan International Graphic Design Award 2015

Taiwan International Poster Design Award

Type A - Specific Theme :
Human Concerning, Sustainable Development
(Environment Protection, Energy Conservation
and Carbon Reduction are included.)

Type B - Non-specific Theme: Commerce, Arts,
Public Welfare and Purpose Popularization.

Submission deadline |
17th August, 2015

Enquiries |
http://www.tigda.org.tw/

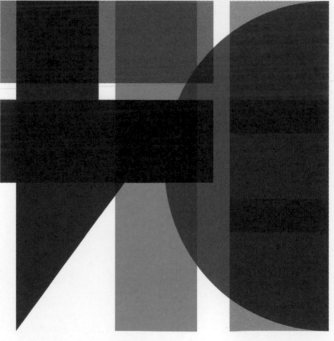

Taiwan International CI Design Award

Type C - Corporate Identity:
Brand, logo and other series of
design application works for
corporations and institutions.

Type D - Event Identity:
Logo and series of design application
works for commercial campaigns/events.

Advised by |
Ministry of Economic Affairs

Organized by |
Department of Commerce, MOEA

Implemented by |
China Productivity Center (CPC)

Endorsed by |
International Council of Design (ico-D)
Japan Graphic Designers Association (JAGDA)

Collaborated by |
The Graphic Design Association of
the Republic of China (GDA-ROC)
Taiwan Graphic Design Association (TGDA)
Taiwan Poster Design Association (TPDA)
Kaohsiung Creators Association (KCA)
Tung Fang Design Institute

Cooperation media by |
La Vie

Advertising by Department of Commerce, Ministry of Economic Affairs

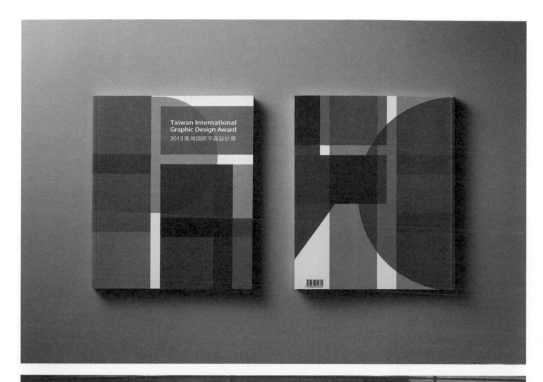

修平科技大學數位媒體設計系
馮文君

作　　品 |「有情門—就是愛線」
　　　　　展覽文宣設計
客　　戶 | 永進木器廠股份有限公司
獲獎紀錄 |
· 2011 德國紅點設計獎
· 2012 德國 iF 設計獎
· 2011 金點設計獎

　　「有情門 Macro Maisson」品牌，
是由臺灣本土的永進木器廠股份有限
公司所設立的國內家具連鎖店，店中
的主要家具品牌「STRAUSS」，也由
「有情門」規劃在臺灣設計、臺灣製
造。

　　在全球化影響下，臺灣人生活中
的家具幾乎是追隨著西方的潮流。因
此「有情門」思考著，此地的家具設
計應更符合我們的生活形態，也期待
家具能具聯繫內在對真實生活的感受、
情感，以及對中華文化傳統的記憶。
於是在 2010 年華山文創園區的品牌展
中，提出：講臺灣話的家具—「就是
愛線（線是現的諧音，也是 show)」
作為展覽主題。「線」一是中華美學
的要素，也是家具構成的要素之一，
我們以線與面的構成，呈現出屬於臺
灣家具的簡單與豐富，而有結構的疏
密、形式的簡單與繁複等審美意象。
並藉由此筆記書、書卡及 DM 等，傳
遞這次展覽的訊息以及作為展覽的贈
品。

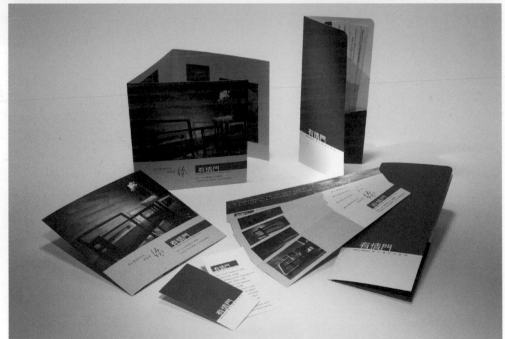

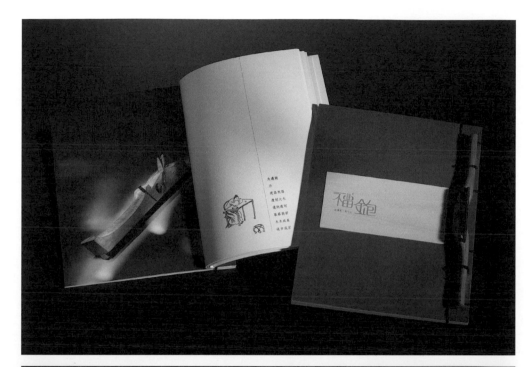

修平科技大學數位媒體設計系
馮文君

作　　品 ｜「福鉋」鉋刀圖冊
客　　戶 ｜ 有禮設計股份有限公司
獲獎紀錄 ｜
· 2018 德國設計獎

　　鉋刀工藝是木工藝文化之重要一環，近年產業缺乏傳承規劃導致其目前正面臨失傳之際，陳殿禮教授與詹益農藝師為傳承製鉋工藝，以「福鉋」品牌，創作「福鉋」商品系列。希望能將傳統鉋刀昇華成文創工藝，以「福鉋」鉋刀圖冊傳承鉋刀與生活、與人們互動的歷史。

「福鉋」理念

鉋
傳承
在光影
在木形
在思念之間
以思
以續
復
元吉

設計概念

志道、據德、依仁、游藝
是華人的美學文化
源於對天地、自然
萬物變幻循環
生生不息的關照
以心、以情、以理
應自然之節奏韻律
運用情理交融的藝術精神
進行不同的創作與論述
鉋刀
是我們自古以來
手作家具的工具
不同的鉋與于
共同體現
多樣作性的生活與美感共鳴
於生命中應用、鉋發！

亞洲大學視覺傳達設計系
游明龍

作　　品｜現代水墨傳教士的聖經－
　　　　　劉國松展覽版畫展
客　　戶｜高士畫廊

　　劉國松先生為當代中國水墨創作
大師，藝術成就享譽國際。高士畫廊
以「現代水墨傳教士的聖經－劉國松
版畫展」為主題策展，精選劉國松先
生被國際知名美術館所典藏之經典名
作，以數種不同的版畫形式複製，呈
現劉國松先生水墨作品之精采美學。

　　本件作品為展覽活動宣傳海報視
覺設計，以漢字共用筆畫構成概念，
設計「水墨」二字，簡潔的造型中將
劉國松先生經典的水墨作品嵌入其中，
具體呈現展覽主題與內容，視覺設計
符號並延伸應用於作品專輯、摺頁及
展覽會場。

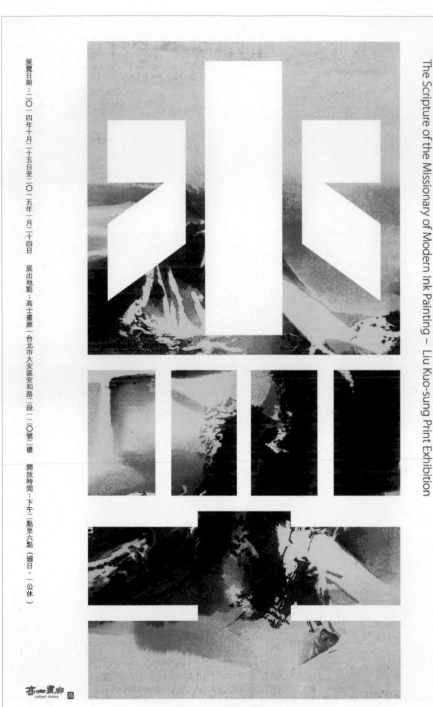

展覽日期：二〇一四年十月二十五日至二〇一五年一月二十四日　展出地點：高士畫廊－台北市大安區安和路二段二一〇號二樓　開放時間：下午二點至六點（週日、一公休）

現代水墨傳教士的聖經－劉國松版畫展
The Scripture of the Missionary of Modern Ink Painting – Liu Kuo-sung Print Exhibition

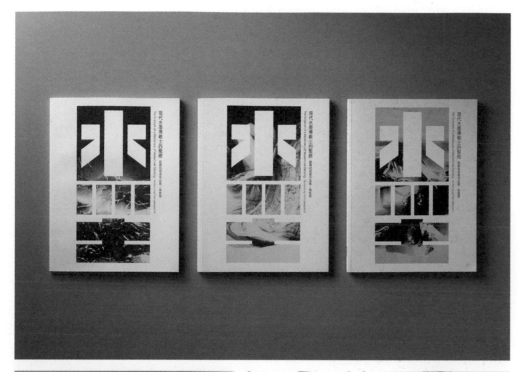

樺致形象設計有限公司
楊佳璋

作　　品｜2016 臺中「A+ 創意季」
　　　　　視覺系統

國際學生畢業展覽

　　以清亮的玻璃象徵學生的純粹，
並暱身於極簡的黑，各色光彩映照新
世代學生極富性格的設計思維，並變
換尺度絢染內部光彩，以極具生命力
的光澤貫穿玻璃纖維，傳達學生蓬勃
不可限量的設計潛能。

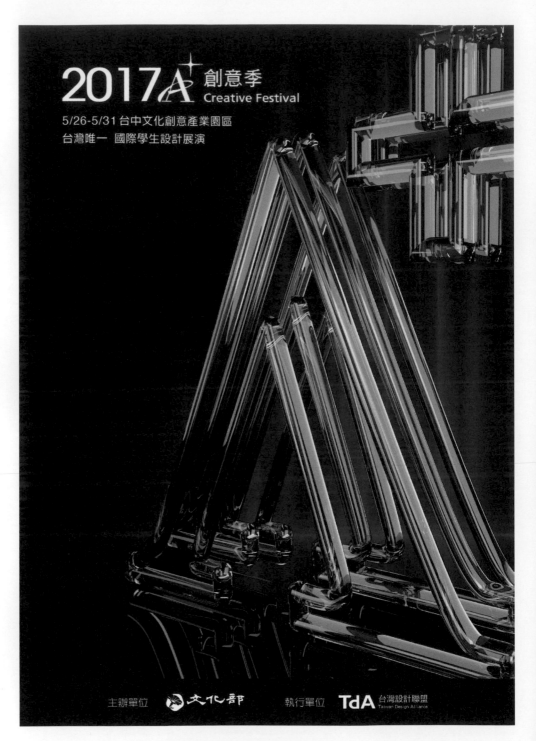

王行恭

作　　品 | 花藝家雙月刊
客　　戶 | 中華花藝文教基金會

王行恭

作　品｜臺灣美術季刊
客　戶｜國立臺灣美術館

匯視覺創意整合
李小蕙

作　品 ｜ 坐在卑南談天說地
　　　　「2017 考古遺址保護與推廣
　　　　研習會」
客　戶 ｜ 國立臺灣史前文化博物館
　　　　卑南遺址公園

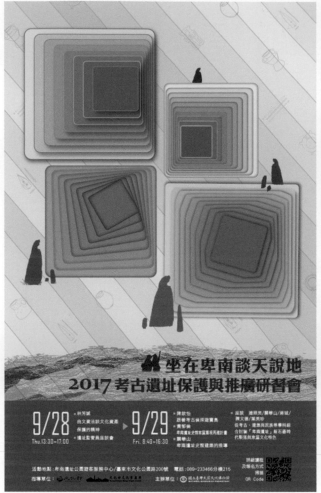

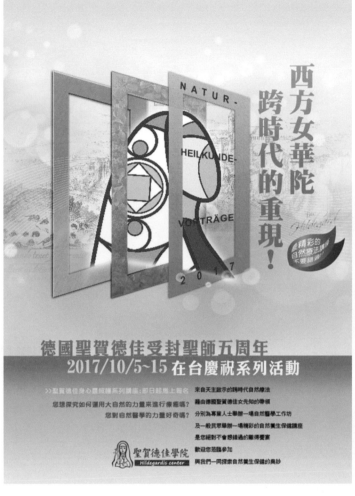

匯視覺創意整合
李小蕙

作　品 ｜ 德國聖賀德佳受封
　　　　聖師五周年在臺慶祝
　　　　系列活動

客　戶 ｜ 聖賀德佳本草學院

國家圖書館出版品預行編目（CIP）資料

設計普拉斯 / 社團法人中華平面設計協會作. -- 初版. -- 新北市
：全華圖書, 2019.01
　　面；　公分
ISBN 978-986-463-770-6（平裝）

1.平面設計 2.作品集

964　　　　　　　　　　　　　107002986

設計普拉斯　Design Plus

總 策 劃　社團法人中華平面設計協會 章琦玟
發 行 人　陳本源
主　　編　王博昶
執行編輯　楊雯卉
採訪撰文　楊雯卉
美術編輯　張珮嘉
封面設計　胡發祥
出 版 者　全華圖書股份有限公司
郵政帳號　0100836-1號
印 刷 者　宏懋打字印刷股份有限公司
圖書編號　08262
初版一刷　2019 年 01 月
定　　價　新臺幣 800 元
I S B N　978-986-463-770-6
全華圖書　www.chwa.com.tw
全華網路書店 Open Tech　www.opentech.com.tw
若您對書籍內容、排版印刷有任何問題，歡迎來信指導book@chwa.com.tw

臺北總公司（北區營業處）
地址：23671 新北市土城區忠義路21號
電話：(02) 2262-5666
傳真：(02) 6637-3695、6637-3696

南區營業處
地址：80769高雄市三民區應安街12號
電話：(07) 381-1377
傳真：(07) 862-5562

中區營業處
地址：40256 臺中市南區樹義一巷26號
電話：(04) 2261-8485
傳真：(04) 3600-9806